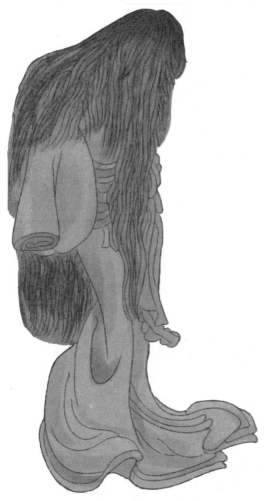

百鬼夜行

【日】鸟山石燕 编绘

凌文桦 丁海艳 译

彩绘版

华龄出版社
HUALING PRESS

图书在版编目（CIP）数据

百鬼夜行 /（日）鸟山石燕编绘；凌文桦，丁海艳译
. -- 北京：华龄出版社，2022.10
ISBN 978-7-5169-2338-2

Ⅰ.①百… Ⅱ.①鸟… ②凌… ③丁… Ⅲ.①绘画—
作品综合集—日本—近代 Ⅳ.① J231

中国版本图书馆 CIP 数据核字 (2022) 第 148513 号

策划编辑	刘天然		**责任印制**	李未圻
责任编辑	郑 雍		**封面设计**	唐 怡

书　名	百鬼夜行		作　者	（日）鸟山石燕	
出　版	华龄出版社 HUALING PRESS				
发　行					
社　址	北京市东城区安定门外大街甲57号		邮　编	100011	
发　行	（010）58122255		传　真	（010）84049572	
承　印	天津海德伟业印务有限公司				
版　次	2022年10月第1版		印　次	2022年10月第1次印刷	
规　格	700 mm x 1000 mm		开　本	1/16	
印　张	18		字　数	180千字	
书　号	ISBN 978-7-5169-2338-2				
定　价	59.00元				

关于妖怪的动画作品想必大家都看过不少，由于文化背景的不同，每个国家的代表妖怪也不尽相同。作为动漫大国的日本，妖怪更是人们津津乐道的话题，其中尤为有趣的莫过于百鬼夜行。

传说在日本的平安时代，每当夜幕降临时，形形色色的妖怪就会从四面八方涌来。它们戴着狰狞的面具，飘然前行；它们游走于美食街、游乐场等地，迫不及待地想要参加一场接一场的盛会。俨然，这就是一个幽暗未明、人妖共处的时代，是妖怪的世界。而日出之后，又变成了人类的世界。

又说在日本的中元节这一天，日本的百鬼就会来到人间，比如我们熟知的雪女、河童、酒吞童子等属于百鬼夜行的成员。

在这个自古以来就有着"妖怪列岛"的国度，生活着600多种形形色色的妖怪。它们或邪恶，或可爱，或怨毒。它们有留恋人世，不愿离去的仙魔，也有天地之间的自然精怪，还有些是由日常生活中使用的器物所变成的妖怪……可以说，在上千年的时间长河中，百鬼夜行影响着一代又一代的日本人。

本书展现给大家的妖怪形象，一部分是记载于日本民间故事之中，是人们口耳相传、家喻户晓的妖怪。前些年，大热的《犬夜叉》正是一部融入了多种妖怪，备受各国动漫迷喜爱的优秀动漫作品。

一部分是由中国文化流入到日本后，结合了两国的特色演变成的

妖怪。自中国的《山海经》传入到日本之后，这个四面环海，灾害频频，对自然有敬畏之心的岛国，将《山海经》融入到日本本土传说，经历长年的演变后，形成了一个新的文化体系，那就是与日本的樱花、和服同样可以成为日本文化符号的——妖怪文化。

此外，还有一部分是日本江户时代伟大的浮世绘画家——鸟山石燕倾尽一生心血所创作的妖怪形象。其笔风清奇，色彩鲜明，给人以耳目一新的惊艳之感。当然除了这份惊艳之外，鸟山笔下的妖怪在恐怖之余，还披着一层旖旎、神秘的面纱。他笔下的这些妖怪并非都是纯粹的坏，不少妖怪兼具善恶两面，而有些妖怪会因为特殊机缘由善变恶，这就赋予了妖怪更多的层次感，读起来颇为有趣。

鸟山石燕的作品不仅有趣，其中还加入了个人的一些主观观点。在妖怪热潮如此盛行的背后，折射出了彼时的江户时期因为社会动荡、人们终日惶恐不安的一面。千奇百怪的妖怪其实有一部分就是想影射人们内心不为人知的阴暗面。佛有一念之间，妖怪也同样，有邪恶的，有善良至美的，它们在鸟山的笔下犹如人类一样，不仅有着自己的性格，还有着丰富的人类性情。

本书是日本志怪文化的代表作，是日本人民在认识自然与生产生活发展中产生的民间文化之一，如同世界各国的古老志怪文化一样，具有鲜明的民族性与时代性，是了解当地民间文化的一扇窗户，同时也增添了有趣的文化知识。

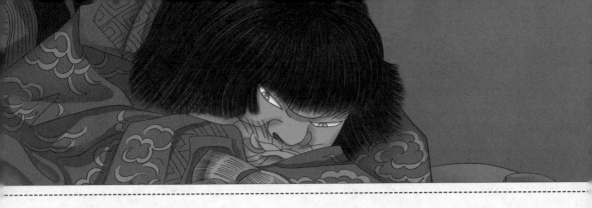

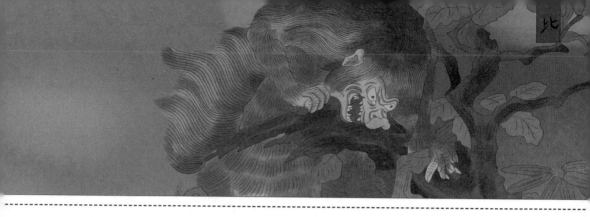

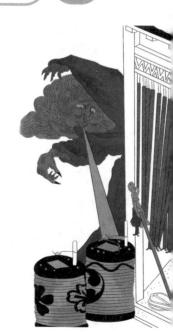

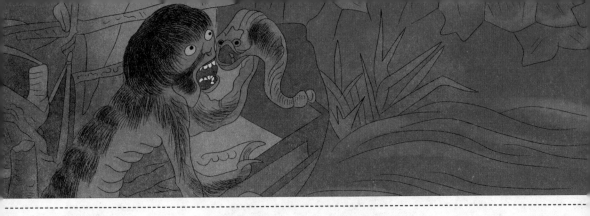

木　魅

　　木魅之概念起源于中国，鲍照《芜城赋》曰：木魅山鬼，野鼠城狐，风嗥雨啸，昏见晨趋。木魅就是树妖，也可称之为木灵，是寄宿在树木里的精灵，代表着树木的精神，也包含着人类对树木的敬畏和崇拜。

　　在日本，自古以来就认为树木有着神秘的力量，而木魅就是那灵力的载体，敬畏神灵且爱护山林的人会受到它的庇佑，但如果有人伤害树木，则会受到诅咒，饱受腹痛的折磨最终命丧黄泉。人们把山林的回声称为"KODAMA"，认为那是树神和山神的回应。

　　关于木魅的形象也是众说纷纭，有人认为木魅的外表和普通的树木差不多，但它可以自由地在穿梭往来，守护山林。因为魅表示"外貌讨人喜欢的鬼"，所以也有人认为它有着可爱的外表。有一张在屋久岛拍摄的木魅照片曾在网上引起过极大的轰动，但它的形象却和《幽灵公主》中的木灵相似，有着两只圆圆的眼睛，嘴巴也是张开的。

　　日本人对木魅有着非常虔诚的信仰，伊豆列岛的青岛，有一个设立在巨大杉木树根上的小庙，被称为"木灵神庙"。当地人砍树的时候一定要去"木灵神"那里献祭。

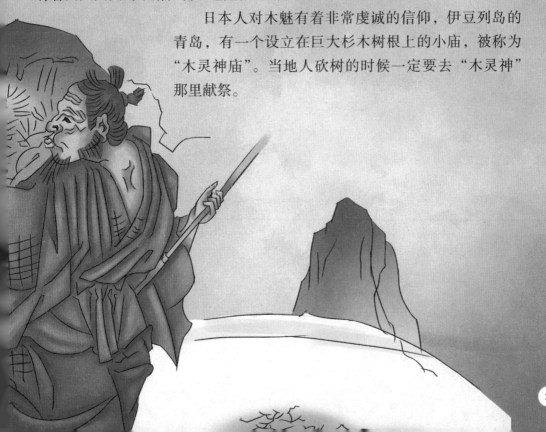

天　狗

　　天狗，日本神话传说中的一种生物。天狗的普遍形象是红脸，高鼻，背生双翼，手持团扇或宝槌，身材高大，穿着修行者的服饰，可以自由地在天空中翱翔，具有令人难以想象的怪力和神通。

　　"天狗"一词来自中国。《山海经·西山经》有云："阴山……有兽焉，其状如狸而白首，名曰天狗，其音如榴榴，可以御凶。"中国古代认为流星和彗星的形状与狗相近，于是称之为"天狗"。由于彗星和流星都被认为是不祥之兆，因为天狗也被认为是恶魔。

　　日本古代的山民们将山里出现的各种异象反映到天狗身上，于是想象出各种形象的天狗。有的天狗长着尖锐的鸟嘴，所以被称之为"鸦天狗"，此外还有"大天狗""木天狗"等。

　　在平安时代，天狗生活的世界被称为"天狗道"，被认为是一个傲慢的僧侣死后转生的恶魔世界。

　　在此之后，天狗被视为怨灵恶魔的说法慢慢变得淡薄，认为它是可以操纵山中天气的山神。日本各地也都按照自己的理解将其神格化并进行祭祀。

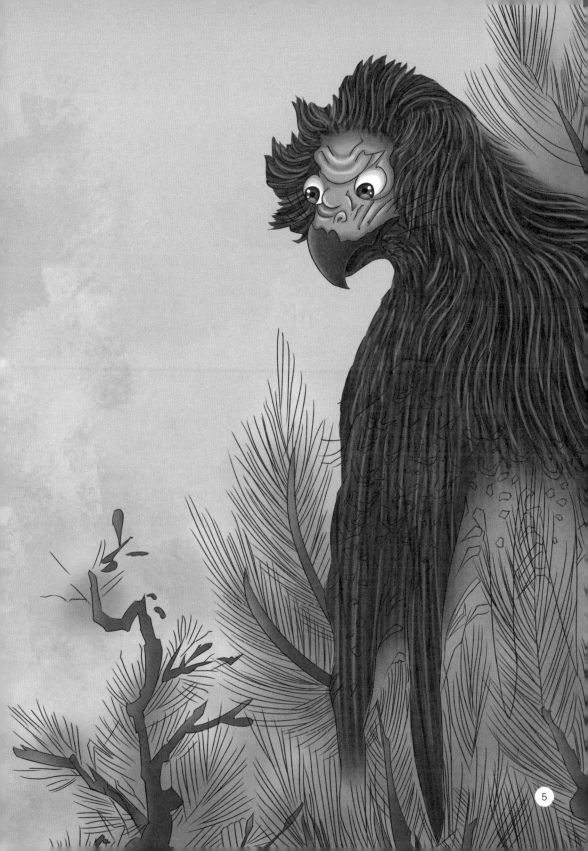

山　彦

　　山彦又名幽谷响，"彦"在日语里也写作"日子"，意为天照大神的后裔。

　　山彦原本是发生在山谷中的一种现象，由于地势导致声音折射，不断传递回荡，从而产生了巨大的回响，一般在空旷的野外都可以听到。古人认为山彦现象是山神的杰作，这位神灵可以在山上自由奔跑，拥有神秘的力量，能够模仿人类的声音。

　　关于山彦的形象有各种各样的传说，艺术家们根据日本民间故事所提供的素材，将其描绘成类似犬、类似鸟或者类似岩石等各种形象。

　　各地对山彦的理解也各自不同，例如在茨城县，人们说那是"天邪鬼"在模仿人，在静冈县被说成是"山童"在怪叫，在鸟取县则被认为是"呼子"或"呼子鸟"所发出的叫声。

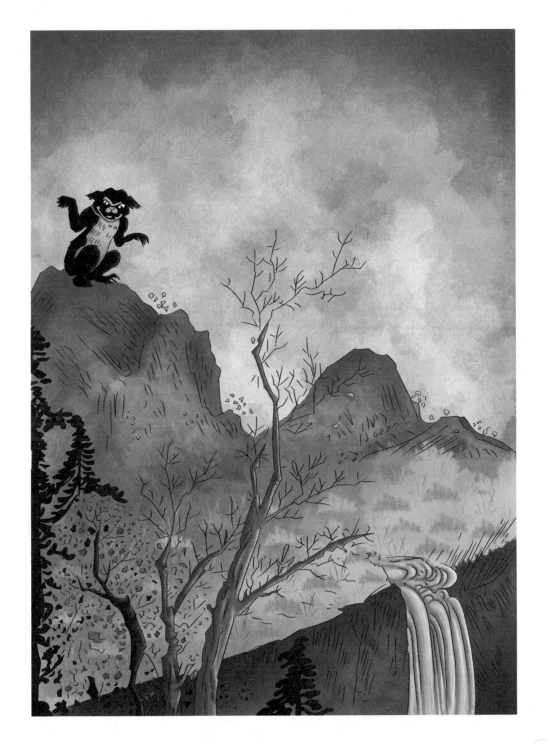

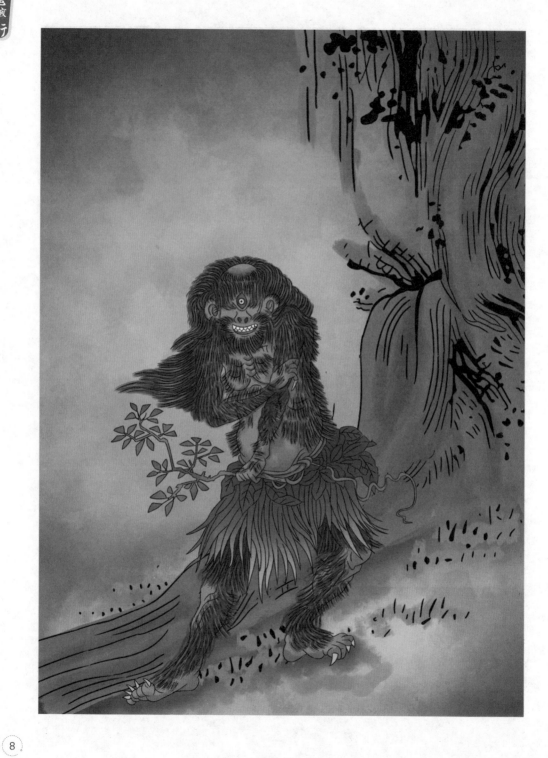

山　童

　　山童，是经常出现在日本九州等地山区中的妖怪。外表酷似猿猴，浑身被红毛覆盖，体形和十岁的孩子差不多，可以直立行走。山童长着蝮蛇一样的牙齿，喜欢饭团和米酒，但是讨厌带盐的食物。它头顶有一个扁平的盘子，里面盛着生命水，水枯竭时山童就会死去。

　　据说冬天河童进山，就变成了山童，春天会返回河里再次成为河童。

　　虽然山童身材矮小，却力大无穷，很喜欢玩相扑，爱搞恶作剧捉弄人，但大多数都没有恶意，最多也就是跑到山中的寺庙里偷吃和尚们的食物，或者擅自跑到人家里洗澡，戏弄一下家里的牛马等。

　　根据鹿儿岛县的传说，山童很讨厌金属，如果用斧子伐木砍柴的话，山童经常会跑米捣乱。但是山童也经常会帮助人，只要承诺给它一点炒米粉之类的东西，它会很乐意帮助人们搬运大木头，但一定记得要在工作结束后再给它谢礼，否则它拿了东西就会溜之大吉。所以那里的人进山时都会带上炒米粉。

　　总的来说，山童是一个心情温和的妖怪，如果你尊重它，它也不会对你做坏事。但如果欺负山童的话就会生病，如果戏弄它，它一定会睚眦必报。

山　姥

　　住在山里的女妖怪，又名山母，山姬。身材极其高大，披头散发，肤色惨白瘆人，一张大嘴巴咧到耳朵边。最大的特点便是会读心术，能读懂对方内心所想，这是山姥最令人胆寒之处。

　　相传山姥会化作贵妇，给无处可去的旅人提供食宿，然后半夜趁旅人睡着的时候把他们吃掉，还会吃掉走进山里的孩子。许多著名的日本民间传说中都有可怕的吃人山姥登场。比如《牛方山姥》，讲述的是一名用牛运送货物的男子在山中遭遇了山姥，最后连牛带人都被山姥吃掉了。《天神的金绳》讲述的是一对兄弟的母亲被山姥吃了，他们借助天神的力量消灭了山姥。

　　在日本山姥的传说非常多，不同的地方对山姥也有不同的描述。据说宫崎县西诸县郡真幸町的山姥会在溪水旁边洗头边唱歌。而在东海道、四国、九州南部的山区，山姥是和山爷还有山童生活在一起的。

　　山姥亦正亦邪，它既会害人也会赐予人土地丰收和财富。所以虽然山姥大多居住在深山的洞穴之中，但村里一般都会建造神社供奉山姥，以求山姥保佑。

　　在与富山县交界的地方有一个村子叫上路，这里神社所供奉的山姥与山中食人怪物的形象完全不同，这位山姥受过良好教育，给人一种山神或世外仙人的印象。相传她是金太郎的母亲，金太郎后来成了源赖光麾下四天王之一。

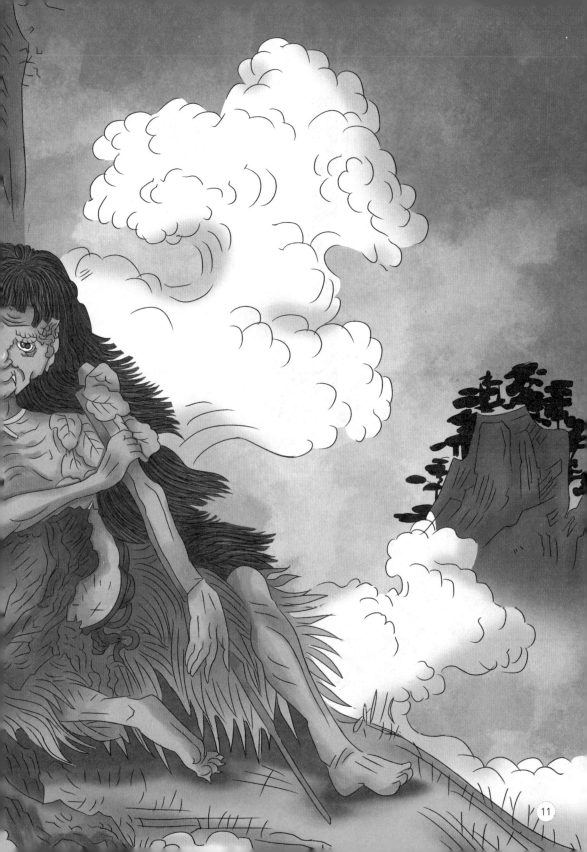

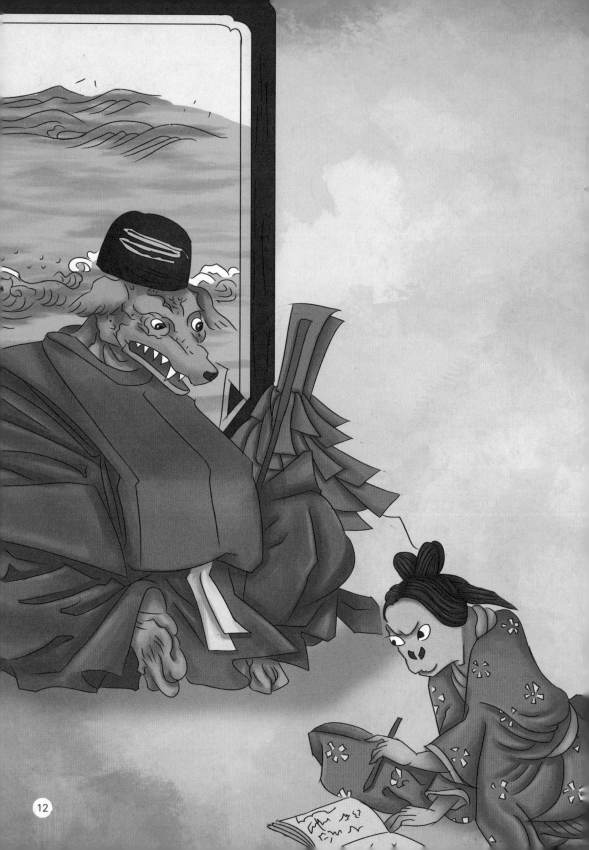

犬神·白儿

犬神广泛分布于四国、九州等地区。顾名思义，犬神是具有犬形的怨灵，但是可以被操纵用来攻击人。根据各地流传下来的民间传说，犬神的外貌特征是尾尖分叉，更像一只老鼠，嘴巴很尖，身上有斑点。

犬神起源于平安时代，据说是从中国传来的咒术之一，甚至因为被认为极其危险而被禁用。平安时代的犬神咒术大致如下，先把狗饿到极限，然后把狗的脖子砍断，引发怨恨，以其精神为诅咒。简而言之，就是人让狗受尽折磨，变成了恶魔，并用它来诅咒人。

据说，被犬神诅咒的人会接二连三地遭遇不幸，容易生病短命，并且诅咒会代代相传，直到彻底断子绝孙才会终止，是非常可怕的诅咒。

日本西部有被称为"犬神族"的家族，这些家庭被认为是鬼族。人们认为，一旦家中供奉犬神或被犬神附身，就要到家族灭亡才能解开诅咒，并且会通过婚姻传播，因此都不愿与犬神族联姻。

白儿是侍奉在犬神身边的妖怪，关于其来历也是众说纷纭。有人认为白儿是犬神的弟子，有人说白儿是有精神障碍的孩子，也有人说白儿是被犬神咬死的孩子所化。

猫 又

猫又，又称猫妖，猫股，日本民间故事中经常出现的妖怪。关于猫又的来历大致有两种，一种是家养的宠物猫上年纪后成精所变，另一种是山里的野猫所变。猫变成猫又之后身体会变大，尾巴分叉，妖力越大，分叉越明显，毛色有黄色和黑色两种，黑色被认为是妖力最强的。

还有一种说法是从中国隋朝传过来的，并非起源于日本。隋朝有很多猫妖的传说，比如用来诅咒的"猫妖"，以及家猫吸收了天地精华变成了妖怪"金花猫"。

写于1780年至1825年的江户时代随笔《耳囊》中记载，一只被长期饲养在寺庙里的老猫对和尚说："猫活了10年以上的话基本都会讲人话，再活四五年就能获得神秘的能力。"

大约在平安时代后半期，日本开始出现"猫成精"的传说。据《本朝世纪》记载，有一只猫又从现在的滋贺县和岐阜县的山区进入村庄袭击了村民。

猫又是非常凶恶残忍的，为了维持自己的生命和灵力，猫又需要经常抓人来吃。据藤原定家的日记《明月记》记载：奈良曾出现一只体型如狗一般大小的猫又，一个晚上吃掉了数人。

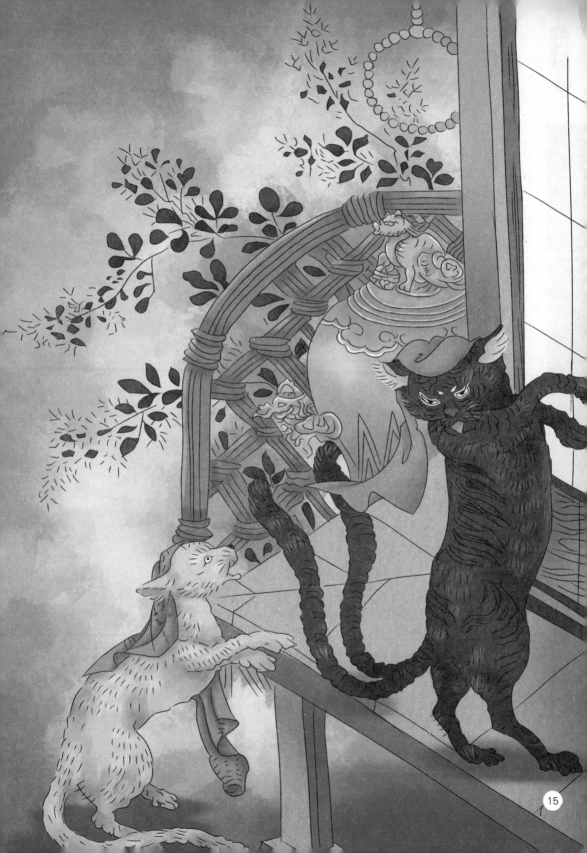

河　童

　　河童是一种假想的动物，水陆两栖，周身绿色，和四五岁的孩子差不多大。嘴巴很尖，背上有壳和鳞片，手脚上都有蹼。头上顶着一个平平的圆盘，里面有水的时候，即使在陆地上也很强大，没有水了就会死掉。它会将其他动物吸引到水中并吸食它们的血。

　　虽然河童经常做将人拉下水溺死这样的坏事，但也有地方将其奉为水神，或是因为它还会帮忙干农活以补偿弄坏的农作物等，而将其视为一种很可爱的动物。也许是因为这些原因，河童的形象已经广泛地渗透到日本人生活的诸多方面，比如企业广告就会使用幽默的河童形象。

　　据说河童很喜欢吃黄瓜，所以，卷了黄瓜的寿司卷被称为河童卷。还有日本少女的典型发式"河童头"（前面剪成齐刘海儿，后面剪到脖颈的发型），就是因为酷似河童而得名。

　　由于有许多亲眼见过河童的报道，因此河童是真实存在的这一说法也根深蒂固。在日本民俗学创始人柳田国男（1875—1962）的代表作《远野物语》中，收录了5篇关于河童的传说。并且，在这些传说的起源地岩手县远野市有一个名为"河童渊"的地方，据说有河童居住，远野市观光协会还据此出售（也有网售）"河童捕获许可证"。从该许可证的热销可以看出，大多数日本人都是深深地相信河童是真实存在的。

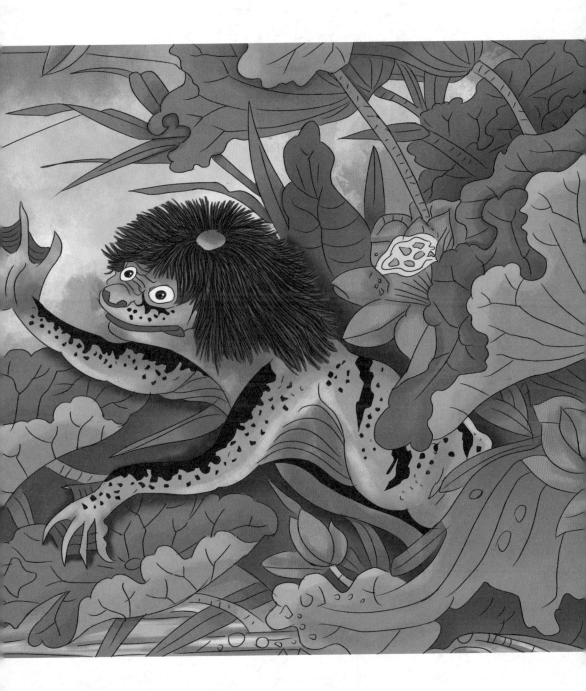

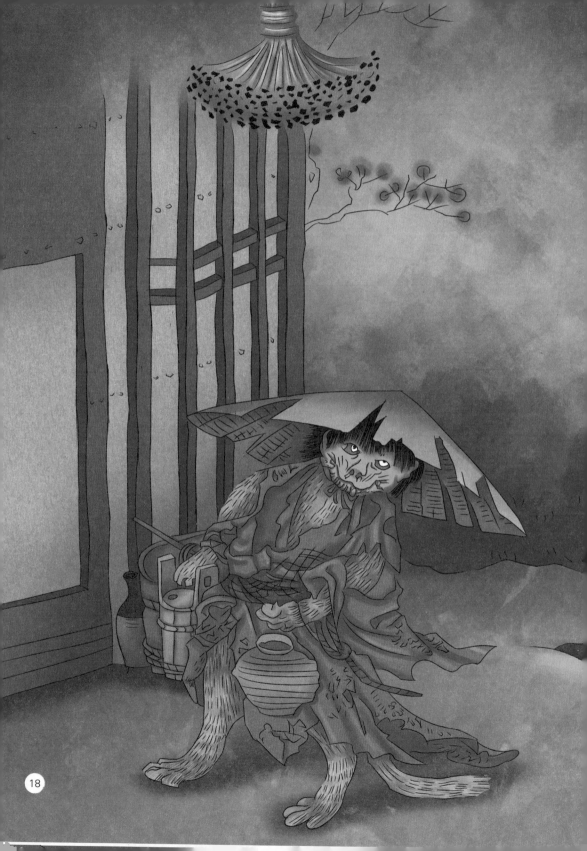

川　獭

　　川獭是江户时代日本石川县著名的妖怪。在日本古代传说中，獭和狐、狸猫一样都是有灵性的动物。川獭的身体上面呈深褐色，下面略呈浅褐色。躯干长，四肢短，尾巴短粗。

　　据说川獭与狐狸一样擅长变化，它们会变成漂亮的女人或男人来骗人，然后把上当的人变成水獭。在石川县的传说中，川獭会变成一个十八九岁穿着条纹和服的女孩子，和石头、树根等玩相扑。

　　川獭很喜欢搞恶作剧，比如偷渔民鱼篓里的鱼。据说流经田边市的两条小溪里就栖息着"川獭"，它们会在深夜里对过河的人搞恶作剧。这只川獭善于运用声音，有人经过时它就会发出"喂、喂！"的声音来呼唤过路人。但四处寻找时，却什么都看不到。

　　在中国的志怪小说中也有类似这样水獭成精的故事。在晋代戴祚的《甄异记》和晋代干宝的《搜神记》中，分别记载了成精的水獭幻化成美丽女子，魅惑河边行人的故事。

　　传说川獭很爱喝酒，会向人类买酒喝。酒馆老板问，你是谁呀？川獭口齿不清地说：是偶（我），是偶（我）。再问，你从哪来？獭妖说，河里来。这个传说便是山口县出产的日本酒"獭祭"的来源。

垢　尝

　　一个出现在浴室里，专门舔食浴缸或天花板污垢的肮脏妖怪。垢尝长得像没穿衣服的小孩，披散着头发，脚上带着爪钩，伸着长长的舌头四处寻找污垢。

　　垢尝最初出现在《古今百物语评判》中，据说是由于长期不打扫浴室导致污垢积累，最后变成了垢尝。因此日本自古就有这样的说法："不好好打扫浴室的话会引来垢尝的。"

　　垢尝常常趁着夜晚大家熟睡的时候，悄悄潜入浴室，专门舔食人们洗澡后的污垢。浴室越脏，它舔起来就越舒服。但是被它舔过的地方，不但不会变得干净，反而会越来越脏，并形成恼人的顽垢。

　　因此虽然垢尝并不会害人，但是有妖怪出没总归让人害怕，所以日本人总是将浴室打扫得非常干净。并且，垢在日语中还有"心灵的污垢"的含义，因此打扫浴室还有将心灵的污垢一并清扫干净的寓意。

　　从这种意义上来说，垢尝可以说是一个督促人们保持环境和内心清洁的、具有积极意义的妖怪。

狸

狸是日本民间传说中妇孺皆知的传统妖怪，可以幻化成人形，迷惑人类。

狸最大的特征就是喜好恶作剧，会幻术变身，能变成各种各样的东西。这点从吉卜力的电影《百变狸猫》中可以很好地体会到。

不过，狸也并非只是尽干些捣蛋的事。有些受到人类帮助的狸还会为了报恩，化成女子贩卖茶锅或马，将赚来的所得拿来感谢它的恩人。

日本各地关于狸的传说可以说数不胜数，在各种史料、民间故事中都有狸变成人类并做出各种奇怪行为的记录。最早的记载可以追溯到奈良时代编纂的《日本书纪》（推古天皇35年），里面有"春二月，陆有狸，化人以歌"。

特别在四国地方，狸的传说相当盛行，最有名的当属伊予松山（今日本爱媛县松山市）的八百八狸。据说，这只狸曾统领着八百零八位手下，密谋夺取松山城，结果失败了，被封印在了伊予久谷的山洞里。这个山洞作为当地的山口灵神，至今仍然存在。

此外如果您留意的话，会发现日本饮食店门口常摆着一只戴着斗笠的狸，以祈求生意兴隆，据说这只狸就是以八百八狸为雏形所制成的。

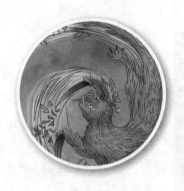

穷 奇

穷奇也叫镰鼬。人们认为穷奇长得像鼬一样，手中拿着锋利的镰刀，所到之处，会给人留下锐器割伤一样的伤口。它会以旋风的姿态出现，出手极为迅速，即便是割伤了人，既不会流血也不会觉得疼痛。

冬天寒冷干燥的地方，尤其多雪的地方经常出现这样一种皮肤突然裂开的现象，伤口看起来像是被锋利的镰刀割伤了，这一现象被成为越后七大未解之谜之一。据说是人体接触了空气中的真空部分而造成的。不过古人一直被认为这是穷奇的杰作。

在岐阜县一带有这样的传说，据说穷奇是兄弟三人，它们通常一起行动。其中一个瞬间跑过将人绊倒，第二个迅速地用镰刀将人割伤，第三个则立刻为受伤的人涂药。因为它们的动作太快，以至于被割的人根本没有察觉自己都受伤了，只当是刮了一阵风而已。

穷奇在日本各地都有流传，在和歌山县，人们把不小心摔倒被镰刀误伤认为是穷奇捣的鬼。在爱知县，它被称为饭纲，据说不流血是因为血被饭纲吸干了。在四国地区，它被称为野镰，据说如果在墓地割草用的镰刀长时间放着不管，就会变成野镰。

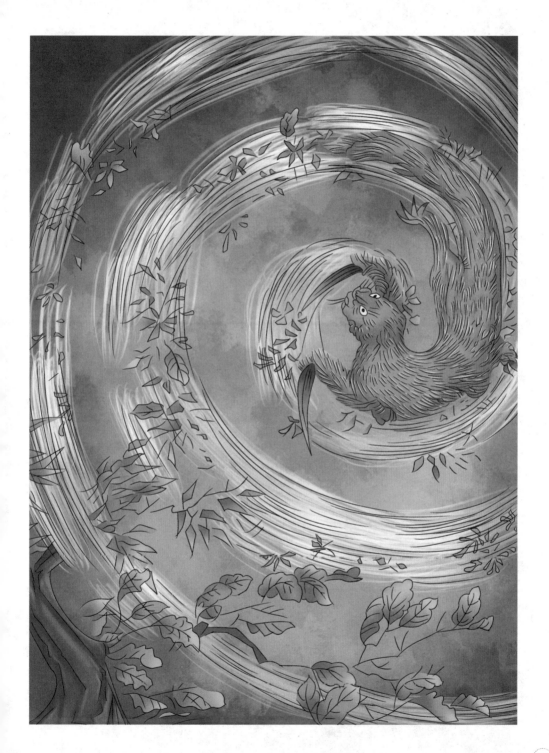

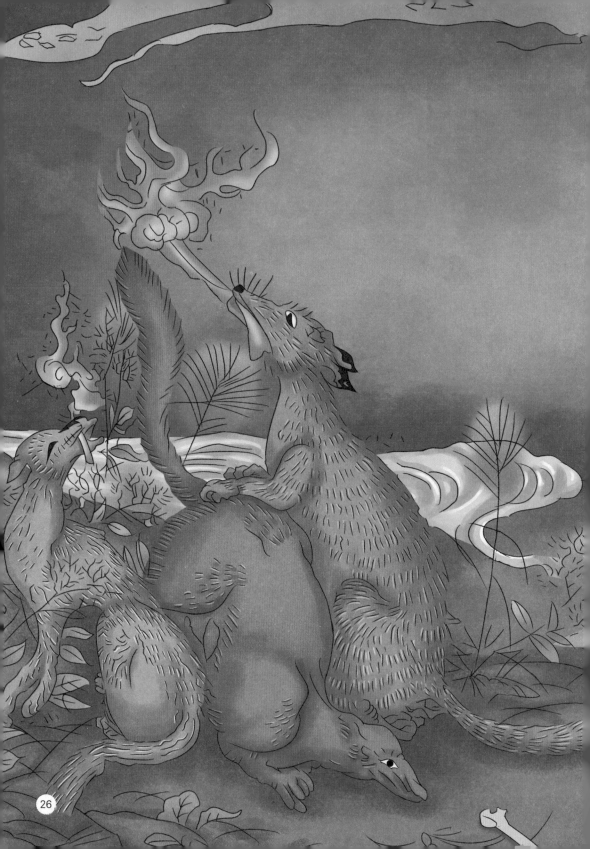

狐　火

　　狐火又叫鬼火，磷火，一种出现在山脉附近和河流沿岸的神秘之光，民间谣传是狐狸所点的火。

　　狐火经常出现在春季至初秋，多出现在炎热潮湿的夏季和变为阴天之际。

　　这是一种在黑夜的田野中出现的火光点点忽明忽暗的现象，具体原因尚不明了。不过民间都认为是狐狸喷出的气息在发光。还有一种说法是狐狸嘴里叼着骨头，呼吸时使骨头里所含的磷被点燃所发出的火光。

　　因地域而异，狐火的形状和名称也各有不同。在东北地区的一些地方称之为狐松明，秋田县平贺郡的山村则认为狐火是某些好事将要发生的前兆。这种狐火看上去像是提灯游行的样子，因此也被认为是狐狸在办喜事。

　　据说在京都郊外的王子稻荷神社，每年除夕的时候狐狸们都会聚集在这里决定官位。这一夜此处无数的鬼火飘舞，蔚为壮观。甚至有人专门在这一天去观察狐火的燃烧形状来占卜新年的吉凶。

　　另外，专门祭祀狐狸神的稻荷神社在日本各地非常普及，所以狐狸神又称作"稻荷神"，被当作祈求商业繁盛的神明来信奉。因为狐狸神原本就具有农耕神的特质，因此农民经常会向它祈求五谷丰登。

网 切

网切，又名网剪、刀怪，身体像虾，长着鸟喙一样尖利的嘴，螃蟹钳一样强有力的大螯。

如清少纳言所言："春宜于晓，夏宜于怪。"夏天是妖怪活跃的季节。在蚊虫肆虐的夏季里，网切会潜入卧房用尖锐的大螯将防蚊的蚊帐剪破。一早醒来，刚想把蚊帐收拾好，却发现它裂了一道大口子，像是被刀刃之类的锐器剪开了一样。过去的人就说，这是"网切"干的好事。

除此之外，渔夫用的渔网或是浆洗晾干的衣物有时候也会被剪破。人们想不出谁会弄这种恶作剧，于是就把它归结到"网切"头上。

《东北怪谈之旅》一书把网切描述为山形县庄内地区的妖怪，会出现在渔村里将渔网撕成碎片。于是有个渔民在打完渔后迅速地清理了渔网，并把它藏在了屋子里，以防遭到破坏。网切找不到渔网，于是就钻到屋子里把这人的蚊帐剪破了。结果，这人为了保护渔网反而被蚊子咬了一堆大包。

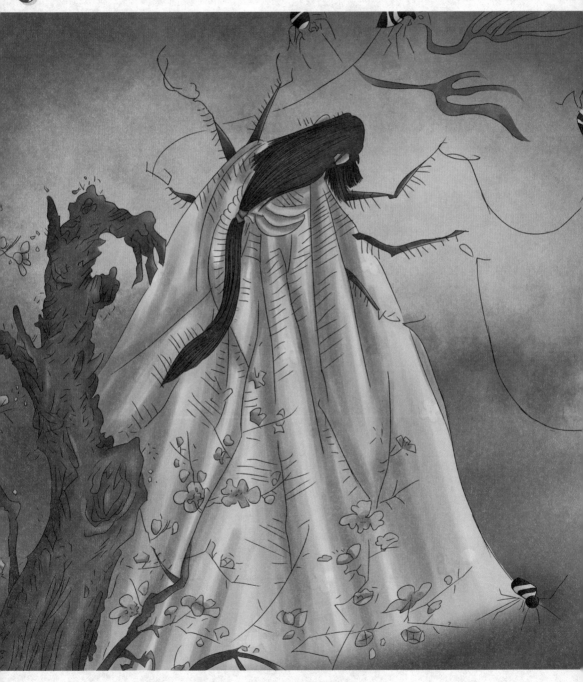

络新妇

　　络新妇，日本传说的妖怪，也叫女郎蜘蛛。据说络新妇白天是风华绝代的美女，晚上则会化成大型蜘蛛，放出许多小蜘蛛附在男子身上吸食鲜血，让被附者浑身酥麻昏醉而亡。《妖怪百像记》则说，络新妇会把男子勾引到家中，留宿到第三天后取其首级。

　　在日本德岛县的传说中，一个美丽的女人在出嫁的前一天，因为男人变心而被抛弃了。后来她进入了深山，对男人的怨恨和悲伤让她变成了巨大的女郎蜘蛛。这种蜘蛛形体巨大，异常凶猛，外形看起来像是穿着日本传统的新娘服装，只要遇到即将结婚的男子就会杀掉他们。

　　在江户时代的传说中，络新妇会变成美貌的妇人，弹着琵琶把男子引诱到空无一人的小屋里。男子被女子的美貌和琵琶声迷住了，正心神荡漾的时候突然蛛丝从天而降把他缠住，最后被吃掉了。

　　现实生活中，络新妇是蜘蛛的一个属类，其中也有以这个名字来命名的剧毒蜘蛛：斑络新妇。斑络新妇颜色鲜艳，胸前有黄色亮点，尾部呈艳丽的鲜红色，能产剧毒，非常危险。

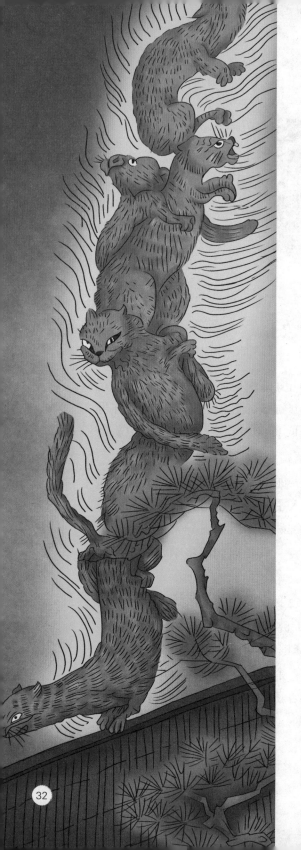

鼬

　　鼬即黄鼠狼，作为动物的鼬是流行宠物雪貂的亲戚。它有着非常迷人的外表，身材修长，四肢短小，水汪汪的眼睛。然而，在古代日本，鼬被认为具有神奇的力量，并会在生活数百年后成为妖怪。

　　日本各地都有关于鼬的传说，据说鼬因为活得太久了因此获得了魔力而变成了鼬怪。

　　从各地的各种传说和古籍来看，鼬引发的奇异事件似乎是所有妖怪中最麻烦的。鼬比较常见的能力如下：

　　不祥的预兆：事实上，据江户时代中期的百科词典《和汉三才图会》记载，一群黄鼠狼是火灾的预兆，黄鼠狼的叫声是祸事的预告。

　　会使人贫穷：在新潟县，成群黄鼠狼的叫声类似于六个人在捣米的声音，因此被称为"黄鼠狼六人捣"。闻此声者，谓衰或兴。

　　读心术：鼬用后腿站立，盯着一个人的脸。据说可以通过眉毛的动作来读懂人的心思。所以如果遇上它只要把自己的眉毛用唾液弄湿就没事了。

丛原火

丛原火又名宗源火，业原火，是一种神秘的火（一种漂浮在空中的不明火球），在日本各地都有出现。其形象是一团鬼火中漂浮着一个带着痛苦表情的和尚头颅。

在民间传说中，一般认为丛原火是从人或动物的尸体中诞生的灵，或者是人类的怨恨会以鬼火的形式出现。

还有一种说法认为丛原火产生于京都壬生寺。从前壬生寺里有一名叫宗源的僧人，他经常从功德箱里偷钱，还偷供佛的油卖钱。后来宗源受到了佛祖的惩罚，被变成了鬼火，所以丛原火也被称为宗源火。

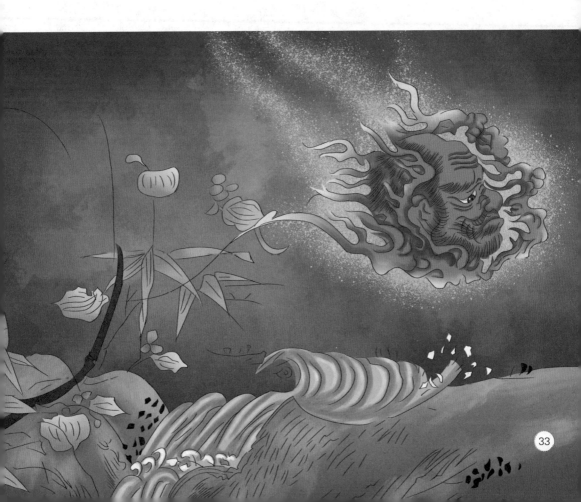

钓瓶火

钓瓶火是树精所化的火球，状如吊桶，在林间上下跳动。虽然是火，却不会烧到树木，火中偶尔浮现出人和野兽的面孔。钓瓶火很喜欢恶作剧，经常突然从树上落下惊吓过路人。

据说有的钓瓶火会变成钓瓶落。钓瓶落长着一个巨大的头颅，它会潜伏在树梢上，有人从树下经过时，它会突然落下来，将人拉上去吃掉。

在京都府曾我部村有这样的传说，村里有一个古桧树，夜里有人从树下经过时，会突然掉下一个吊桶，咯咯笑着说："下夜班啦！吊桶落啦！哈哈哈！"

而在这个村里的另一个地方有一棵古松树，晚上从树下经过时，会突然被套住脖子拉到树上去，这时候就不仅仅是受到惊吓了，而是丢了性命。妖怪吃饱会休息几天，暂时不会出来害人，但是过几天肚子饿了又会出来抓人。因此每隔几天树下就会掉下一个被吃得精光的人头骨。

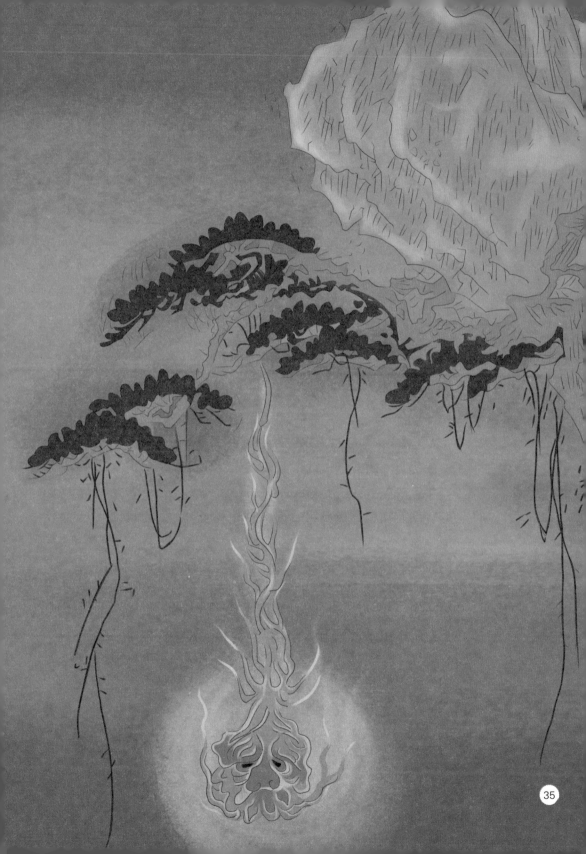

凤凰火

 凤凰火也叫犬首凰火，是身披熊熊烈焰的犬首鸟形妖怪。据说是那些未被供奉的死者的灵魂在世界各地游荡，最终所变化出来的妖怪。

 关于凤凰火的解说甚少，有的地方把它描绘成长着狮头鹤身的鸟，会从背后喷出火来，借此漂浮在空中。

 明治初期，在富山县富山市礒部町流传着这样一个故事。

 天正年间，富山城主佐佐成政有一名宠妃，名叫早百合，生得异常美丽，因而深受宠爱。由于早百合集万千宠爱于一身，把成政迷得无暇顾及后宫其他嫔

妃。受了冷落的宫人们心生嫉恨，于是编造了早百合与其他男子私通的流言。成政听了之后信以为真，怒火中烧，不由分说便将早百合凌迟于矶部堤的一棵树下。成政仍难消心头之恨，又将早百合一族满门抄斩，全部处以极刑。被无辜杀害的18名氏族成员带着对成政的诅咒饮恨而亡。

　　那以后，几乎每天晚上这里都会出现一种神秘火焰，凄厉地呼唤着早百合的名字。后来，成政被丰臣秀吉打败，据说也是早百合的诅咒所致。

姥姥火

姥姥火，一团带着老妇人面孔的鬼火。据说是被遗弃的老妇人所化的妖怪，经常在夜晚出现，发出凄凉的笑声。

大阪地区还有这样的传说，很久以前，有一个老太婆经常从河内的平冈神社偷油，后来她耻于自己的罪行，跳进池塘自尽了，她死后灵魂变成了磷火，常常在大雨的夜里四处飞舞。而她自尽的池塘被改名为姥姥池，至今仍在大阪市出云井町的平冈神社内。

京都地区则有这样的流传，丹波有一个恶毒的老太婆，经常抢夺小孩后把他们扔到河里，然后向悲痛的家长勒索钱财。后来老太婆受到了天谴，被洪水淹死了，她的灵魂变成了一团鬼火从河里飞出来，火中隐约可见老太婆幽怨的面孔。

《西鹤诸国传说》中这样记载，有一个老婆婆死后变成了贪得无厌的油壶，经常化作长约一里的姥姥火四处飞舞。如果姥姥火和某人擦肩而过的话，此人三年内必死。但是如果说"给您上油"，则姥姥火就会消失。

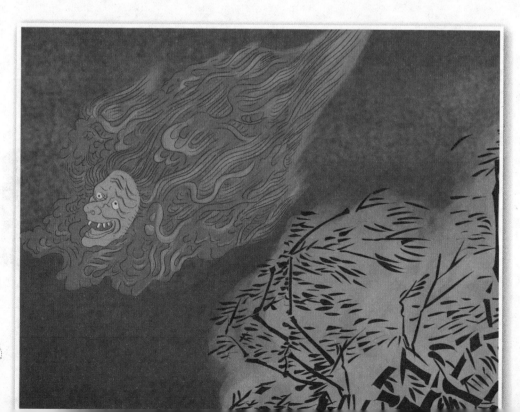

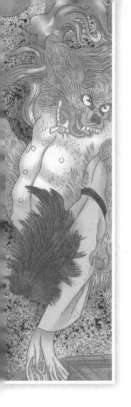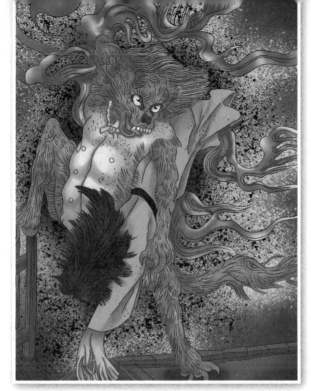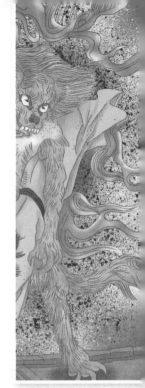

火 车

此火车非彼火车，乃是将罪人送往地狱的"火之车"，因为佛教中也有乘着火车的地狱使者，因此普遍认为火车也有其存在的价值。

不过作为妖怪的火车其佛教色彩就淡薄了许多，它会从墓地偷走人类的尸体，被夺走的尸体也未必是恶人。由于火车通常被描绘成由长得像猫一样的妖怪拉着，因此很多地方认为火车是猫变化而成。据说是因为猫的嗅觉异常灵敏，很容易就能嗅到尸体的气味并将其挖掘出来。

至室町时代，临终火车被具象化，会伴随着雷雨出现，而雷雨则是堕落地狱的象征。16世纪后半流传着如果人死时打雷的话，尸体就会被抢走的说法。

战国末年，开始流传禅宗僧人打败火车的故事。10世纪末的《日本往生极乐记》第十九集记载，延历寺的僧人明靖临危之际召来弟子，告诉他如果看到地狱之火的话就专心诵经。弟子把众僧召集到明靖的榻前齐诵佛号，于是地狱之火熄灭了，明靖被迎往了西方极乐世界。

鸣　屋

　　住在家中地板下等地方的妖鬼，大多出现在古老陈旧的房屋中。

　　每当夜里准备睡觉的时候，房子某处就开始吱嘎作响，据说这就是鸣屋这个小妖怪搞的恶作剧。传说鸣屋是个子非常矮小的小妖怪，手里拿着工具，我们所听到的那些瘆人的声音，就是这些妖怪拿着小工具在拆家。

　　关于鸣屋最著名的传说当属江户时代的著作《太平百物语》中记载的故事。据说几个武士为了比胆量，住进了一个有名的鬼屋。结果到了半夜，这间房子果然剧烈地摇晃起来了，接连两天都是如此。于是武士们请来了一位僧人，终于制服了这个妖怪。据说这个妖怪是被曾住在这个房子里的男子所杀，于是化作怨灵徘徊在老屋里。

　　现在一般认为鸣屋现象是由于房屋老化，或者房屋材料因温度和湿度的波动而发出的声音，实际生活中经常会遇到。鹿儿岛县屋久岛町有一个著名鸣屋，叫作鹿之沢小屋，位于永田岳西南的小山上，只要有人入住就会发出"咔哒、咔哒"的声音。

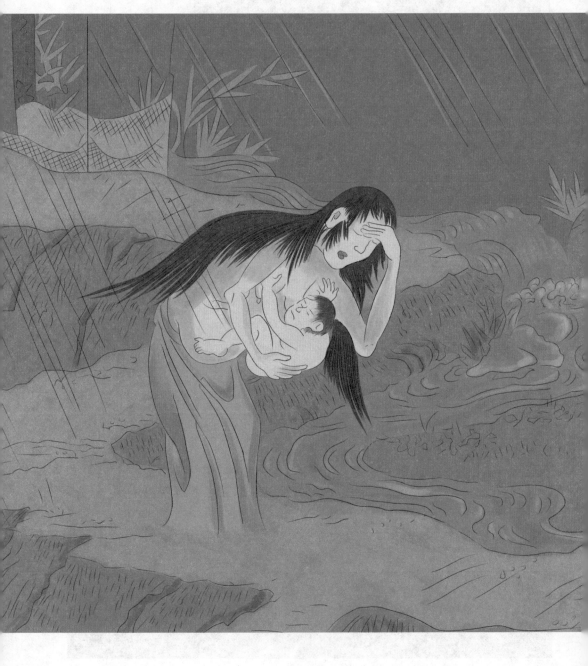

姑获鸟

姑获鸟又名夜行游女、产女、鬼鸟，常在夜晚出来活动。传说是难产死去的女子的执念所化，会在夜里抱着婴儿在路边或河边哭泣，并让路过的人帮忙抱一下婴儿。据说这样做是为了请人为孩子念佛，念诵一百万遍孩子就能成佛。

在日本很多地方都有类似的风俗，孕妇在孩子未出生时死掉的话，要把腹中婴儿和母亲分别埋葬，否则就会变成姑获鸟。

日本关于姑获鸟最早的记载可见于《今昔物语集》。传说源赖光四天王之一的平季武正在和人比试胆量，突然从河里来个一只姑获鸟请他抱孩子。据说这个姑获鸟是一只狐狸所化，是为了迷惑武正，让他输掉比赛。

室町时代的《村松物语》中把夜间在墓地听到的婴儿啼哭声称为姑获鸟。

中国古代神话中也有姑获鸟，有时以九头的样子显形。在《本草纲目》等著作中都有记载。

据说中国荆州有很多姑获鸟，穿上羽毛就是鸟，脱下羽毛就变成妇人。非常喜欢把别人的孩子据为己有。只要发现孩子或者孩子穿的衣服，就会在上面留下血印，被附上血印的孩子会被夺走灵魂。

野寺坊

传说野寺坊原本是一个寺庙的主持，但是因为无人布施，最后寺庙渐渐衰败，主持因此忧愤抑郁而亡。死后的怨念让他化为妖怪，每日傍晚出现在破庙里，穿着破烂的袈裟孤独地撞钟，那钟声听起来甚是凄凉。如果有人想要住在这个庙里，野寺坊就会把他咬死。

埼玉县新座市有一个叫作野寺的地方，那里有一个满行寺，据说这座寺庙就是野寺坊的发源地。

在《日本传奇系列·北武藏之卷》中，有一个故事，战争年间，满行寺的和尚害怕庙里的钟丢失，于是把钟埋在了池塘边。一个男人为了吓唬一下和尚想把钟偷走。然而正当他行窃的时候忽然有人路过，他慌忙之中跳入池塘中藏了起来，结果钟也沉入了池塘底部。和尚因为找不到钟很自责，于是投水自尽了。后来这个池塘每天晚上都会传来哭泣声。这个池塘也因此得名"钟池"。

满行寺的钟经常出现在日本的和歌俳句之中，比如有名的诗句："野寺钟声近，行人赶路忙。"

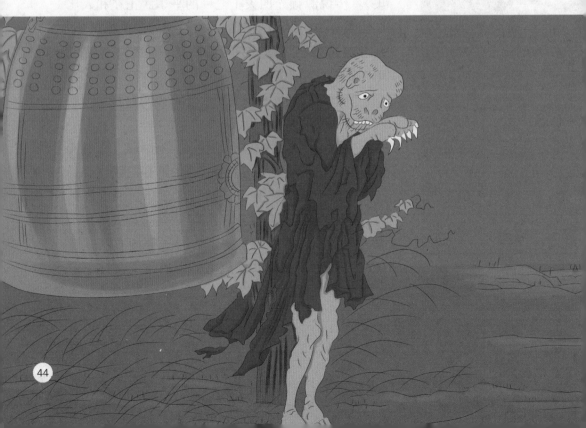

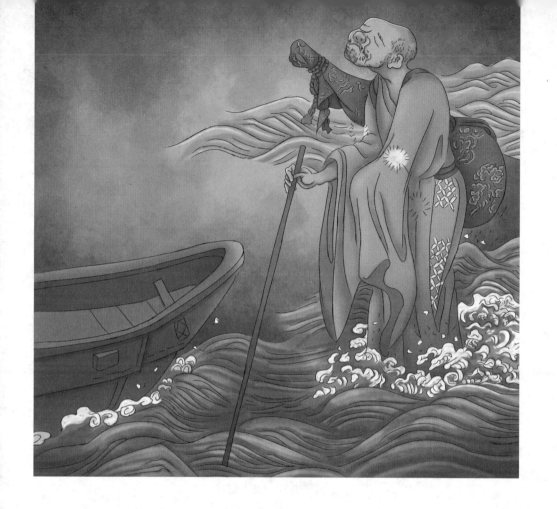

海座头

　　海座头是突然出现在海上的盲僧形象的妖怪，身材高大，背后背着琵琶，可以在海面上行走。据说海座头是海中溺死者的怨念所化，也有说它是海中的守护神。海座头本身并没有恶意，偶遇迷航的船只还会为其指引航向。

　　在海座头的传说中，有的传说它"通体漆黑，唯上半身露于海面"，有的传说海座头会和出海的渔民打招呼。

　　不过也有关于海座头的恐怖传闻。岩手县宫古市有这样的传说，据说海座头会在月底出现，遇到渔船就问："你最怕的东西是什么？"如果不回答想要逃走或者随便回答都会惹怒它，它会把船破坏掉，或者整个吞下去。如果冷静认真回答的话，它就会消失。

高　女

　　高女即长得很高的女子，下半身很长，整体高度超过两米。据说高女生前相貌丑陋，没人愿意娶她，所以一直心怀嫉恨，死后变成了嫉妒心极强的妖怪。

　　在民俗学者藤泽森彦的《日本妖怪图鉴全集》一书中记载了和歌山县的"高女"的传说。据说高女特别喜欢偷窥和吓唬妓院二楼的人，因为嫉妒还会杀死喜欢逛青楼的男子和年轻貌美的姑娘。

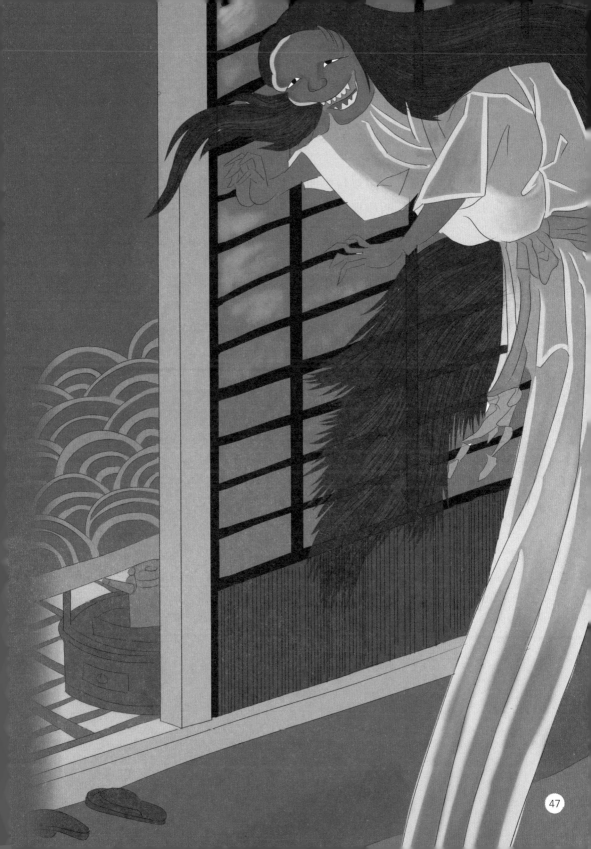

手之目

手掌心里长眼睛的妖怪。总是伸着双手，仿佛在寻找什么东西似的，一旦有人靠近就会将其掐死。

据说手之目原是一位双目失明的老人，因为被强盗杀害，为了寻找杀害自己的凶手，怨气不断积聚，最后在手掌心里生出了双眼，总是向前伸着寻找凶手。

《诸国百物语》中记载了一个妖怪剥皮抽骨的故事。一名男子为了练胆跑到了京都七条河原的墓地，突然遭到了一个双手长眼的老怪物的袭击。男子吓坏了，赶紧逃到了附近的一座寺庙中，和尚把他藏在了柜子中。妖怪追了过来，像狗一样趴在柜子旁嘎巴嘎巴地啃着什么，很快就消失了。和尚打开衣橱一看，那男子不见了，只剩了一张人皮。

生　灵

　　生灵即从活着的人身上飞出来的灵魂，带着某种强烈的执念、嫉妒或者憎恨，会依附到他人身上，因此日本人也把生灵称之为怨灵。被生灵依附的人是很痛苦的，不仅仅不能正常生活，能量和运气也会被吸走。

　　被生灵依附时会有一些现象，比如空气的质量会发生改变，周围会产生一种阴沉的感觉。同时还可能伴随着气味的改变，例如会发出那人的体味、香水味等。如果熟悉那人的体味，立即就知道是谁的生灵在作怪。在这种情况下，可以说很容易注意到异常。此外，有人说生灵的能量会影响家中的电器，灵力强大的生灵甚至可以突然让电灯熄灭。

　　如果有人总是感觉疲劳，精神恍惚，总是感觉被某人注视着，或者脑海中总想着某个人，据说这就是被生灵依附或者自己的生灵飞走了的常见症状。

铁　鼠

　　相传铁鼠是平安时代园城寺僧人赖豪的怨灵依附于老鼠身体上所化的妖怪，因此《平家物语》中也称之为赖豪鼠。江户时代的《狂歌百物语》则取其诞生的寺庙之名，称之为三井寺鼠。平安时代末期广为流传的京极夏彦的推理小说《铁鼠之槛》也采用了它为书名。

　　据《平家物语》记载，平安时代三井寺有一高僧法号赖豪，法力高强，有求必应。赖豪承诺为白河天皇求一皇子，若灵验，也请天皇应允他的请求。结果天皇真的得了一皇子，于是赖豪请天皇允许三井寺设立戒坛院。拥有戒坛院的寺庙可以享受诸多至高的权利，当时拥有戒坛院的还有历来与三井寺不和的延历寺。因延历寺从中作梗，致使三井寺最终没能建成戒坛院。

　　赖豪盛怒之下开始绝食，并设坛施法，以死诅咒。结果赖豪的怨念夺走了皇子的性命。随后，赖豪化为一只硕鼠，率领84000只老鼠袭击了延历寺，将其佛典佛像尽数毁坏。

　　如今，在滋贺县大津市有两处与赖豪铁鼠有关的神社。一处为三井寺观音堂附近的十八明神社，为祭祀赖豪所建，也被称为鼠之宫。据说因为赖豪怨念过深，因此神社建成之后方向正对着延历寺。

　　另一处为延历寺所建。延历寺因害怕赖豪的诅咒，于是在延历寺的守护神社中建造了鼠之秀仓，将一只铁鼠封闭其中，以期镇压赖豪之灵。据说就是现在日吉大社的鼠社。

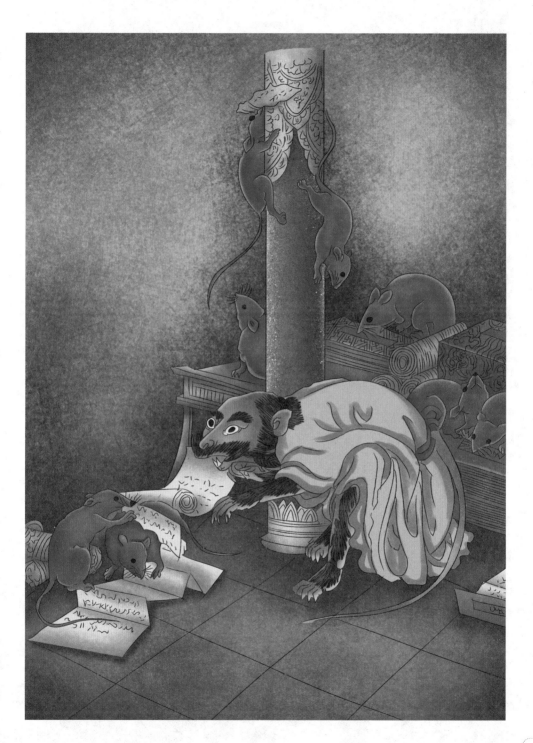

黑　冢

黑塚，也称为安达原鬼婆。

传说古时京都一位大臣家中有一个老女仆，名叫岩手，是小姐的乳母。有一天小姐突然患了怪病，遍求世上名医，但就是不见好转。后来听说有种偏方，需要孕妇的新鲜肝脏才能治这种病。于是岩手便来到安达原的岩洞中住了下来，等待孕妇经过。过了一段时间，真的有对夫妇经过，丈夫名叫生驹之助，妻子名叫恋衣，正怀孕在身，夫妇二人请求借宿一晚。

结果当晚恋衣突然临盆，老妪一看机会来了，便让生驹之助外出请产婆，自己来照顾恋衣。生驹之助走后，她立刻剖开了恋衣的腹部，取得新鲜的肝脏。可正当她欣喜若狂之际，一眼瞥见孕妇脖子上带着的护身符，那正是自己失散多年的亲生女儿的东西呀。她万万没想到自己竟亲手杀死了日夜思念的女儿。重大打击之下，岩手顿时疯狂错乱，化为女妖。从此以后就徘徊在安达原，袭击过往行人，吸食其鲜血。

转眼到了神龟3年（726年），纪伊国的僧人东光坊祐庆经过安达原，因天色将晚，于是到一石屋求宿，那房主正是岩手所化的妖怪。岩手出去捡柴，叮嘱祐庆不可擅入内室。然祐庆耐不住好奇走进了里屋，结果发现那里堆放着许多人骨，他立刻明白了，此处原是安达原鬼婆的家，于是便逃跑了。鬼婆回来后发现僧人逃跑了，便追了上去。祐庆看到鬼婆追来，万分惊恐，赶紧拿出怀中的如意观音像，不住念经。观音像突然高高飞起，射出万道白箭杀死了鬼婆。后来，祐庆为感谢如意观音的救命之恩，建造了真弓山观世寺。

飞头蛮

飞头蛮，传说中的长颈妖怪，也称为辘轳首，最早起源于中国晋代，《搜神记》中所记载的落头氏就是飞头蛮。

据说飞头蛮是一种离魂病，白天和正常人一样，晚上睡着后会伸长脖子去舔食灯油，或者头部离开身体，四处飞行。有的飞头蛮会杀人吸血，还会聚集在一起集体行动，非常恐怖。不过，飞头蛮并不难对付，只要等她的头飞离身体后将身体挪走，或者盖住脖颈，她就找不到回来的路，最终死亡。

关于飞头蛮的传说非常多，《曾吕利物语》中记载，一名男子遇到了一个变成鸡的飞头，于是拔出刀来开始追赶，结果这个飞头逃回了家，男子追到门口听到里面有人说："我做了一个噩梦，梦见有个男人拿着刀追杀我，追到家门口我刚好醒了。"

松浦静山的随笔《甲子夜话》中有这样一个故事，常陆国有一个女子患上顽疾。她的丈夫从外地来的商人口中得知"白狗的肝脏是特效药"，于是把自己养的狗杀了，取其肝给妻子服用，妻子果然康复了。但是后来他们所生的女孩变成了辘轳首，据说是受了白狗怨灵的诅咒。有一次她的头正在四处游荡，刚好被一只白狗看到了，于是把她咬死了。

幽　灵

　　死者的灵对生前的世界怀有遗恨，因而显形的一种现象。日本人认为人死后肉体会腐朽，但灵魂则会脱去污秽变得圣洁，并与祖先的灵质相结合。但是非正常死亡的人的灵却没办法进入祖先信仰体系，只能变成浮游灵四处游荡。

　　据说在平安时代后期的资料中首次出现了鬼魂，但此时只有文献记录，没有可供参考的图片。到了江户时代，鬼故事风靡一时。江户时代著名画家圆山应举所画的幽灵多是一头乱发，一袭白衣，面色苍白，据说这是现在"幽灵"的原型。

　　幽灵经常出现在落语故事中。例如有这样一个故事：有个古玩店老板把一张进价很低的鬼画轴以10两的价格卖给了一位顾客。说好第二大送货上门，客人留下钱就走了。老板对着幽灵画轴自斟自饮开始庆祝，说："赚大了！"过了一会，突然感觉有人声……定睛一看，原来鬼画轴上的女子竟然从画中走了出来！女子说："我很高兴你在我的画前喝酒，我是应举所画。"老板心想："如果是应举画的，那应该能卖好几倍的价钱……"美女幽灵陪着老板喝了一会儿酒，结果喝醉了，回到画轴里就开始睡觉，　直到早晨还没有醒。老板带着卷轴来到了客人家里，比约定的时间晚了一些。客人问："你为什么迟到了？"老板说："我想让她多睡一会儿。"

逆　柱

　　逆柱的传说在日本由来已久，说它是日本人尽皆知的妖怪也一点不为过。

　　以前木工建造房屋立柱子时，如果没有按照树木自然生长的方向竖起柱子，而是颠倒了，就会扰乱气场，对家庭和运气产生不利影响。这种柱子就会成为"逆柱"，夜深人静的时候发出瘆人的声响，甚至会浮现出倒置的人脸。

　　不过还有一种说法，认为月盈则亏，万物都不应该过于完美，稍带点缺憾才能长久。而一栋建筑自落成之日起便开始衰败，因此会刻意将一根柱子倒过来放，以达到消灾辟邪的作用。最具代表性的是世界文化遗产日光东照宫阳明门里的一根逆柱。这根柱子在阳明门门口左侧，柱子上雕刻的花纹也是颠倒的。

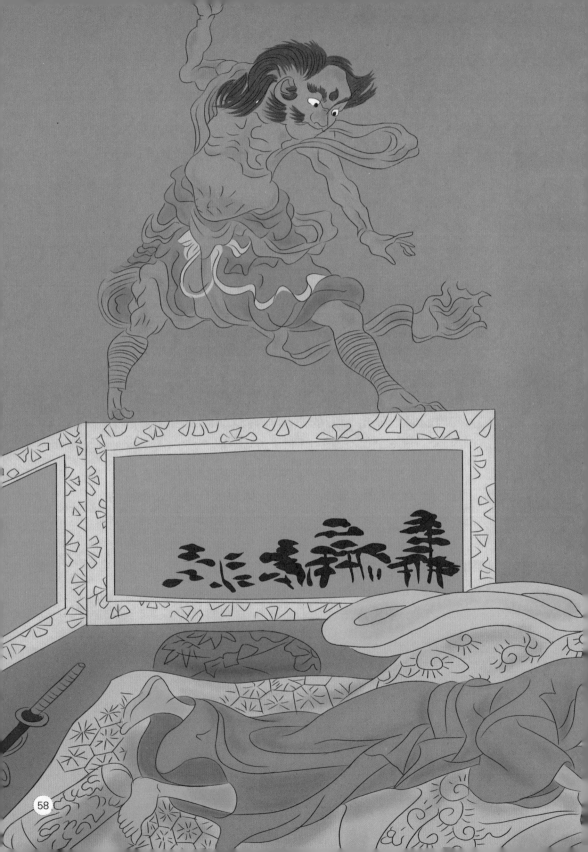

枕　返

　　专门趁人熟睡来搞恶作剧的妖怪，也称为反枕，会挪动人的枕头，或者将熟睡的人颠倒位置。

　　日本自古以来就认为"人在睡觉时，灵魂其实去了另一个世界"。而"梦"则是"异世界的景象"。而民俗学中对枕头的解释是"现实世界与异世界的分界线"。如果睡觉时枕头翻过来的话，就意味着关闭了灵魂回归现实世界的通道，人就会死去。

　　和歌山县有这样一个传说。很久以前，一群伐木工人正试图砍伐一棵八人合抱的大枞树，忙了一天才砍了一半，于是决定剩下的一半第二天再砍。然而，第二天发生了不可思议的事，被砍伐的切口竟然恢复了原样。原来枞树里有精灵居住，它不希望大树被砍倒，于是施展法术治好了大树。接连三天都是如此，于是伐木工们把精灵用来医治大树的锯末都烧掉了，精灵失去了修复大树的材料，工人们终于完成了伐木工作。

　　这天晚上，精灵们来到了正在睡觉的伐木工人们面前，将他们的枕头一个个都翻了过来。第二天早上，被翻了枕头的人都已经没有了呼吸。只有其中一个人得救了，因为那个人有睡前念《心经》的习惯，精灵们觉得他是个虔诚的人，因此宽恕了他。

雪 女

雪女是日本传统的妖怪，擅长制造冰雪，又名雪姬。日本民间自古就流传着"雪女出，早归家"的说法。

雪女居住在冰封的深山里，肌肤雪白，容颜美丽。遇到喜欢的男子，常常把他们引诱到山里与之接吻，然后把他变成冰雕，夺走其魂魄。因此若遭遇雪女，很可能就是一段凄美而恐怖的经历。

明治25年（1892年），一到黄昏下雪的时候，北海道空知川上就会出现一位皮肤白皙的女人。附近的居民都在纷纷传说那是狐狸变的，但是没有人知道到底是什么，也不敢前去查看。奇怪的是，雪一停，女子就消失了。

一个下雪的傍晚，在铁路工作的吾助邂逅了这个女子。吾助问她为什么大冷天站在这里，结果女子回答道，我在等你啊。随后女子邀请吾助到自己家里去，那是河边的一个小房子。吾助在她家里待了一夜，早晨女子就消失了。第二天黄昏，女子又出现在相同的位置，邀请吾助去自己家。

吾助非常迷恋这个女子，每天晚上都去她家里过夜。但是奇怪的自从结识这名女子之后，吾助的脸色越来越差。突然有一天，吾助没打招呼就没有去上班。同事们都很担心他，就去吾助常去的河边小屋去找他，结果发现吾助抱着个大冰柱，已经被冻僵了。从那以后，那个女子再也没有出现过。

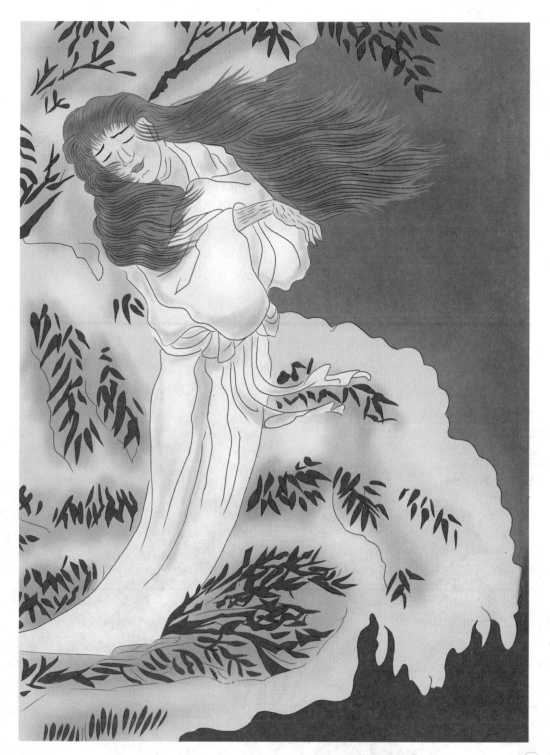

死 灵

　　死灵即死者的灵魂。传说是因为人死时怀有某种怨念，以致死后灵魂不散，于是变成死灵去完成生前的愿望。

　　一般来说，活着的人经常害怕死灵，认为招惹了死灵会遭到报应。日本人认为，人死后灵魂会从身体中分离出来，但是如果在人刚刚咽气的时候死灵还可以被召唤回身体里，因此会进行招魂仪式。就是爬到屋顶呼唤死者的名字，这样做之后，可以初步确认死亡。

　　但据说灵魂即使离开了尸体，也会在屋脊上停留49天。因此，为了防止死灵再次返回，还要在葬礼上举行咒术仪式。抬棺椁出门时建个临时门，将棺椁从那里抬出去后，便被其毁坏，使死灵不知道棺材是从哪里离开房间的。同样，送到墓地时来去的路线也要不同。

　　人们普遍认为，会作祟的死灵多是怀恨而死，或者无人祭拜之人的灵魂。据说饿死山野的人的灵魂会变成饿鬼依附于人。在海上遇难而死的人的灵魂则会变成船上的幽灵向人要水喝，如果不拿一个带孔的长柄勺子给他喝水的话，船就会沉没。在埼玉县和静冈县有些地方则认为死灵会化作土地神。

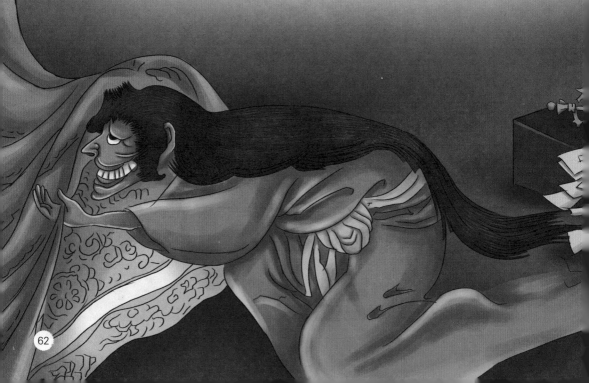

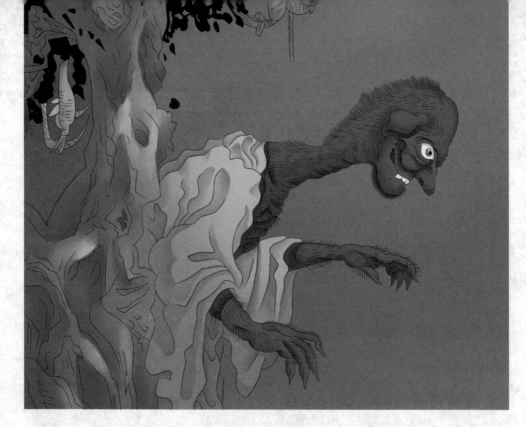

见 越

见越也叫作见越入道，或者通路魔。手持铁棒，常以僧侣形态出现的妖怪。

见越非常善于变化，平时和正常人差不多高，但是遇到人时会突然变成庞然大物。见越特别喜欢从墙头探出头来窥探，或者躲在大树后面，等到有路人经过时，它就会一下子跳出来突然变大，而且越是仰头望它，它的脖子就会变得更长，它则会趁人露出喉咙之际将人咬死，甚是骇人。

据说见越也是有破解方法的。在九州壹岐岛，传说见越出现之前会发出风吹野草所发出沙沙声，因此如果此时立即说"我看到了见越啦！"见越就会消失，但是如果一言不发地走过去的话，就会倒地而亡。

在冈山县小田郡，遇到见越时，必须从头到脚往下看，如果反过来看的话就会被吃掉。其他还有诸如大声说"我看到你啦！"或者壮起胆子抽烟等，都可以赶走见越。

精蝼蛄

精蝼蛄是一种在庚申日祭拜神佛时出现的妖怪。

据说人体里住着三只虫子，统称为三尸。三尸分为上尸（道士），中尸（兽），下尸（独脚牛）。在庚申日夜里三尸虫会从人的身体里爬出来，到天帝处控诉此人所犯过的罪。如果所犯罪过被天帝知道了的话，就会受到惩罚，被缩减寿命。

为了不让三尸虫从身体里出来，庚申日这一天人们会彻夜不眠，熬夜做事，民间叫作"守庚申"。还要念一种咒语："精蝼蛄来我家，我不睡，我不睡。"据说，念诵了这种咒语，就能避免三尸虫带来灾难。

奇怪的是，在人们"守庚申"的时候，便会有精蝼蛄出现。所以，有人认为精蝼蛄是三尸的拟人化，或是像兽模样的中尸。因为三尸在"守庚申"的时候无法天帝报告，所以三尸想到了一个反制的办法，便由中尸出外查访哪一户人家正在守庚申，便降灾难到这户人家。

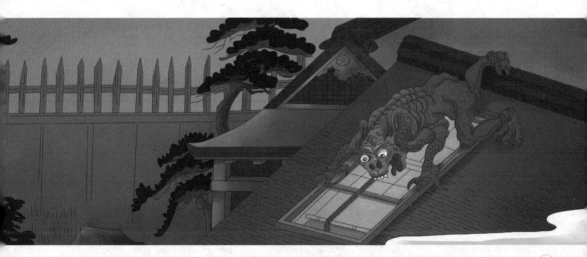

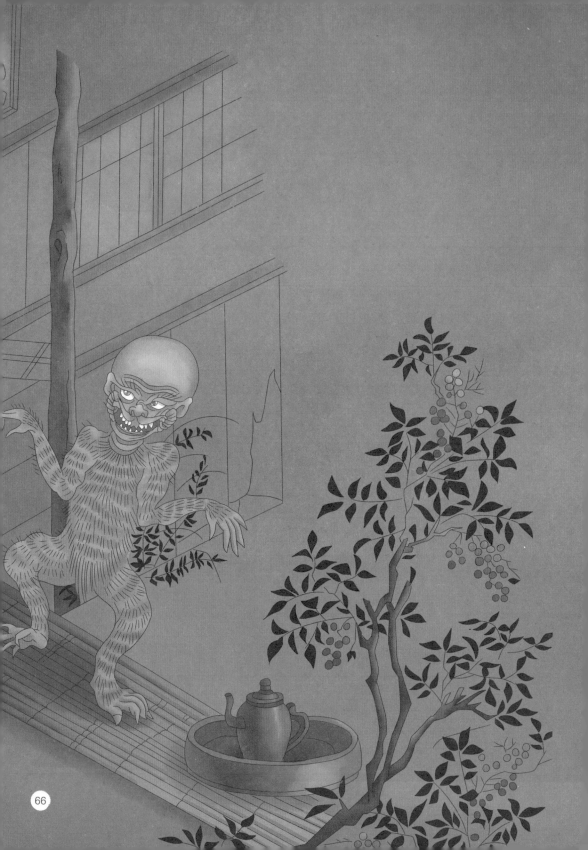

兵主部

兵主部也叫冰滑，起源于中国的水神和战神，长相与河童相似，外形像猴子，通体被浓密的体毛覆盖。

兵主部白天通常躲在河里，晚上则溜到人家里捣乱，尤其喜欢把洗澡水弄脏。相传看到兵主部的人会被传染热病而死，还会传染给周围的人。据说有一个女人看到兵主部正在祸害茄子地，结果回家就得了一种该病，浑身发紫而亡。

如果听到兵主部笑自己也跟着笑的话，就会死亡。因为兵主部很喜欢吃茄子，因此很多地方都有把地里产的头茬茄子用来供奉兵主部，以祈求平安。

据说兵主部这一称呼比河童还要古老，其名字的由来可见于《北肥战志》，九州地方所信仰的水神涩江氏的祖先被称之为兵主部。现在的佐贺县武雄市潮见神社就供奉着兵主部，以求减少水灾。

猥裸

猥裸是一种体型巨大的妖怪，外形似牛，前足长着非常长的爪子，俗称牛身尖爪怪。通体绿色，喜欢捕捉土拨鼠一类的小动物为食。有人认为这种妖怪是日本古人对"恐惧"这种情感的具象化，它名字的由来取自日文中"恐怖""可怕"的谐音。

猥裸能预测过去未来，常常潜伏于深山之中，当有行人经过时，它会突然跳出，然后如数家珍般地将那人所有事情数说出来，包括姓甚名谁、家住何处、去往何方、所带何物等，就连对方亲人的情况都能说得一清二楚。已经吓得战战兢兢的路人一听它对自己的事情了如指掌，更是魂不附体，瘫软在地。

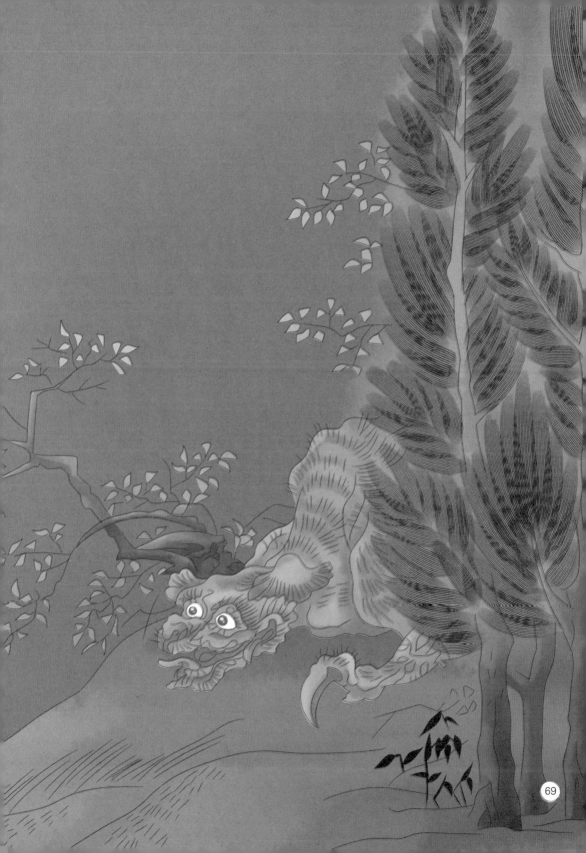

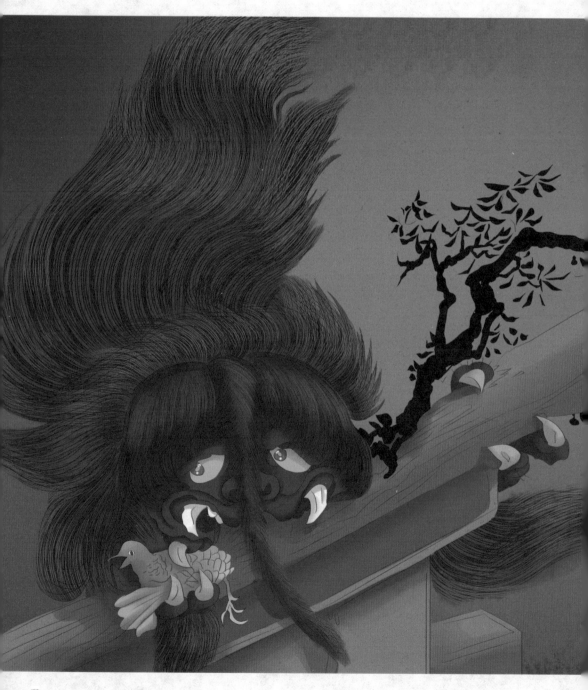

蓬发怪

　　蓬发怪也是从日文的恐惧一词得名，又因它长着一颗巨大的头颅和满头乱蓬蓬的红头发，因此被称之为红妖怪。蓬发怪通常居住在寺庙或神社的鸟居上，会出现在做过坏事或对神不敬的人面前。如果有人想要捣乱，它就会发出巨大的声响，有时还会将人杀死。如果有不信神佛的人从下面通过，它就会突然掉下来。

　　根据《东北怪谈之旅》记载，福岛县有一名从未去寺庙参拜过的不敬虔男子。男子的母亲去世后，按照规矩送母亲的灵柩去寺里举行葬礼，这是这名男子第一次走进寺庙的山门。母亲的灵柩顺利通过了，男子刚想跟着进入，突然从山门上伸出一只粗壮的手臂，抓着衣领把他拎起来吊在了半空中。一直到葬礼结束才把他放下来，据说这就是蓬发怪所为。因为蓬发怪知道这名男子不敬虔，因此很讨厌他，不允许他进入寺庙。

涂　佛

传说涂佛为佛器之灵，通体漆黑，眼球可以自由脱出眼眶。

据昭和、平成之后的妖怪文献记载，涂佛会突然出现在佛坛之上，让眼球跳出眼眶吓唬不信佛的人，甚至会飞出佛坛袭击懒惰的僧人。

关于涂佛的来历也是众说纷纭，有人认为它是死去的僧人所变，由于黑色代表不洁净，佛也用于对死者的称呼，因此有人认为涂佛生前是个修行不彻底的僧人。伊藤有文所著《最详细日本妖怪图鉴》中描述，涂佛会不停地念着经文假装佛陀，结果失败了，于是变成了这副模样。

江户时代的画卷《十届双六》中所描绘了满头长发的涂佛背影，《百怪图卷》则把涂佛画成了长着鱼尾的怪物，并传说它会用尾巴抚摸人的脸，但是如果对它撒盐的话，它就会消失。

滑头鬼

　　滑头鬼被称为妖怪大王，因为是光头，所以也叫滑瓢。滑头鬼的最大特征是后脑勺高高突出，打扮得光鲜利落，穿着高贵有品位的黑色和服，给人一种充满智慧的长者形象，颇似现今的政客。

　　滑头鬼生性狡诈，善于利用人性的弱点，但并无害人之心。并且在妖怪之中甚有威望，妖怪之间有了矛盾，往往都会请他来主持公道。滑头鬼特别喜欢不请自来，闯到人家家里坐着不走。

　　据《图说日本妖怪大全》记载，一家人正忙碌着准备晚餐或接待客人的时候，会突然有个小老头大摇大摆地踱进来，就像进了自己家一样，毫不客气地喝茶吃饭，一点也不见外。尤其是傍晚时分，如果家中来了这样的不速之客，就需要格外留神，这就是赖着不走的妖怪滑头鬼。待主人察觉此人并不是自己请来的客人时，才发觉不对劲。但面对他堂而皇之地端然而座，会让人左右为难，赶也不是，留也不是。

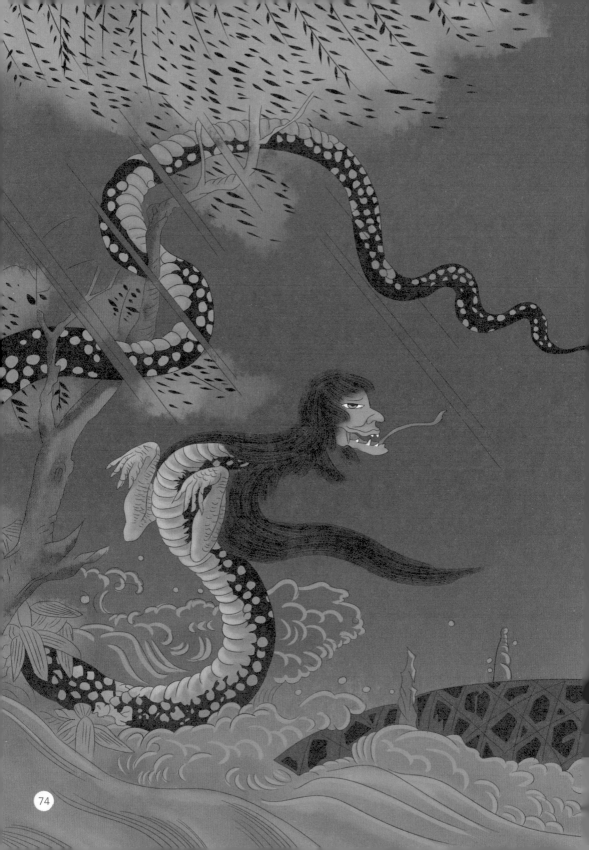

濡　女

　　濡女是海边的女妖，也叫海女、海姬，在九州等地也被称之为矶女。通常被认为是溺死于海中的女子的亡灵所变，其形象为人面蛇身，上半身是个绝世美女，下半身则是吓人的蛇形，并长有如蛇般分叉的舌头。因为生活在海里，头发总是湿淋淋的，故称"濡女"。

　　据说濡女的尾巴长度可达330米以上，经常坐在海边梳洗长发，若有人被她的美貌吸引上前搭话，她就会用长尾将人卷住，吐出长长的舌头，吸干人的血液。在鹿儿岛县传说只要看到濡女，人就会得病而死。因此每年的盂兰盆节、大年三十以及七月十八的晚上，渔民们都不敢出海捕鱼。

　　藤泽卫彦所著的《妖怪画谈全集》中有这样一个故事，文久2年，越后国（现新潟县）和会津（现福岛县）交界处的河边，几名青年男子正划着船运送木材，其中一人突然见一女子正在河边洗头发，男子大惊失色，一边大声疾呼"濡女！快逃"，一边急速划船，逃出一段距离后回头看时，有几名同伴已经被濡女卷走了，只听见阵阵惨叫声。

元兴寺

元兴寺位于奈良县明日香村飞鸟河畔，这里所说的元兴寺乃是元兴寺之鬼。现在寺内仍保存着元兴寺之鬼的石像，据说就是根据元兴寺之鬼被治服时的场景雕刻的。

传说有一次雷神掉到了一个农夫家里，农夫帮助雷神重新回到了天上。为了答谢农夫，雷神赐给农夫一个儿子，这孩子自幼便拥有雷神的神力。

男孩十岁时恰逢元兴寺的钟楼上闹鬼，每天都有人被吃掉。于是男孩便主动前去降妖，在与恶鬼打斗的过程中一把抓住了它的头发，结果恶鬼挣脱了头皮逃走了。逃到一个十字路口就不见了踪影，此后这个路口就被叫作"不可思议的十字路口"。恶鬼逃走后藏身的地方被称之为"鬼隐山"。

后来，人们把恶鬼被打败时的样子制作了5尊形态各异的石像，如今已经成为了兴元寺的象征。

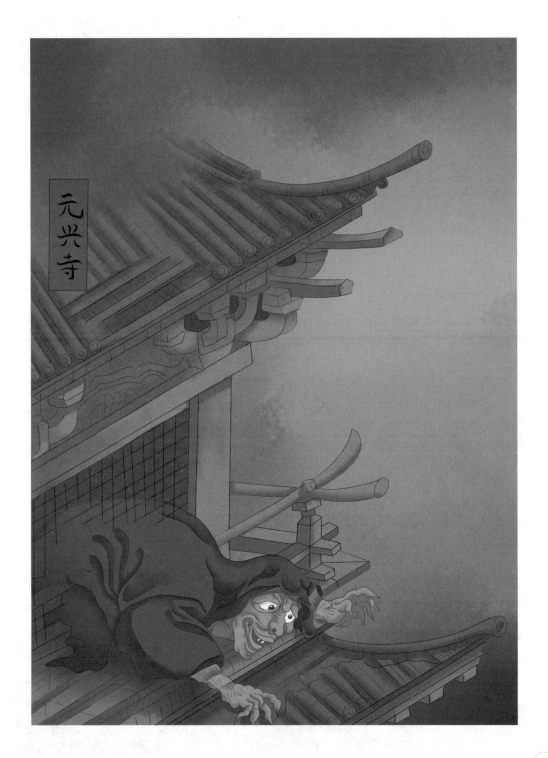

元興寺

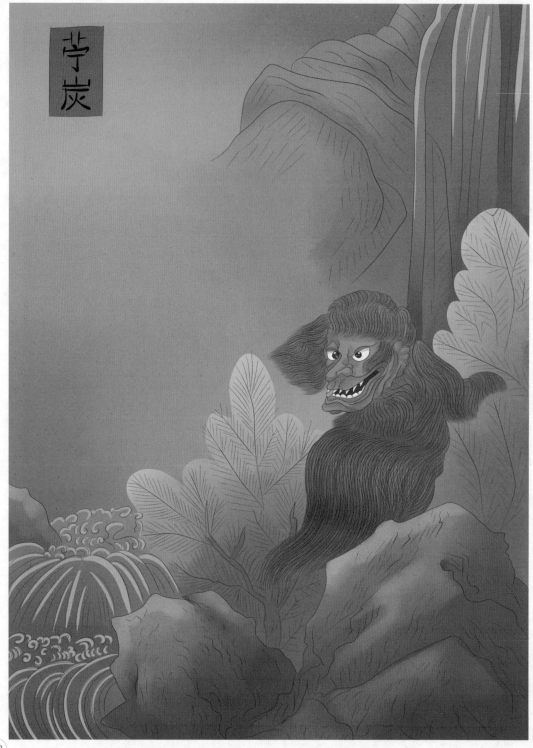

苧　炭

　　苧指的是植物苧麻，这种妖怪长着一颗大头，眼睛、鼻子都很大，尤其嘴巴大得咧到了耳边，而且全身长满了黑毛，仿佛苧麻团成的黑炭团，因而得名。

　　苧炭虽然长相骇人，实际上却非常善良。不过它只对良善之人表现出自己的善意。夜宿人烟稀少的山间小屋时，如果半夜突然听到敲门声，那很有可能就是苧炭来了。披着一头拖到地上的长发，浑身毛茸茸的，乍一看很吓人，但并不可怕。如果它希望留宿一夜的话，一定要对它表示欢迎。它进门坐下来就会开始纺线，然后悄无声息地默默离去，留下来的手织布则是苧炭的谢礼。

　　越后国西颈城郡（如今的新潟县鱼川市）流传着这样一个传说：一群女人正聚在一起把苧麻纺成纱，突然苧炭出现了，并开始帮女人们纺麻。它的速度飞快，把女人们都看呆了。苧炭很快就把一堆麻纺完了，然后转身离开了。女人们出门追时，已经不见了踪影，只有留下了一串脚印，据说现在仍可见到。

肉　人

　　没有眼耳口鼻，就是一堆肉组成的妖怪，如同被捏成一团的黏土一般，有手却没有手指。据说是破败山寺中尸首的腐肉所化，因此会发出阵阵恶臭。

　　据说妖怪研究家水木茂先生说，肉人经常出现在被毁坏的寺庙或者是墓地，以及其他破败的地方，经常晚上出来在这些地方游荡，撞到它们的路人都会被其奇怪的样子吓到。

　　据说德川家康家里曾出现过这种妖怪。当德川家的人想要抓它时，它却飞快地逃跑了。德川家康觉得非常可惜，因为大家都认为它就是中国传说的叫作"太岁"的妖怪，也叫肉灵芝，是一种极其名贵的药材，在李时珍的《本草纲目》中也有记载。据说吃了它的肉可以长生不死。

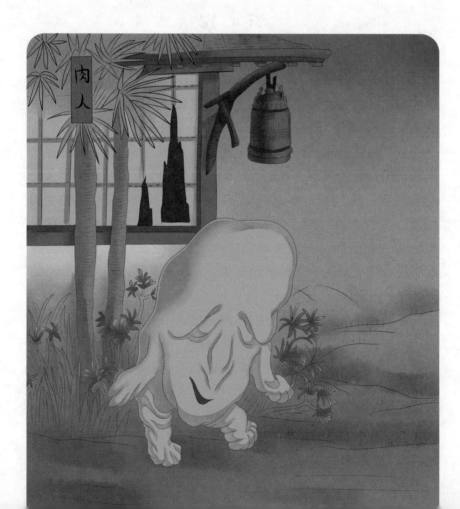

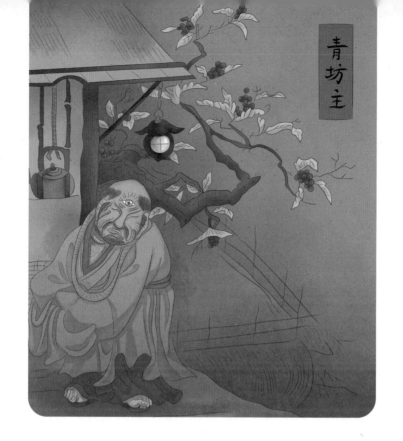

青坊主

关于青坊主的传说有众多版本，大多数人认为青坊主是个修为不够的僧人，独眼，全身青色。他独自踯躅在修行之路上，向旅途中遇到的人讲经布道，但却很少有人能听懂他到底在说什么。

《今昔百鬼拾遗》中则把青坊主描述成一位劝孩子早点回家的妖怪。如果贪玩的小孩在夕阳下山后还逗留在山里玩耍，青坊主就会把他们抓到山洞里教训一番。

在山口县，传说青坊主很喜欢相扑，会突然出现在人类面前说"我们来玩相扑吧"。因为它经常以小孩子的样子出现，一不小心就被摔出去，搞不好还会丧命。

在香川县，则传说青坊主会在想要上吊自尽的女性旁不停地问："你要上吊吗？"此时如果这名女子真的上吊了他就会消失，如果女性放弃了上吊的念头，青坊主就会伸出长手将其掐死。

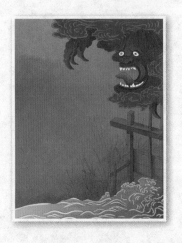

赤　舌

　　赤舌是江户时代妖怪画卷中所描绘的妖怪。脸上生着浓密的毛，手脚上都长着利爪，总是被大片的乌云所笼罩，没有人见过它的全身像。因为总是从张开的嘴巴里伸出赤红的舌头，因而得名。

　　佐藤有文的《妖怪大图鉴》中记载，赤舌会在被夕阳映红了的天空中伸出舌头并绑架人类，而被绑架之人的家族却会因此越来越繁荣。

　　而且赤舌是个非常热心的妖怪，如果久旱的农田突然灌溉了，那极有可能就是赤舌在帮忙。

　　赤舌之所以会这么做，和它的来历有关。据说很久以前，某地持续干旱，人们苦苦祈求，但就是不下雨。上游村庄的人还特别吝啬，不肯开闸放水帮助下游的人。于是下游的一个村民偷偷地潜入上游想要放水给自己的村庄，结果被上游的村民发现后将其活活打死了。可是没过几天下游的稻田都被浇了水，原来，那个被打死的村民至死都在惦记村里的旱灾，深深的执念使他变成了赤舌，从此就经常在田地干旱地时候帮人浇水。

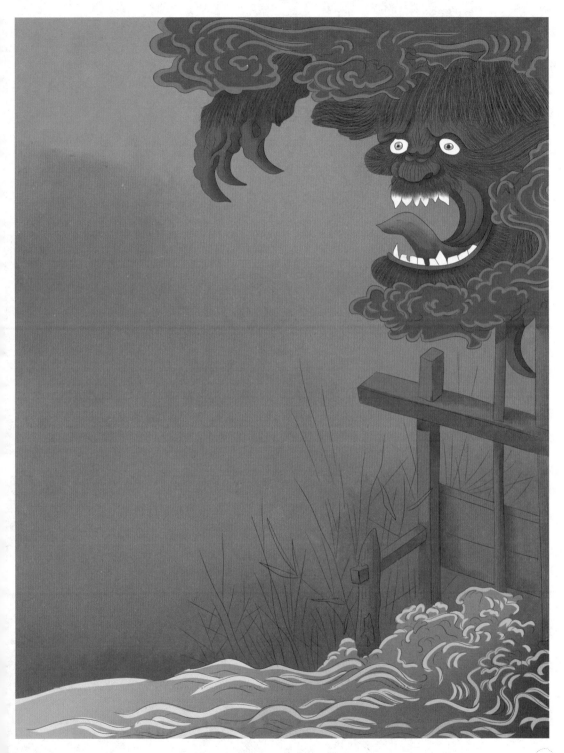

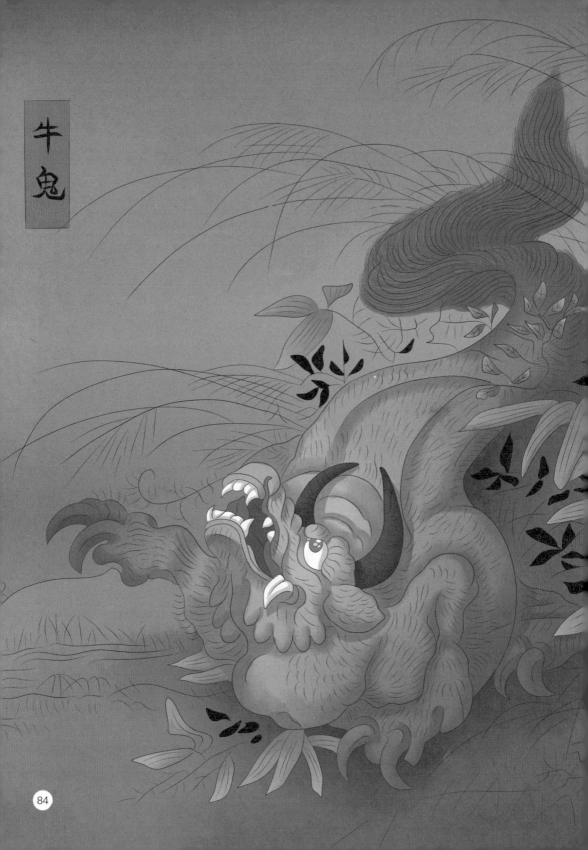

牛鬼

牛　鬼

　　牛鬼是一种凶猛恶毒的海怪，长着牛头，蜘蛛般的身体。牛鬼经常在海边出现，会从口中喷射出毒液来攻击人类。

　　牛鬼还有更令人胆寒的地方，那就是它长着"凶眼"。据说不敬神明或不孝敬长辈的人遇到牛鬼的话，就会被牛鬼凝视，随后此人就会产生树叶沉底、石头流动、牛发出马的嘶鸣、马发出虎狼号叫等幻觉，之后不久便七窍流血而亡，这是牛鬼对恶人的诅咒。

　　日本伊势的深山里有一个牛鬼渊，据说就是被打败的牛鬼所流出的鲜血所形成的。据说在宇和岛地区，发生过多起牛鬼袭击人畜的事件，于是村民们请求大洲市的一位高僧前来镇压。高僧与牛鬼在村子里对决，当他吹响海螺号，高声念佛时，牛鬼吓坏了。高僧趁着在牛鬼吓得动弹不得之际，一剑刺穿了牛鬼的身体，然后将它大卸八块。鲜血流了7天7夜，最后变成了一个深渊，就是现在的牛鬼渊。

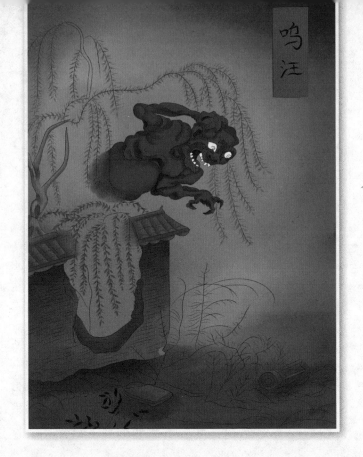

鸣
汪

鸣汪，又称墙壁怪，经常出现在荒废的寺庙，老旧的房屋里。

关于鸣汪的形象也有诸多传闻，传说它是用铁浆染黑了牙齿的堕落贵族，并且只有三根手指，这是妖怪的象征。传统文化认为，人类的五根手指代表了"五德"，其中有两个"美德"和三个"恶德"。三个"恶德"分别是"嗔恚""贪婪"和"愚痴"，两个美德分别是"智慧"和"慈悲"。这两个美德时刻制衡着三个恶德，人的品行才得以平衡。妖怪多数只有三个恶德。

夜深人静的时候，它悄悄潜伏在老房子的墙壁上，有人经过时就发出一种令人毛骨悚然的声音。还会出现在墓地中，看到人就突然发出"鸣汪"的声音，如果不学着它回话一声的话，就会被拉进棺材里。

鸣汪喜欢攻击独行路人，意志薄弱的人当时就会被吓晕，甚至将永远不会再醒来。据说鸣汪会趁机窃取他们的灵魂。不过，如果壮着胆子大喊一声："鸣汪！"它就会逃走并且再也不会打扰此人了。

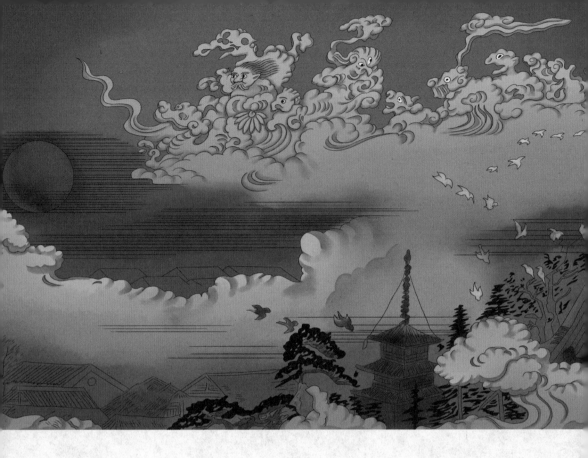

逢魔时

　　逢魔时，又称黄昏时，大祸时，即17点至19点。日本阴阳道认为此时是黑夜与白昼交替之时，也是阴阳两界交错的时刻，所有的鬼怪幽魂都会在这个时候出现，此时在路上单独行走的人很容易遇到鬼怪，甚至被卷入阴界。著名的动画片《你的名字》就是发生在这个时刻的故事。

山 精

　　山精即山之精灵，也称为山神。山精一说起源于中国，原为《山海经》中被称为枭阳的怪物，能够支配山中的动物。对山精来说，盐是不可或缺之物。它们经常会跑到山里人家中偷盐，有时甚至会直接进来向人要盐。古时候，盐是十分宝贵的物品。但是，出于对山精的惧怕，人们还是会乖乖把盐交给山精。过后山精也经常会在这户人家门口放一些河蟹或山鸟之类的猎物作为谢礼。

　　据日本江户时代的百科字典《和汉三才图会》记载，安国县（今中国河北省安国市）有山精，身高1尺（《永嘉记》）或3至4尺（《玄中记》），只长了一条腿，脚后跟向前，会从山里人那儿偷盐，以螃蟹、青蛙等为食。如果一个人冒犯了山精，就会生病或者遭遇火灾。

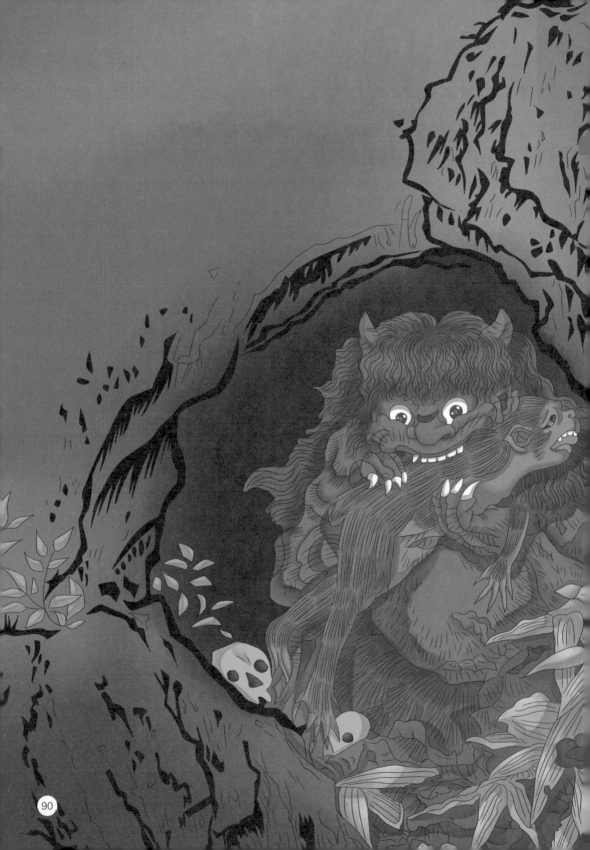

鬼

　　鬼这一概念存在于世界各国。中国认为鬼是人死后的灵魂，被认为是无形的。受此影响，日本最初也认为鬼是不可见的，后来出于人们对"死亡的恐惧"给鬼赋予了具体的形象。

　　日本的鬼是非常恐怖的妖怪。日本的鬼身材极其高大，头上长着一个或两个坚硬的角，头发卷曲，血盆大口，獠牙锋利，腰缠虎皮兜，力大超群，性情暴虐，有的鬼还长有一对利爪，不过大多数的鬼都是手持带刺的狼牙铁棒。

　　日本的鬼有数十种之多，最著名的酒吞童子、天邪鬼、狱卒、恶鬼、夜叉、鬼嫁等。鬼分五色，赤鬼代表贪欲，青鬼代表瞋恚，黄鬼（白鬼）代表心之掉举、恶作，绿鬼代表昏沈，黑鬼代表疑惑。

　　据说鬼会从鬼门出入。鬼门位于丑寅方位，即东北方向。鬼在丑寅时刻最为很活跃，即凌晨2点至4点间。

　　自古以来，鬼就被认为是邪气的象征，人们往往把人力所不能抗拒的天灾、饥荒、瘟疫等，都被认为是鬼的作为。并且在每年的转折点，即立春前一天的节分是鬼最容易出现的日子，这一天人们都会在家里撒豆驱鬼招福。并且在节分之时，人们会用削尖的柊树枝穿上烤熟并散发出浓烈气味的沙丁鱼头，制成柊鳂，据说鬼很怕沙丁鱼的气味和柊叶上的刺，因此不敢到家里来。

魃

　　魃，也叫旱魃、旱母，是中国古代神话传说中的旱神。

　　魃原是黄帝之女，名妭（《山海经·大荒北经》：有人衣青衣，名曰黄帝女妭）。妭容貌美丽，体内积蓄着超高温热量，可以让周围的水分瞬间蒸发，陷入干旱。

　　据《山海经·涿鹿之战》记载，在与蚩尤的大战中，黄帝召来女儿妭止住风雨铲除了蚩尤，但是妭却因为消耗过大而无法控制自己的法术，导致所到之处皆会发生严重的干旱，弄得老百姓们怨声载道。黄帝无奈，只好将旱魃流放到了北方的蛮荒之地任其自生自灭。

　　由于被自己的父亲所抛弃，妭心生怨恨，原本美丽的容貌变成了丑陋的猿猴模样，也就成了后来所描绘的旱魃的形象。据《三才图会》记载，把魃扔进厕所就可以将其杀死，因为它原本带有神格，害怕不洁净的地方。

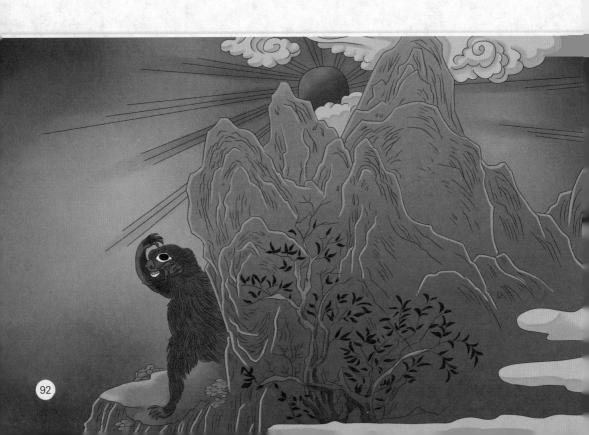

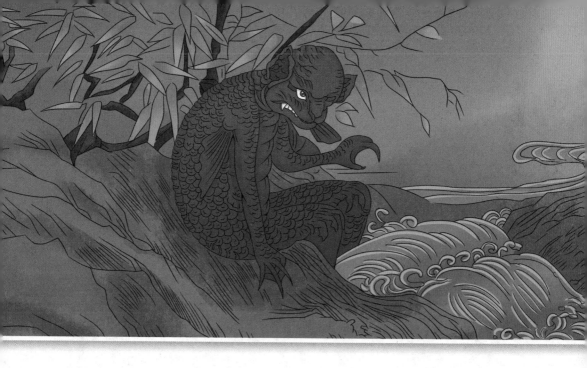

水 虎

　　水虎是青森县津轻地区所崇拜的水神，称为水虎大明神。传说水虎和河童很相近，都是生活在水里的妖怪，但水虎是河童的上位神，是龙宫一族的亲戚，在岩木山脚下有很多敬拜水虎的神社。

　　水虎最早起源自中国，是居住在湖北河流中的妖怪，和三四岁的孩童差不多大，身上覆盖着弓箭也无法射穿的坚硬鳞片，通常都是全身潜入水中，只在水面上露出很像虎爪的膝盖，小孩想去玩弄就会被杀死。

　　日本传说的水虎性情极其残暴，经常会袭击并杀害人类。长崎县传说水虎每年会抓一个人到水里，吸干其精血，只剩下一个空躯壳漂浮在水中。青森县传说水虎喜欢袭击孩子，会把到河里游泳的孩子拖到水里杀死。因此为了让孩子免于溺水，每年旧历五六月的时候，人们都会向江河中投掷黄瓜等供物，祈求水虎保佑。

　　水虎是极其棘手的妖怪，想要杀死水虎的话，要等水虎害人后，将尸骸置于田间简易房内，不能入棺下葬更不能供奉香花，待尸骸腐烂完毕，袭击此人的水虎也会随之身体腐烂而亡。

觉

　　觉，传说经常出现在深山里，也叫玃。全身覆盖着浓密的黑毛，会读心术，可以直立行走，会说人话。虽然长得像猴子，但没有尾巴。觉通常没有什么恶意，但是非常喜欢恶作剧。

　　传说有个樵夫正在山里砍柴，觉突然出现在他面前。接二连三地说出了樵夫所想，"你正在害怕""你在想会不会被我吃了""你想逃跑"。吓坏了的樵夫赶紧挥舞斧头想赶走觉，碰巧砍到了一棵树，飞出的碎片击中了觉。觉疼得大叫一声，喊道："意想不到的比能想到的可怕多了。"然后就逃跑了。

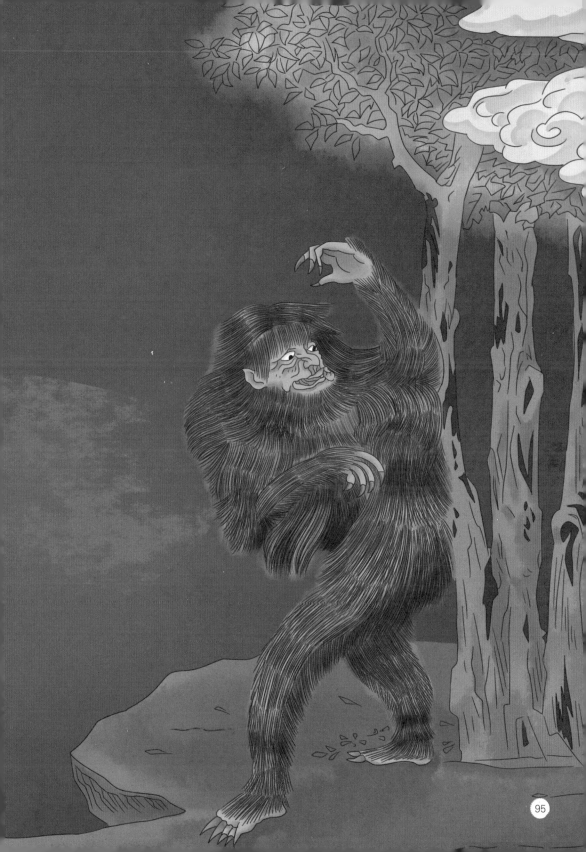

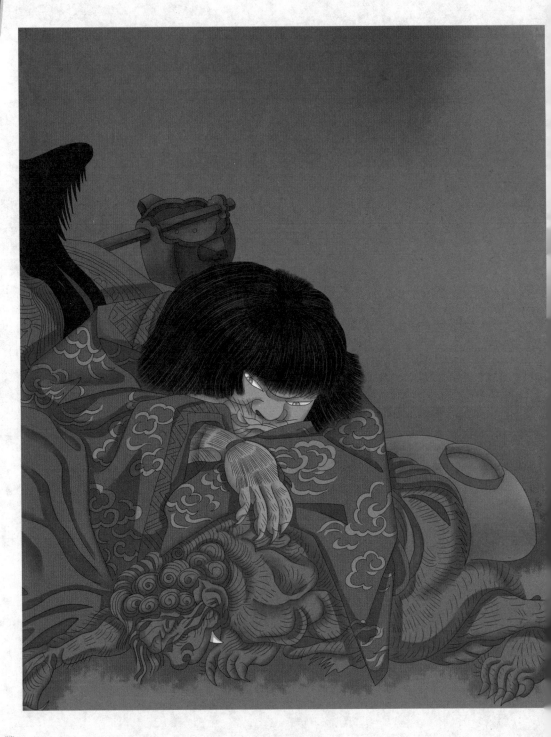

酒吞童子

　　酒吞童子，也叫酒颠童子，是平安时代令人畏惧的妖怪，百鬼之王，与九尾狐、大天狗并称为日本三大妖怪。因为嗜酒，所以称为酒吞童子。酒吞童子身材伟岸，容貌俊美，被认为是最帅的妖怪之一。

　　酒吞童子出生于越后国（现新潟县）一个农民之家，传说他在母腹中长了16个月才出生，出生时就已经长齐牙齿并善用妖法。后来，他开始周游列国。到了一条天皇时代，酒吞童子带领一群鬼怪居住在大江山，经常跑到京都抢夺宝物，掳掠妇女儿童当作食物。

　　一条天皇命源赖光带兵前去征讨。途中，源赖光遇到了三个神秘的老人，赐给他两件宝物。一件是可以封杀神鬼能力的神便鬼毒酒，一件是刀枪不入的"星兜"。源赖光知道酒吞童子法力无边，只可智取不可强攻，于是假称借宿，并献上神酒以表谢意。酒吞童子喝了毒酒后酩酊大醉，源赖光用自己的宝刀髭切丸砍下了他的首级装在星兜内，防止他逃走，最终成功地消灭了酒吞童子一族的鬼怪势力。

　　源赖光的宝刀也因此名声大震，被称为"童子切安纲"，据说作为日本国宝，现今被收藏于东京国立博物馆。

桥　姬

　　传说桥姬是宇治川的女神。据《山城国风土记》记载，京都府宇治川附近住着一对夫妇，丈夫去龙宫寻宝物，但是一直没有回来。妻子一直在桥边徘徊等待，最后悲伤过度而亡，最后变成了桥姬。

　　桥姬饱尝夫妻离散之苦，因此非常嫉妒幸福夫妇。宇治桥西边有座桥姬神社，据说里面供奉的桥姬专门断绝男女关系，所以当地人举行婚礼时，通常会避免从这个神社前经过。

　　据说京都一条戾桥也有桥姬出现，并且会杀害她所嫉妒的女子，甚至连她们的亲人都不放过。一时间，京都人心惶惶，一到了晚上都不敢出门。于是天皇派渡边纲前去制服此妖。渡边纲与桥姬在一条堀的戾桥旁决斗，最后砍下了桥姬的手臂，把她吓跑了。

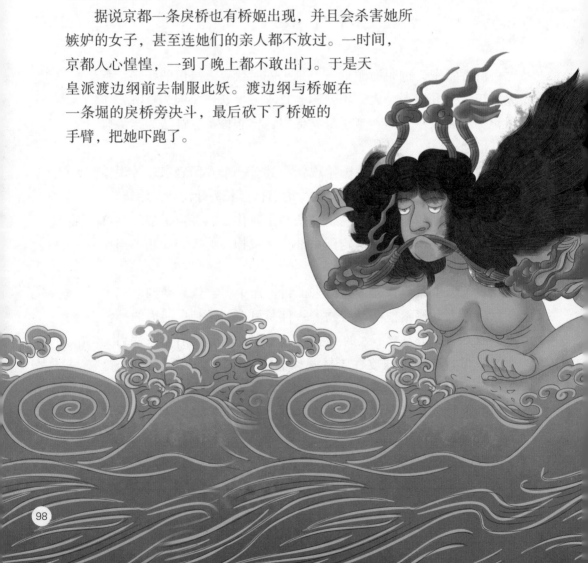

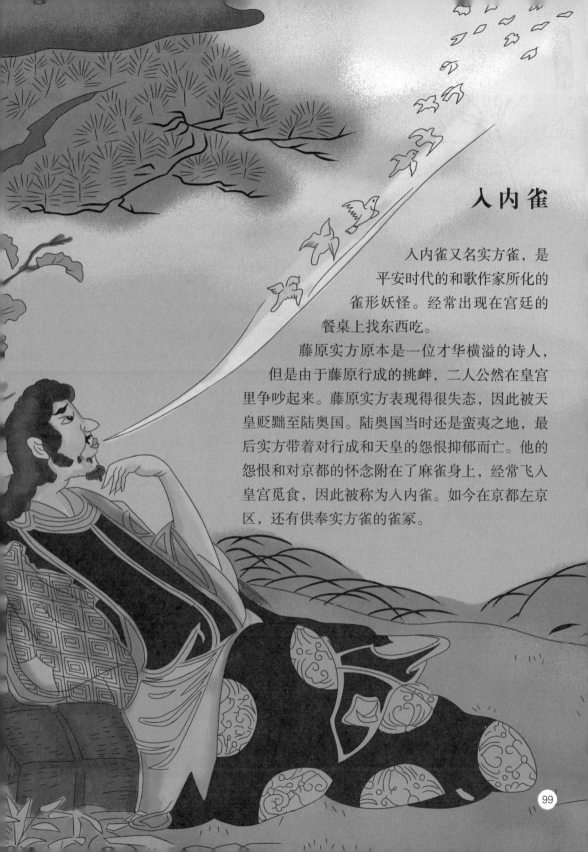

入内雀

入内雀又名实方雀，是平安时代的和歌作家所化的雀形妖怪。经常出现在宫廷的餐桌上找东西吃。

藤原实方原本是一位才华横溢的诗人，但是由于藤原行成的挑衅，二人公然在皇宫里争吵起来。藤原实方表现得很失态，因此被天皇贬黜至陆奥国。陆奥国当时还是蛮夷之地，最后实方带着对行成和天皇的怨恨抑郁而亡。他的怨恨和对京都的怀念附在了麻雀身上，经常飞入皇宫觅食，因此被称为入内雀。如今在京都左京区，还有供奉实方雀的雀冢。

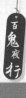

般　若

　　般若一词来源于印度，原本是智慧的意思。在日本，般若是一种妖怪，传说是嫉妒生恨的女人的生灵所化，日本能剧中有一种假面也叫般若。

　　般若分三种：笑般若、白般若、赤般若。

　　笑般若原是一位本分的农妇，但是她的丈夫有了新欢，于是把她赶出了家门，还把她的孩子扔到深山里饿死了。农妇悲痛欲绝，一天夜里趁丈夫和情人熟睡之际，溜进家中把二人所生的孩子杀死并吃掉了，然后拿着孩子的头颅发出阵阵凄厉的笑声。这寻仇的"厉鬼"便是妇人怨念所化的笑般若。笑般若住在深山中，每到半夜就去抢孩子吃，并且还会发出令人毛骨悚然的可怕笑声。

　　白般若起源于《源氏物语》。皇子光源氏相貌俊美，处处留情。曾与六条御息相恋，但没过多久又喜欢上了年轻的夕颜，随后又娶了葵姬。被抛弃的六条氏嫉妒得发狂，其怨念导致生灵出窍，每到晚上就会跑出来吓人，最后吓死了夕颜，吓傻了葵姬。

　　赤般若是最凶残的一种，她常常用极其残忍的手段杀人吃人。传说有个女子的丈夫和儿子都不幸去世了，只剩下她和恶婆婆生活在一起。恶婆婆总是想方设法虐待她。一天，女子去给丈夫和儿子扫墓，突然恶婆婆戴着赤红的般若面具从路旁窜出来，把女子吓晕了。恶婆婆感到很得意，正打算摘掉面具时却发现怎么都摘不下，面具直接长在了恶婆婆脸上。恶婆婆狂性大发，把女子吃掉了。从那以后，赤般若经常在附近出没，袭击啃食年轻女子。

　　虽然般若非常可怕，但在日本的一些地区，人们抱着"以恶制恶"的心态，常常将般若当作护身符或门神使用，而且只要念般若心经就可以驱走般若。

寺 啄

寺啄是一种类似啄木鸟的妖怪，专门破坏寺院。

公元6世纪中叶，佛教从中国经朝鲜传入日本，在日本引起正反两派的争斗。其中反佛派首领是物部守屋，他毁坏了很多寺庙佛像。后来被信仰佛教的圣德太子和苏我马子带兵征讨，兵败而亡。

物部守屋死后，化为这种名为"寺之啄"的怨灵，到处阻碍佛法的传播，只要是圣德太子修建的寺庙，它都会去破坏一番。为了防止恶鸟带来更大的灾难，人们在寺内建造了一座守屋堂，祭祀守屋等人，辟邪镇祟，四天王寺才得以保存到今天。

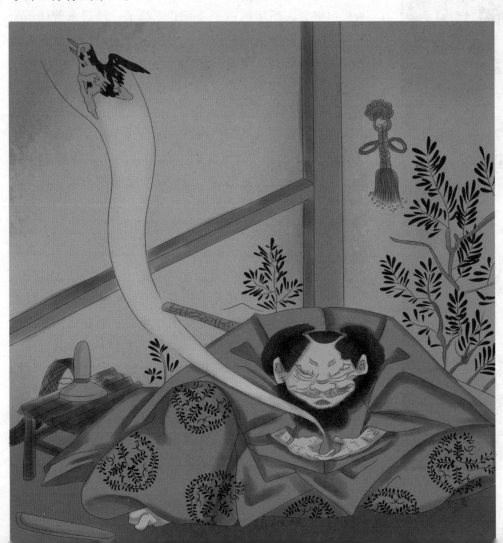

长　壁

　　长壁也叫长壁姬、刑部姬，是隐居于姬路城的女妖怪，传说是一位身穿十二单和服的女子，相貌极其美丽。每年会现身于城主面前一次，为其占卜未来一年的运势。

　　她住在天守阁最高处，因为讨厌人类，所以很少出现在公众面前。长壁可以说是一个很善良的妖怪。然而，如果城主敢做出让她不开心的事，也有可能会被长臂诅咒而死，因此与她相处也要分外小心。

　　据江户时代的怪谈集《诸国百物语》记载，1611年时，姬路城主池田辉政突然患病，城里人都说是姬路山上的刑部神社作祟，家臣赶紧请来了一位高僧为辉政祈祷治病。高僧正在天守阁上祈祷，突然一个衣着华丽的美貌女子出现在他面前，命令高僧赶紧停止祈祷速速离开姬路城。因为正是治疗的紧要关头，高僧没有理会。结果这女子瞬间化作身高丈二的厉鬼，一脚将法师踢死后就消失了。据说这就是长壁姬的由来。

玉藻前

玉藻前拥有绝美的容颜和强大的妖力，其真身为金毛玉面九尾狐，是日本三大妖怪之一。

九尾狐最早记载于《山海经》，专门幻化成绝世美女魅惑众生。中国商朝时，九尾狐借妲己之身混入宫廷，迷惑纣王，断送了成汤八百年江山。之后，九尾狐又出现在印度，附身在了一位名叫华阳天的美丽女子身上，然后成功当上了摩揭陀国斑太子的王妃，集万千宠爱于一身，最后将印度的江山搞得支离破碎。

数年后九尾狐又现身于在日本皇宫，由于美貌绝伦，天资聪颖，深得天皇宠爱，并赐名为"玉藻前"。玉藻前利用狐妖的魅惑术引诱得天皇终日不思政务，专一和她寻欢作乐，并不断吸取天皇的精血阳气。而且天皇对玉藻前言听计从，给予了她莫大的权力，任其为所欲为。眼看着天皇日渐憔悴终于卧床不起，群臣们都感到非常惊惧愤慨也甚是疑惑。由于御医对天皇的病也束手无策，于是臣子们请来了当时有名的阴阳师安倍泰成调查真相。安倍泰成识破了玉藻前的真身，随即施展驱妖之术使玉藻前现出了原形。

玉藻前逃出京城，躲到了那须野。安倍泰成率领数万阴阳师前往追缴，历尽千辛万苦，死伤惨重，终于将玉藻前杀死。九尾狐虽然死了，但是它的尸体仍有极大的威力，变成巨大的毒石，不论是昆虫还是飞鸟，一旦接触到这种石头便会很快死亡，后人称之为"杀生石"。直到南北朝时代会津元现寺的第一代主持玄翁和尚施法将杀生石成功破坏，变成了一堆碎石散落在日本各地，其毒性才大大降低。

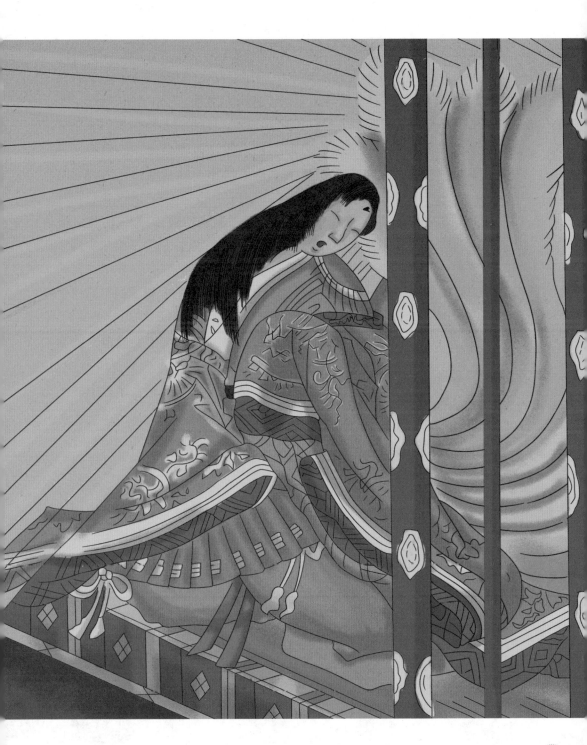

丑时参

丑时参原指一种日本古老的诅术，即在丑时（午夜1点至3点）将代表憎恨对象的稻草人钉在神社御神木上的一种诅咒之术。

通常都是嫉妒心极强的女性使用这种咒术，诅咒时身穿白衣，头顶插了三支蜡烛的铁圈。连续诅咒七日之后，被诅咒之人即会死亡，但若是其行为被人窥见，则咒术就会失灵。以前京都的贵船神社是最为有名的丑时参场所。

这个咒术来源于《平家物语》中的传说"宇治桥姬"。平安时代，贵族女子桥姬的丈夫被其他女性夺走了，她对二人恨之入骨。为了杀死丈夫和那名女子，桥姬于丑时三刻来到贵船神社参拜，请求神赐给她杀死二人的方法。终于贵船之神教给了她一个办法，让她改变自己的容貌，到宇治川中浸泡21天。

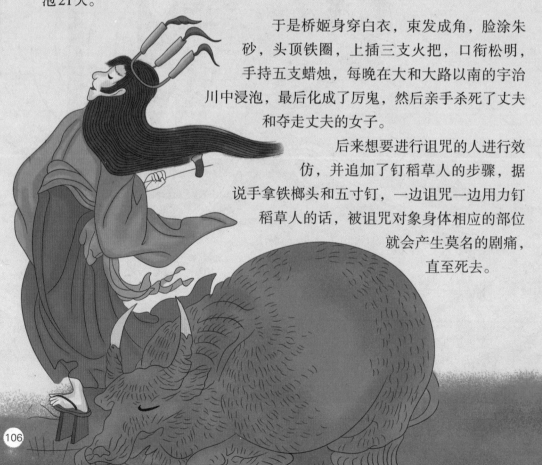

于是桥姬身穿白衣，束发成角，脸涂朱砂，头顶铁圈，上插三支火把，口衔松明，手持五支蜡烛，每晚在大和大路以南的宇治川中浸泡，最后化成了厉鬼，然后亲手杀死了丈夫和夺走丈夫的女子。

后来想要进行诅咒的人进行效仿，并追加了钉稻草人的步骤，据说手拿铁榔头和五寸钉，一边诅咒一边用力钉稻草人的话，被诅咒对象身体相应的部位就会产生莫名的剧痛，直至死去。

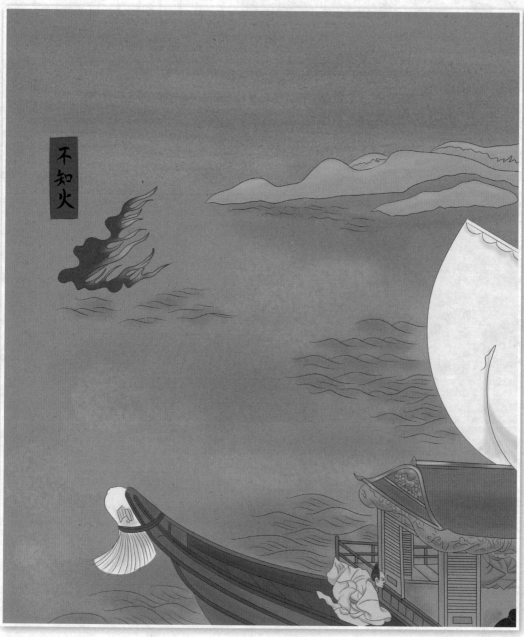

不知火

不 知 火

不知火是出现在日本九州地区的一种怪火，也是古代日本民间传说中的一种妖怪。多于旧历七月三十日风平浪静之时或新月之夜出现，八代海和有明海一带尤为常见。

以前人认为不知火是龙神所点燃的神秘之火，不知火出现的日子里，附近的渔村都不敢出海打鱼。不过现在被认为这是一种海市蜃楼现象，是由于渔船的灯火因光线的异常折射而在空气中所产生的现象。

不知火最常出现的时间为凌晨三点开始退潮后的两小时。通常发生在距离海岸数千米的地方，先是出现一两个被称作"亲火"的火团，随后在其左右两侧分别出现数个同样的火团，最终不断壮大至数百乃至数千个，横向排列，绵延可达四至八千米，甚是壮观。

根据《日本书纪》《肥前国风土记》《肥后国风土记》等古籍记载，景行天皇征讨九州南部的熊袭时，某日夜间在熊本八代海附近亲眼目睹了不知火。在神秘火光的指引下，船队顺利渡海达到彼岸。因此景行天皇认为不知火是天神所赐吉兆，并将该地区命名为"火国"。

由于不知火的传说，现在每年农历八月一日，在熊本县宇城市不知火町都会举行"不知火 海之火大会"。会举行龙灯鼓表演、火炬游行、总舞、海上烟花大会、不知火观赏等活动。

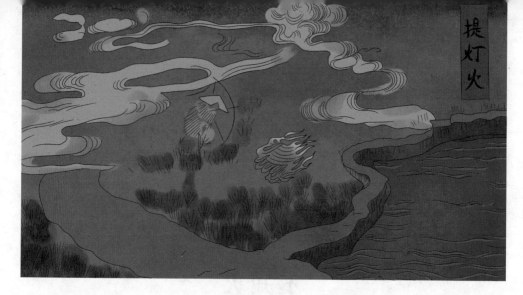

提灯火

提灯火常常出现在深夜的田间小道上，远远看过去像是有人提着灯笼一样，因此被叫作提灯火。

古时候的人认为这是妖怪于夜间出没时所提灯笼发出的亮光，也有人认为那是狸猫所发出的光。据说狸猫得道成精后便会隐形使人们看不见它们，走夜路的时候它们会运用法力产生灯笼状的火来照亮。所产生的火焰与法力的强弱有关。修行尚浅的狸猫只能从口中发出火焰，法力高强的狸猫则可以从尾巴上发出火焰来，因此看上去更像灯笼。提灯火并不会点燃周围的东西，因此属于阴火。

大多数情况下提灯火都悬浮在半空中，只要人一靠近就会消失，不过也曾出现过数十团火焰整整齐齐地排列在道路两旁景象，既壮观又甚吓人。有的时候这种鬼火还会呈现出小童牵牛的形状。在奈良还有一种叫小右卫门的鬼火，据说看见的人都会患上热病。

在四国的某个村子里有两棵松树，相距两三百米远。在这两棵松树之间经常出现提灯火，像是挂了一串灯笼一样。因此村里的人便将这两棵松树叫作"罩灯松"。

传说在本所，提灯火会出现在赶夜路者的前方，摇曳不明，让人误以为是路灯。但是朝它的方向走过去时，那灯火也会跟着移动，怎么追都追不上。据说，如果不够清醒，一直跟着它走的话，可能就会有去无回。

青鹭火

　　青鹭火，又称五位光，指青鹭的身体在夜间所发出的青蓝色光焰。传说青鹭上了年纪之后，身体就会发光，夜晚飞行时巨大的双翅展开后火光照耀，明亮的光清晰地映衬出它尖锐的长嘴，显得甚是恐怖。

　　青鹭又被叫作五位鹭，在古代日本被视为能够保佑五谷丰登和家人平安的神明。

　　传说从前有位天皇住在神泉苑，某天夜里他突然看到一个身上散发着青蓝色光芒的人立在远处，仔细一看原来是一只巨大的青鹭。天皇觉得很神奇，于是派了一个六位官（相当于清朝的六品）前去捕捉。结果这只青鹭甚是敏捷狡猾，怎么都抓不到。六位官很无奈，于是告诉青鹭是天皇想要见它。出人意料的是青鹭竟然听懂了，非常顺从地来到了天皇面前。它的忠诚让天皇非常感动，于是赐予它五位官职，允许它自由出入清凉殿，而其身体所发出的光则被认为是彰显其崇高身份的尊贵之光。

　　民间关于青鹭火的传说非常多。乡土研究家更科公护在其著作《发光的鸟·人魂·火柱》中记载，昭和3年茨城县有人看到了青鹭火，有的青鹭变得像火球一样，有的仿佛嘴上衔着着火的树枝在飞翔。

　　还有些传说认为人死后会化作青鹭，而青鹭身上的光芒就是人的灵魂。

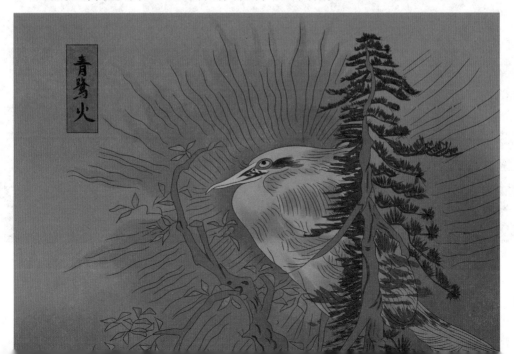

墓之火

墓之火

　　墓之火是指出现在荒野墓地中的鬼火，多发生在傍晚时分。

　　日本建造墓地时会修建一座五轮塔，由代表地、水、火、风、空五元素的五种几何图形构成，上面刻有梵文，据说可以封印去世之人残留的烦恼和怨念。但是那些长期无人照看的墓地，其五轮塔上的梵文已经模糊不清，所以被封印的烦恼跑出来变成了火焰，于是形成了墓之火。

　　江户时代的怪谈集《古今百物语评判》中记载西寺町曾出现过墓之火，有人认为可能是死者身体中的磷发生自燃所产生的现象。

古战场火

　　曾经尸横遍野，激烈厮杀的古战场上，数不清的鬼火成团出现，漫无目的地四处飘荡，那都是死去士兵或者动物的怨灵。

　　传说在一个没有月光的夜晚，一个男人独自走在路上，原本空荡荡的草原上突然出现了一团火光。定睛看时，那火光渐渐增至两三团，仿佛在寻找什么一样飞来飞去，四处飘荡。男子吓坏了，转身就跑。后来男子听人说，火团飞舞之处，在古时候曾经发生过一场激烈的会战。那些火光一定是战死沙场，不能成佛的武士之魂。于是男子每次走过时都会双手合十，献上祷告。

　　顾名思义，古战场之火就是在古战场上才能看到的鬼火。夏天，日本各地都能看到古战场火。江户怪谈集《宿直草》中也以《战场旧址，必有鬼火》为题，介绍了一个非常有名古战场火。那是丰臣秀吉兵败之后，阵亡将士的冤魂聚集在一起，在大阪夏战场上形成的一米多高的巨大鬼火，如波涛一般忽明忽暗，四处翻滚。

　　一将功成万骨枯，鲜血滴落化磷火。古战场火不像其他含恨而死的怨灵一样会伺机害人，只是漫无目的地四处飘荡，看上去恐怖又凄凉。虽然古代战场如今都已经变成原野，但这些地方仍残留着死者的怨念，一不留神就会被亡魂附身，因此还是不要轻易涉足为好。

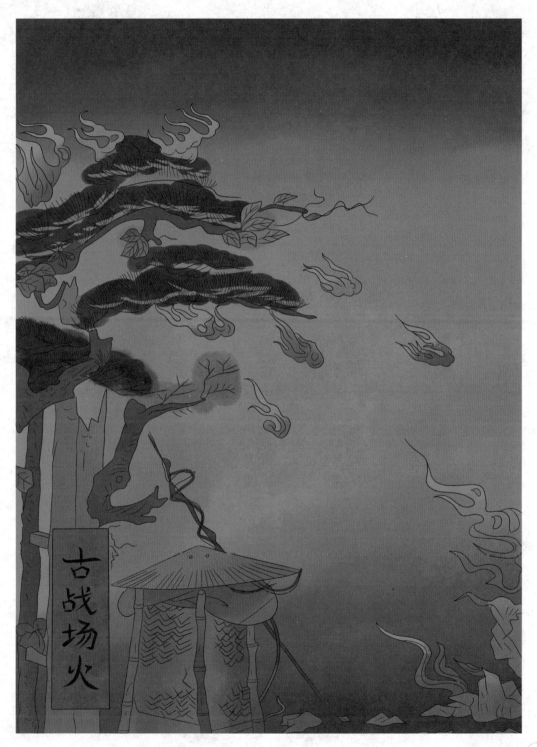

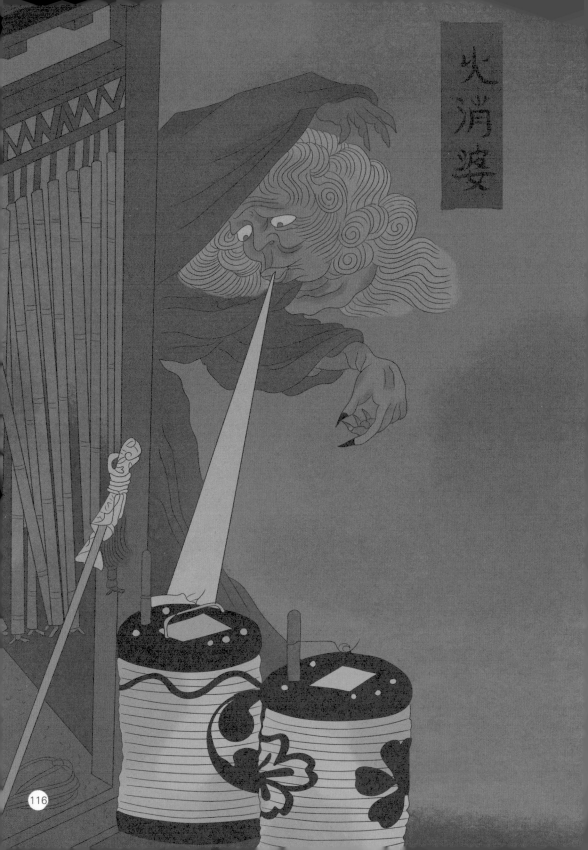

火消婆

火消婆

　　火消婆也叫吹消婆。明明没有风，但是原本燃烧得好好的蜡烛或者油灯突然熄灭了，或者人们正提着灯笼赶路的时候，火苗却毫无征兆地熄灭了，据说这些都是火消婆在作怪。

　　传说火消婆是阴气很重的妖怪，因为害怕阳气十足的灯火，因此看到火光，她只要远远地吹出一口气，无论多大的火都能将其熄灭。虽然她这种行为对人无害，但是黑漆漆的夜里灯笼或者蜡烛突然被吹灭，也是非常吓人的。

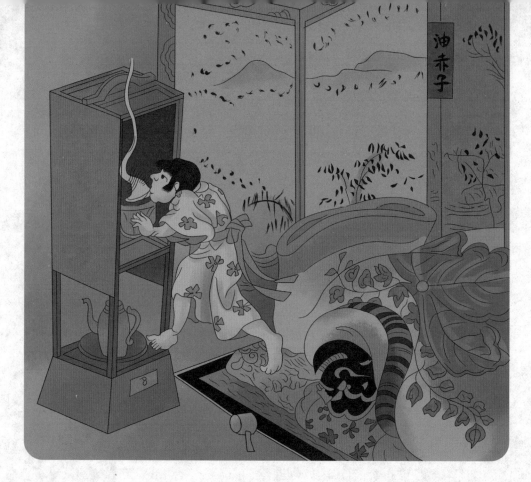

油赤子

　　油赤子是喜欢舔食灯油的鬼火，夜晚熄灯后，油赤子化作一团小火球飞到人家里，然后变成一个小孩的模样舔食灯油，然后再化作一团火球飞走。

　　据说油赤子生前原是志贺地区的一个卖油人，他经常夜里去偷供奉在地藏菩萨前的灯油卖钱，最终受到了惩罚，死后变成这种鬼火。

　　江户时代，在日本东北地区还流传着这样一个传说。有一次，一位抱着婴儿的妇人因为迷路到一户人家求宿一夜。家主把他们带到了客厅，妇人给婴儿盖上被子就睡了。但深夜婴儿从被子里爬出来，开始啪嗒啪嗒地舔舐罩灯上的油，很快就把油舔光了。第二天清晨妇人带着孩子离开了。半路上，妇人放下了孩子想稍事休息。结果妇人一把婴儿放下，它就开始像青蛙一样欢快地跳了起来。

片轮车

　　片轮车就是只有一只轮子的车，上面坐着一个女妖，周围被熊熊烈火包围着，夜里经常在街道上游荡。在京都的传说中，片轮车被描绘成车轮上带着一张人脸的形象。

　　据说片轮车是非常可怕的妖怪，不小心看到它就会发生意外，如果胆敢把看见它的事告诉别人的话，将会遭遇更大的不幸。

　　而且片轮车还经常绑架儿童。传说有一个母亲因为看到了片轮车，结果背在背上孩子被抢走并被吃掉了。

　　在滋贺县还有这样一个传说，有一个女子因为趴在门缝偷看片轮车，结果孩子被片轮车偷走了。于是女子写了一张纸条贴在门上："都是因为我没有专心照看孩子，才导致孩子被带走了，非常抱歉，请把孩子还给我吧。"结果片轮车真的把孩子还给了她，并说："你是个善良的女子，孩子还给你，不过我已露了形藏，此地不宜久留。"于是从此再也没有在此地出现过。

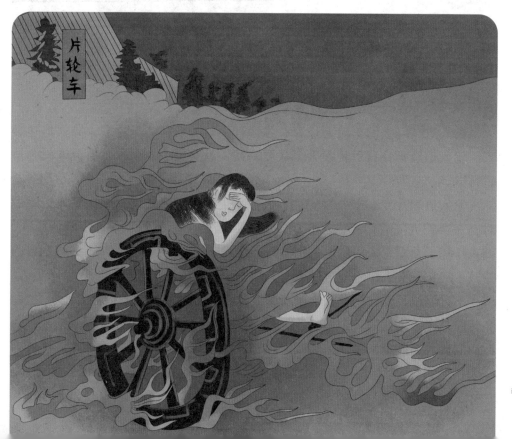

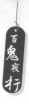

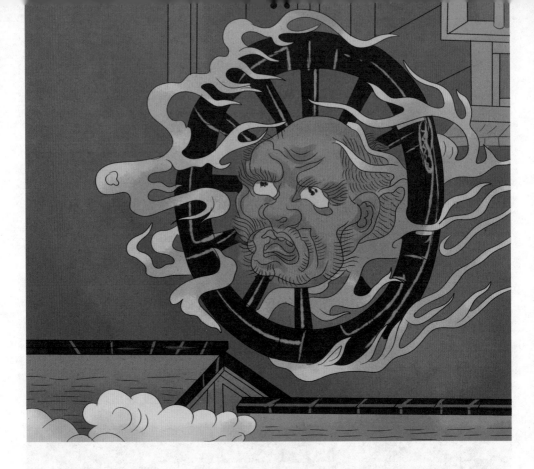

轮入道

　　轮入道是巨大的车轮上长着一张狰狞面孔的妖怪，车轮被一团火焰包裹着。轮入道经常在背后呼唤人，只要一回头就会失去意识，然后灵魂就会被它吞噬。

　　轮入道和片轮车十分相似，不过似乎更加凶残。传说有一次轮入道经过时，一个妇人隔着门缝偷偷张望，只见那妖怪嘴上叼着一条被咬断的人腿，妇人吓坏了，刚想躲回屋里去，只听那妖怪喊道："与其看我，不如看看自己的孩子吧！"女人惊恐地进屋看时，才发现孩子的腿已经被那妖怪咬断了。

　　不过据说只要在门上贴一张写着"此处乃胜母"的纸条，就能免于受害。胜母原是中国古代的一个地名，《史记》中记载，曾子路过此地不敢擅入，因此而闻名。如此看来鬼怪虽然残忍凶恶，却也知敬畏父母。

皿屋敷

　　皿屋敷是一个怪谈。相传一个叫阿菊的侍女不小心打破了主人珍藏的盘子，主人盛怒之下砍掉了她的一根手指，并把她关起来百般折磨，阿菊不堪受辱投井身亡。此后那口井里便经常传出有人凄惨的数盘子声。

　　关于这个故事在不同的地区有很多版本。在现在的高知县四万十市，传说一个名叫泷的侍女因为弄丢了十枚珍贵盘子中的一枚，害怕受到惩罚因此跳入瀑布自尽，随后化作怨灵，不停地数盘子，每次数到九就开始哭泣。为了帮助泷化解怨恨早日升天，主人来到瀑布旁，等她数到九时接口道"十"，于是那哭声便再也没有响起。

　　如今姬路市十二所沿线还有一个祭祀阿菊的阿菊神社。菊自尽的那口井也依然保留在姬路城内。不过据说这口井是当时通往城外的秘道，因此故意传播鬼故事，以防止人靠近。

阴摩罗鬼

阴摩罗鬼也写作阴魔罗鬼，是中国和日本的传统妖鸟。其外形像鹤，通体漆黑，双翼宽大，眼露红光，叫声高亢，口吐蓝色火焰聚集在墓地吸取尸气。据说是下葬前没有受到充分供养的死者之灵所化，经常出现在诵经偷懒的僧侣面前。

在中国摩罗和魔罗都是指"妨碍佛教领悟的怪物"，传到日本后被加上了阴和鬼二字。

在《清尊录》中有这样一个故事。宋朝时郑州有一个男子名崔嗣复，这一日他在城外寺中大殿里睡着了，突然被一阵骂声惊醒。定睛看时，原来是一只怪鸟。那怪鸟见崔嗣复醒来，便消失了。崔嗣复将此事询问于寺中和尚，和尚说虽然庙中并无鬼怪，但是前几日临时安置了一位死者。这怪鸟便是死者尸气所化的阴摩罗鬼。

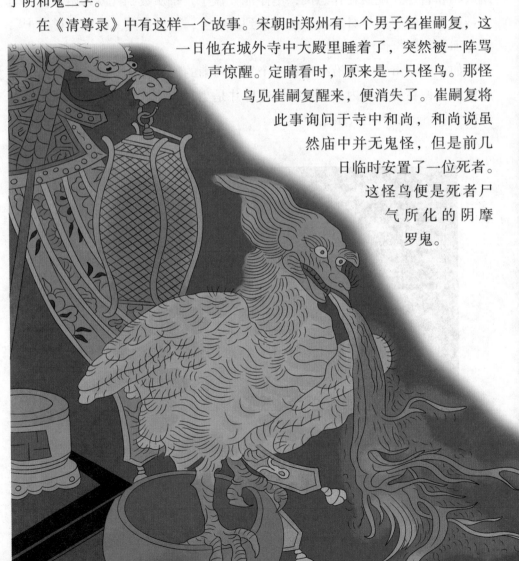

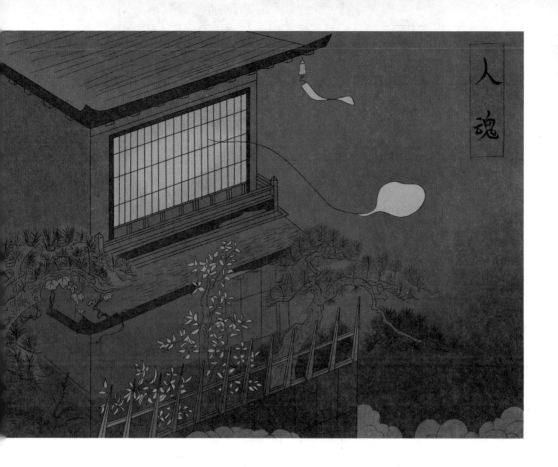

人　魂

　　人魂指的是死者的灵魂，也被称为火球。据说人死的时候灵魂出窍，夜间出来时，会发出蓝光，在空中飞舞。落到地上时看起来像蒟蒻一样。

　　据说，如果人魂能够飞过一条河，此人便会复活，还能再活三年。在大分县旧大野郡（今日本丰后大野市），传说一种叫作"鸺"的鸟一叫就会有人死去，所以这种鸟也被称为"人魂"。

　　在青森县下北半岛的小川原地区，人死前或死时灵魂会出现在亲人和熟人面前，被称之为"魂"，有的人能看见，有的人看不见。还有一种说法，先死之人的灵魂会回来迎接病人。

　　人在临终前会对其进行叫魂也是基于这种对人魂的信仰。在奈良县宇陀市菟田野区，进行"叫魂"仪式时，会把临终的人叫醒给他水喝，当他死去后，要把死者的和服扔到房顶上去。

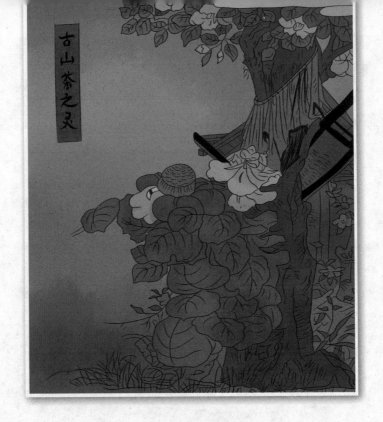

古山茶之灵

万物皆有灵，尤其树木年岁已久之后更容易成精作怪，古山茶之灵就是其中之一。古山茶之灵经常变化成年轻貌美的女子去引诱男性，吸取其精气后将其杀害或变成小玩具、小动物等。

在岐阜县，古坟上的山茶被称为鬼山茶。曾有盗墓者挖掘古坟，挖出了一些旧镜子和骨头碎片，结果盗墓者受到诅咒死掉了。附近的人非常害怕，赶紧把坟墓恢复了原样，并在上面种植了山茶树。后来一到晚上山茶树就会化作一个美女，光彩照人地站在路边。传说她是在等待中意的男子，遇到后就会带着他一起去往另外的世界。

传说有两个商人路过一棵老山茶树下，突然一个妙龄女子现身于其中一个商人身边，她向那商人吹了一口气，把他变成了蜜蜂，随后女子就不见了踪影。那蜜蜂落在一朵茶花上，与那朵花一起落地而亡。另一个商人连忙把花和蜜蜂带到了庙里，希望主持能够救回那名商人的命，然而最终还是失败了。主持无奈地说："此人已经与古山茶之灵一起去往另一个世界了。"

舟幽灵

　　舟幽灵是一种在日本渔民中广为流传的海怪。它会出现在在海上航行船前，引起船身不平衡，航线上突然出现巨石等怪现象。据说下雨、满月、新月、有雾的天气里更容易看到舟幽灵。据说舟幽灵是在海中遇难的人的灵魂所化，遇见它的船几乎都难逃的厄运。

　　舟幽灵只要登上船就会大叫"把水瓢给我、把水瓢给我"，如果因为害怕而把水瓢交给它时，它就会用水瓢往船里舀水，直到船沉没为止。想要对付它的话，可以给它一把没有底的水瓢，这样无论它怎么舀水都无济于事，最终就会放弃然后消失。

　　有这样一个故事，某年的盂兰盆节之夜。一艘渔船出海捕鱼。刚开始海上风平浪静，月朗星稀，很快他们就捕到了很多的鱼。正当渔民们满心欢喜地不住撒网时，突然四周开始变得阴气袭人；连星星都被遮住了。一阵强风袭来，原本平静的海面突然变得波涛汹涌。随后一艘腐朽的大船悄无声息地靠了过来。船上一个人影也没有，但是却不断地传来"喂——借我个水瓢、借我个水瓢"的声音。渔民们吓坏了，赶紧把水瓢扔了过去。结果那水瓢竟然开始向渔船里浇水，眼看着渔船就要沉没了。渔民们拼命划船，好不容易在船沉之前回到了岸边，但是所有人都吓得魂飞魄散。从那以后，再也没有渔民敢在盂兰盆节这天出海打鱼了。

川赤子

　　川赤子是经常出现在池塘沼泽附近的妖怪，属于河童一族，它会模仿婴儿发出"哇哇"的哭声，让过路人以为有婴儿落水。然而当人匆忙赶过去救助时，哭声却突然跑到了其他地方，有人来回寻找时慌不择路，一不小心就会落入水中，川赤子的哭声也就停止了，有时候还会被骗得掉进川赤子挖的无底沼泽而丧命。

　　川赤子之得名主要是因为它会发出婴儿般的哭声，并没有人见过它真实的样子。关于它的由来也是众说纷纭，有很多人认为是池塘或沼泽中的精灵在搞恶作剧，而在山田野理夫的《东北怪谈之旅》一书中则认为川赤子生前曾是被父母遗弃溺死的婴儿，其怨灵化作了妖怪在报复人类。

日 和 坊

日和坊是司掌晴天的妖怪，雨天时不见踪影，晴天时才会出现。民俗学者藤沢卫彦认为日和坊和中国的魃是同一类型的妖怪，而在西日本人们把晴天娃娃称作日和坊。

日和坊经常出现在滋成县附近的深山里，传说只要遇见日和坊定会交好运，而且当日一定是好天气。因此当有重大活动举行时，日本人都会挂出日和坊形状的晴天娃娃来祈祷好天气。

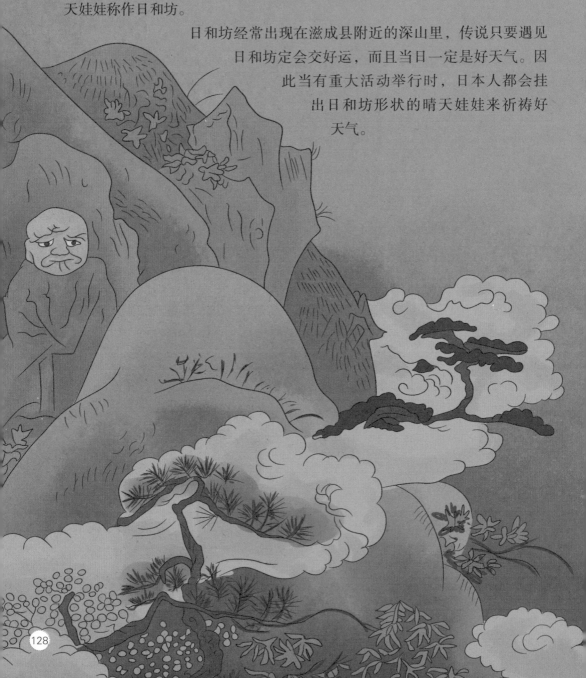

加牟波理入道

　　加牟波理入道是出现在厕所里的妖怪，它的原型是中国的厕神郭公。它也被称为游天飞骑大杀将军，据说能给人们带来灾难或幸福。传到日本之后被赋予了加牟波理入道这样一个名字。据考察，这几个字在日文中有瞪眼偷看的意思。

　　相传加牟波理入道非常不喜欢被人看见真面目，看见它的人必遭遇不幸。因此古人进厕所之前都会敲敲门、咳嗽一声，或者高声念道"加牟波理入道"，以提醒里面的妖怪。

　　传说加牟波理入道也会带来好运，比如兵库县姬路地区有这样的流传，除夕之夜在厕所里念三声"加牟波理入道时鸟"，就会有人头从天而落，将此人头包起带回家再看，就会变成黄金。

　　古时的人都认为厕所是不洁净的场所，因此为了驱除茅厕内的邪魔鬼怪，常会在茅厕内供奉加牟波理入道像。秋田县的风俗是将土制人偶置于茅厕一角，而岛根县则是放置一对男女人偶。

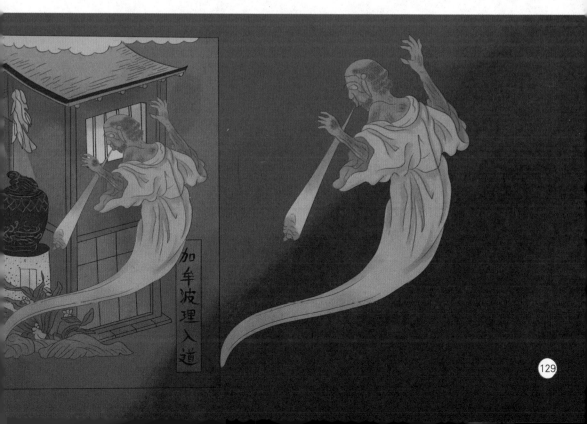

雨降小僧

　　雨降小僧是能够降雨的孩童模样妖怪，身穿梅花图案的和服，头上戴着去掉伞骨的雨伞，手提一盏灯笼。

　　同中国古时一样，日本古人也相信天上有司掌降雨的雨神，也叫雨师。雨降小僧是侍奉雨师的侍童，会协助雨神降雨。雨降小僧很喜欢搞恶作剧，会专门针对某个人降雨。如果把雨降小僧头上雨伞抢过来戴在自己头上的话，就永远都取不下来了。而且如果想和雨降小僧搭话的话，身上就会长出青苔。

　　日本东北地区有这样一个传说，有一次住在山岭上的狐狸对雨降小僧说："我送鱼给你，今天帮我下场雨吧，我的女儿要出嫁（日本民间传说狐狸娶亲要在雨中进行）。"小僧答应了。傍晚时分果然下起了雨，狐狸的女儿顺利出嫁了。

　　著名漫画家手塚治虫曾绘制了一个短篇动漫《雨降小僧》，讲述了雨降小僧和一个人类男孩之间的美好友情，值得一看。

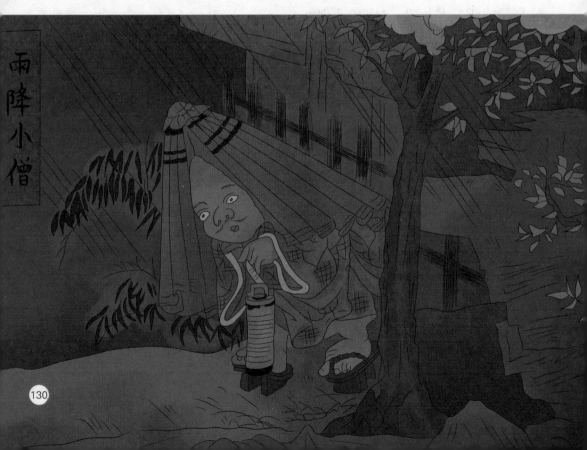

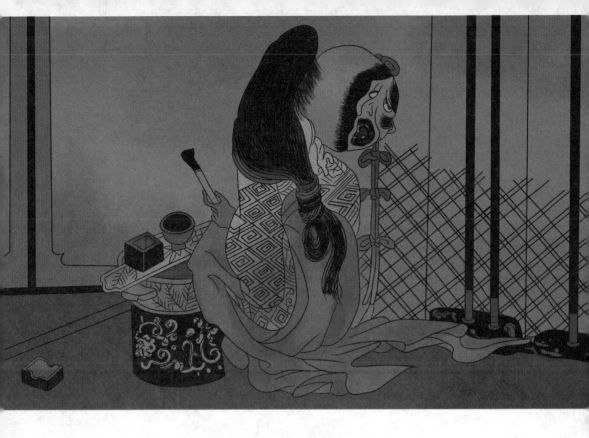

青女房

　　青女房是一个身穿女官服饰，满口黑齿的蓬头女妖，会吃人，非常危险。青女房经常出现在幽暗的旧屋子里，终日对着一面镜子化妆，不过化得异常丑陋，面涂白粉，眉毛乱糟糟的，牙齿漆黑。

　　女房是平安时代至江户时代为贵族服务的女官，青女房指的是职位较低的女官。传说从前有一个女子本来已经与人有了婚约，但是迫于当时的制度，不得不进宫当了宫女。在她离家之际，她和未婚夫海誓山盟，约定出宫后就成家，永不分离。过了几年，宫女当上女官，服务时间已满。她满心欢喜地去找未婚夫，不曾想未婚夫却不知去向。

　　她不愿相信未婚夫已经抛弃了她，于是坐在人去楼空的旧房子里，终日对着镜子打扮，苦苦等待，结果日渐憔悴，心中的怨念日盛，最终变成了女妖。只要有人经过，她就赶紧上前探寻，只要不是未婚夫就会被她吃掉。

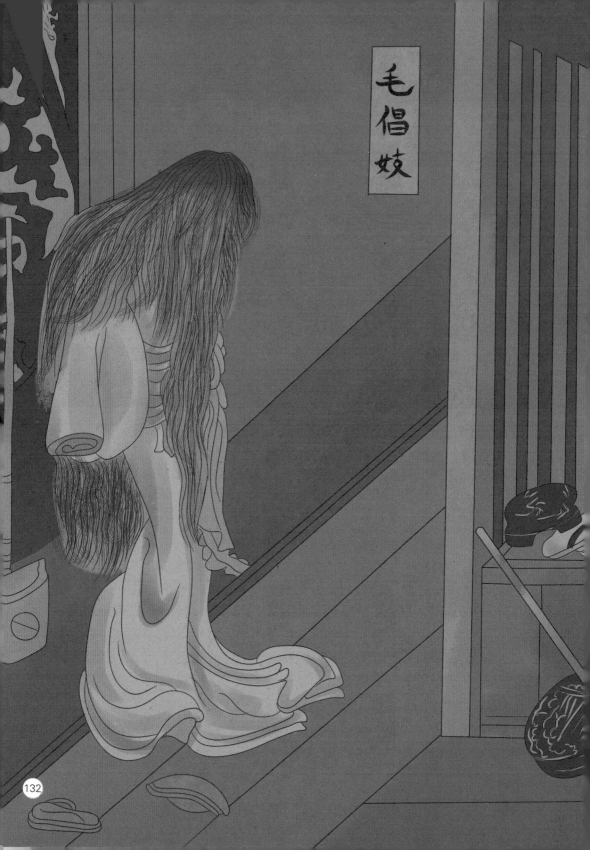

毛倡妓

毛倡妓

　　毛倡妓是长发遮面，看不清长相的妓女模样的女妖。它经常出现在花街柳巷，据说因为根本没有长脸，所以才用长发遮挡。

　　传说很久以前，有一个男人去逛妓院。突然看到一个长发女子的背影，很像自己的老相好，于是就上前打了声招呼，那女子转过身来一看，竟然没有长脸，男子当场吓得昏厥过去了。据说这种妖怪是由妓女的怨念所变化而来的。

　　此外，在歌川丰国的《大昔化物双纸》记载，曾有一个毛倡妓很受欢迎，引得众男妖为之争斗不休，而这个毛倡妓却一直为自己所爱的男妖恪守信义，因此很受妖怪们的尊重。传说她原本是江户时代有名的花魁，她原本和一个青年自幼情投意合。然后不幸的是这个青年被妖怪杀害了，结果怨念使他变成了妖怪。但花魁并没有改变自己的心意，为了向妖怪复仇，加之对恋人的强烈情感，使花魁变成了毛倡妓。最终他们复仇成功，并一直生活在一起。

骨　女

　　骨女，就是一副女人的骸骨，样子和中国的白骨精类似。据说骨女生前或遭人嫉妒或惨遭背叛，最后凄惨而亡。然而未了的怨念使女人的灵魂附在骸骨上，变成了骨女。夜晚，她会手执牡丹花灯，显出妖媚容颜，迷惑路上的男子。然而在没有被迷惑的人眼里，她仍是一副骇人的白骨。

　　江户时代作家浅井了意所著的《伽婢子》中有这样一个故事，七月十五日（鬼节）之夜，萩原新之丞遇到了美丽的姑娘弥子，对她一见钟情，之后二人每天幽会欢爱。但是有一天，邻居看到新之丞正抱着一具骸骨说着绵绵情话，而新之丞则面如死灰，身体羸弱。邻居赶紧告诫新之丞不要再与之来往，新之丞听从了劝告，在门上贴了护身符与经文。然而一天晚上，新之丞外出时，弥子突然现身，将他拉入棺材吸尽阳气而亡。

　　在青森还有这样一个传说，一个大家公认的丑女死后变成了一具骸骨。然而，具有讽刺意味的是，这具骸骨非常漂亮。丑女所变的骨女每天夜晚骄傲地在街上走来走去，向男人打招呼魅惑他们。被骨女的妖气所迷惑的话，就会觉得它是一个绝世美女。

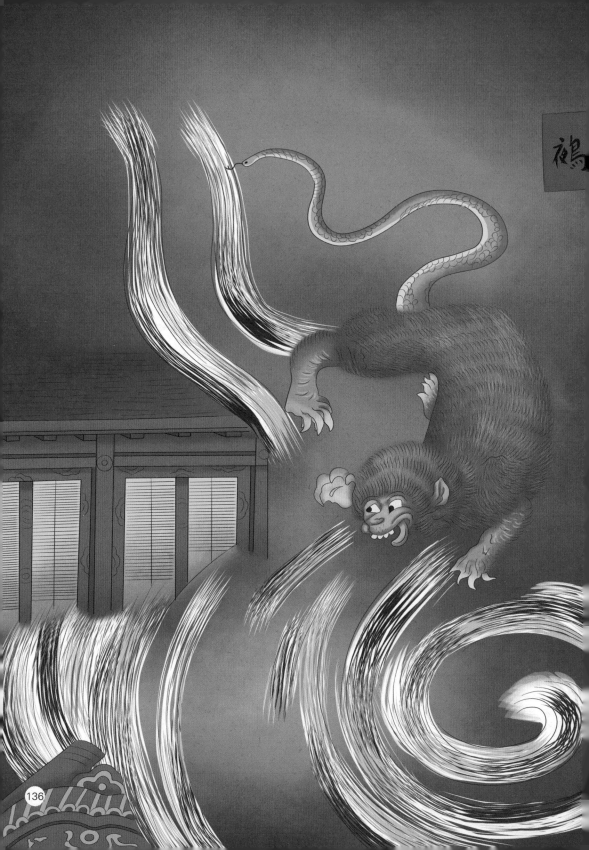

鵺 （yè）

鵺也可称为鵼（kōng），中国传说中的鵺是一种外形像雉的鸟。

日本传说的鵺出现在平安时代的二条天皇和后白河天皇时代，在《古事记》和《万叶集》中也有登场。是一种糅合了多种动物特征的妖怪，拥有猿的相貌、狸的身躯、虎的四肢以及蛇的尾巴，虽无羽翼却能飞翔。因为它经常在夜间鸣叫，因为把"夜"和"鸟"结合起来，为其取名为鵺。鵺的叫声与鵼相似，被认为是不祥的征兆。因此当时的帝王贵族每次听到都会赶紧拜神祈祷。

据《平家物语》记载，平安时代末期，每天晚上都会有一片奇怪的黑云飘过天皇居所，并且发出阵阵诡异的叫声。惊扰得天皇每夜噩梦连连，御体逐渐衰弱。朝廷遍寻高僧法师前来驱邪除魅，均无成效。于是有人推举著名的神箭手源赖政来除妖。黑云再次出现时，源赖政弯弓搭箭瞄准黑云射去，结果一只巨大的鵺落了下来。此后再没有黑云出现，天皇的病也很快痊愈了。

如今在日本多处都保存着鵺退治的画作、雕塑等，比如在兵库县西胁市长明寺内的源赖政墓内，就可以看到源赖政射鵺的雕塑。

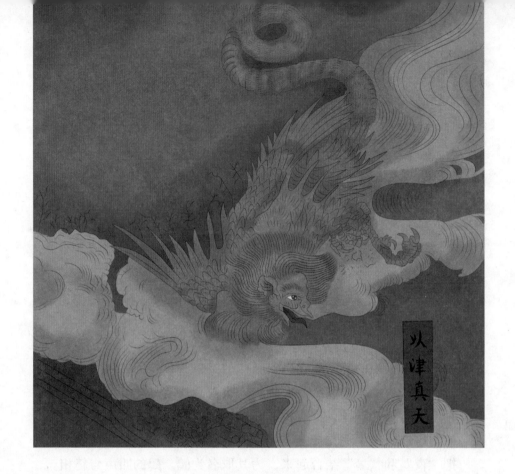

以津真天

　　以津真天是一种怪鸟，名字是根据日文"いつまで（何时方休）"音译过来的。据说这个妖怪头如人，身似蛇，喙尖爪利，羽翼巨大，翅膀展开可达5米之宽。据昭和后期文献记载，战场上的尸体一直放置无人处理时，以津真天就会出现，并尖叫着"何时方休"。据说是死者的冤魂所化，呼求人们帮它妥善安葬自己的尸体。

　　据《太平记》记载，建武元年（1334年）秋天流行大瘟疫，导致很多人丧生。那段时间每天傍晚都有怪鸟出现在紫宸殿上空，不停地叫着"以津真天、以津真天"。怪鸟引起了巨大的恐慌，人们担心发生更大的灾难，于是让神箭手隐岐次郎左卫门广有射杀了它。广有射落的怪鸟原本无名，后来鸟山石燕根据它的叫声称其为"以津真天"。

邪魅

　　邪魅源于中国，晋代葛洪所著《抱朴子·至理》中有："或有邪魅山精，侵犯人家。"

　　据今昔画图续百鬼中记载，邪魅与魑魅乃是同类，都是一种有着妖邪恶气的鬼怪。魑魅是山林中的瘴气所化，邪魅也是其中一种，常常祸害山中过往行人。

　　中国东晋葛洪的《神仙传》中有这样一个故事，有一仙人名王遥，擅治各种怪病，治疗时既不用药，也无须作法，只需铺两米布巾于地，患者趺坐其上，静默片刻即可自愈。王遥擅除妖，若有妖魔作祟，只需画地为牢，将鬼怪唤出诱入牢中，使其显出原形后焚之，家中自可恢复太平。据说这些附人身体令人患病的妖怪就是邪魅。

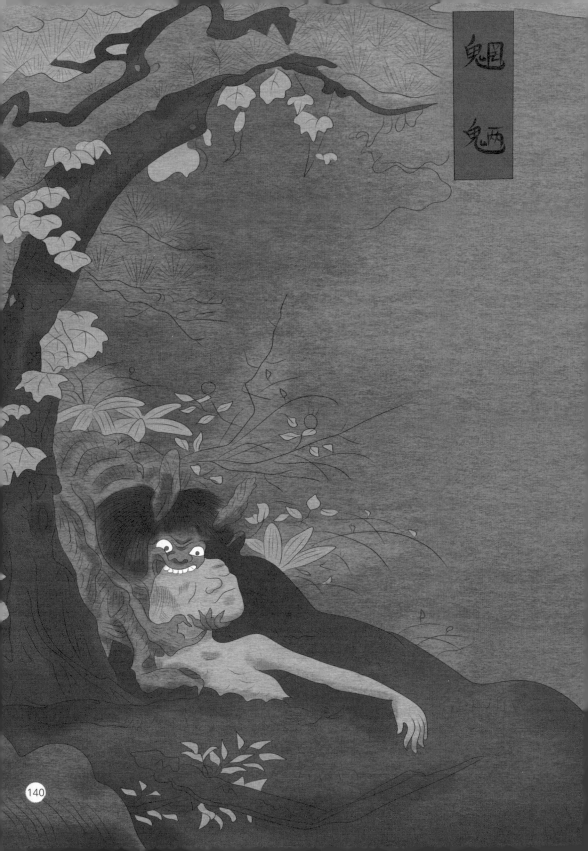

魍

魎

魍 魉

　　魍魉是山上的木精石怪所化的妖怪，喜欢模仿人声迷惑人，是从中国传入日本的妖怪。日本民间传说中的魍魉和三岁小孩差不多大，会抢走人的尸体，喜欢吃死者的肝脏。

　　传说在中国远古时代，黄帝与蚩尤逐鹿大战时，蚩尤派了魑魅和魍魉出战，结果都被黄帝的号角声吓得落荒而逃。夏朝铸九鼎，将世间所知之物均绘于其上，为的是让老百姓认识神明，知道什么是祸害，其中就包括魑魅和魍魉。

野衾

　　日本人认为野衾就是鼯鼠，形似蝙蝠，肋生双翅，四肢很短，爪尖牙利。它会突然飞过来，扑到行人脸上使之窒息，然后吸食受害者的鲜血。在《绘本百物语》中，也称之为野铁炮。

　　广岛县有这样一个传说，一个远行的武士路过一座险峻的大山，爬到半山腰天已经快黑了，于是他找了个山洞，决定休息一夜再走。突然他在山洞一角发现了一张宽大的毛皮，他喜出望外，赶紧把皮毛裹在身上就睡了。但是睡着睡着突然觉得透不过气来，身上的毛皮越裹越紧，他吓坏了，勉强拔出腰刀想把毛皮割破好脱身。一刀划过去，只听"嘎"的一声惨叫，身上毛皮瞬间展开，然后竟飞走了。武士也不敢再睡，连夜过了山。后来他听人说，这座山上有一只巨大的野衾，经常用这种方式骗人上当，吸食人血。

比　比

　　比比是长得很像狒狒的妖怪，全身披着黑毛，毛发很长，面目狰狞，见到人类就会大笑，嘴唇翻过来能遮住眼睛。比比会捕人而食，吃人前会发出"嘻嘻"的笑声，因此取其谐音称其为"比比"。

　　据日本动物学者的研究考察可知，日本古代确实存在着这种大型狒狒。据记载，1683年越后国（今日本新潟县）、1714年伊豆国都曾捕获过类似的大型狒狒，前者身高4尺8寸（大概1.6米），后者身高7尺8寸（大概2.59米）。

　　在越后地区有这样一个传说，某一年那里突然来了一个大狒狒，要求村民必须每年献上一个未婚女子作牺牲，否则它一夜之间就会毁掉所有的农田。恰恰丰臣秀吉手下的著名剑客岩见重太郎途径此地，得知此事后异常愤慨，遂前去挑战。激战三日之后，最终将狒狒杀死。村民们都非常感激，此后家家都供奉着重太郎的像。

　　此外，在大坂住吉神社等地也都流传着击败大狒狒的故事。

野　槌

　　野槌身形似蛇，首尾一般粗细，头部位置只有一张大嘴，长约1米，直径约15厘米，形状似无柄的槌。据说遇到野槌就会生病，逃得慢的话还会被它吞吃。

　　《古事记》和《日本书纪》中认为野槌是草之女神草野姬的别名，也有说它是一种土地神。也有传说认为野槌是没有慧根却喜欢多嘴多舌的僧侣所变，因此只有一张嘴。野槌性情残暴，多栖身于深山老林之中，以小动物为食，但是遇到人类也会将其吞食。

　　据《妖怪大全》记载，野槌经常出现在和州的吉野山中，如果被野槌袭击的话，只要往高处走就可保命，因为野槌很不擅长爬坡。

野槌

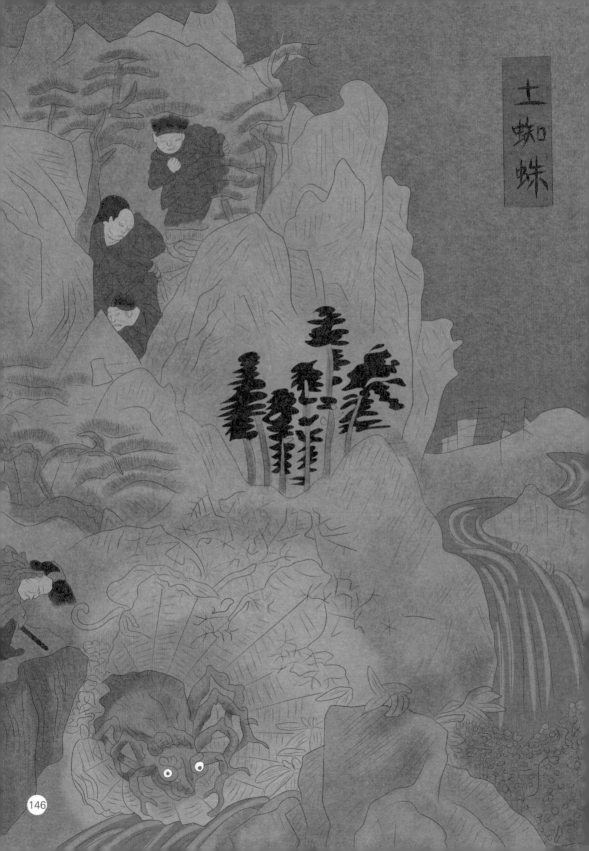

土蜘蛛

土蜘蛛

传说土蜘蛛是不服从朝廷管理而藏匿于深山中的原住民所化。据《古事记》和《日本书纪》记载，土蜘蛛身材高大，四肢极长，具有狼的野性和猫头鹰的心，住在山洞里，过着茹毛饮血的原始生活。日本古代也把蛮族称为土蜘蛛。

土蜘蛛性格凶残，会用蛛丝将人捆住带回山洞里食用。在奈良县葛城山的一个神社里有一个"囊蜘冢"，传说封印着被神武天皇捕获的"土蜘蛛"。

日本最广为流传的当属源赖光退治土蜘蛛的故事。

传说源赖光旧疾发作，卧病在床，一名自称胡蝶的侍女前来献药。是夜，突然一名僧侣现身于赖光床边，手上放出蛛丝欲捆绑赖光。赖光身经百战警醒异常，迅速拿起枕边的宝刀"膝丸"，向来者砍去。一道白光之后僧侣不见了踪影。原来这胡蝶乃是葛城山妖怪土蜘蛛所化，特来打探赖光病情的虚实，而后再来刺杀。赖光率领四天王沿着妖怪流下的血迹一路追踪，追至葛城山一处古墓前，血迹消失了。正当他们寻找之际，古墓突然裂开，巨大的土蜘蛛从中现身。经过一番鏖战，赖光等人终于击败了土蜘蛛。源赖光那把砍中土蜘蛛的"膝丸"宝刀，从此改名为"蜘蛛切丸"。

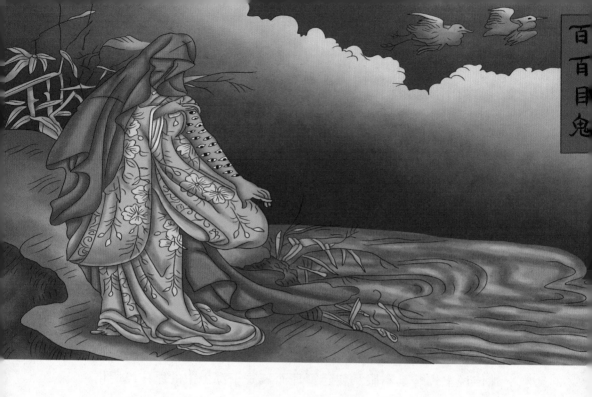

百百目鬼

　　百百目鬼是手臂上长满了眼睛的妖怪。传说是一个惯于窃人钱财的女子所变。据《函关外史》记载，有一女子天生手长，以偷窃为生，后来受到了惩罚，她的手臂上突然长出了上百个鸟眼，鸟眼是铜钱上的孔的俗称，于是人们都称她为百百目鬼。

　　由于百百目鬼长了上百只眼睛，很害怕白天耀眼的阳光，因此经常夜间出来活动。手臂上的眼睛闭上时和普通的手臂无二，遇到人时则百目齐开，精光四射，甚是吓人。

　　传说平安时代的武将藤原秀乡某日狩猎归来途经一个村落，听闻此处出现了一个长了上百只眼睛的鬼。为了确认真假，秀乡当夜潜伏在鬼出没的场所静候。半夜里果然出现了一身长三米开外的巨鬼，两臂长满了诡异的妖目。秀乡朝着妖光最强的眼睛射了一箭，那鬼痛苦地倒地不动了。但是其身体不断喷射火焰和毒烟，使人无法靠近。秀乡只好暂时撤退，翌日查看时，只见地面一片焦黑，鬼已不知去向。又400年后，那鬼现身于明神山本愿寺，吸人鲜血以补充自己妖力，最后被本愿寺高僧智德上人点化，洗心革面，自此不再害人。

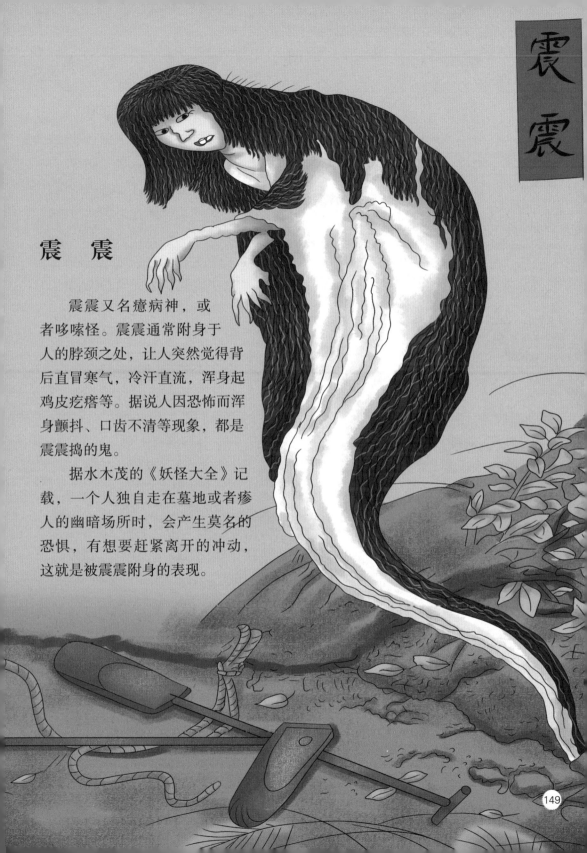

震　震

　　震震又名癔病神，或者哆嗦怪。震震通常附身于人的脖颈之处，让人突然觉得背后直冒寒气，冷汗直流，浑身起鸡皮疙瘩等。据说人因恐怖而浑身颤抖、口齿不清等现象，都是震震捣的鬼。

　　据水木茂的《妖怪大全》记载，一个人独自走在墓地或者瘆人的幽暗场所时，会产生莫名的恐惧，有想要赶紧离开的冲动，这就是被震震附身的表现。

149

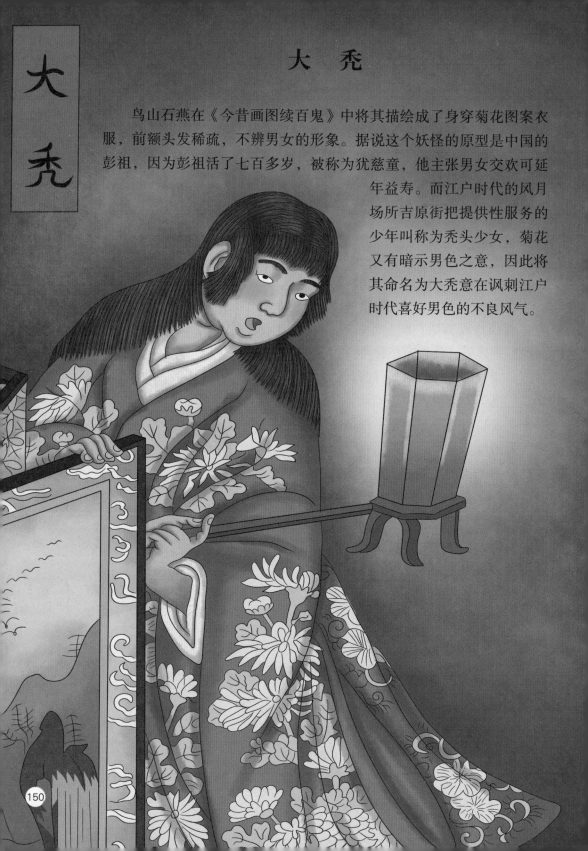

大　秃

鸟山石燕在《今昔画图续百鬼》中将其描绘成了身穿菊花图案衣服，前额头发稀疏，不辨男女的形象。据说这个妖怪的原型是中国的彭祖，因为彭祖活了七百多岁，被称为犹慈童，他主张男女交欢可延年益寿。而江户时代的风月场所吉原街把提供性服务的少年叫称为秃头少女，菊花又有暗示男色之意，因此将其命名为大秃意在讽刺江户时代喜好男色的不良风气。

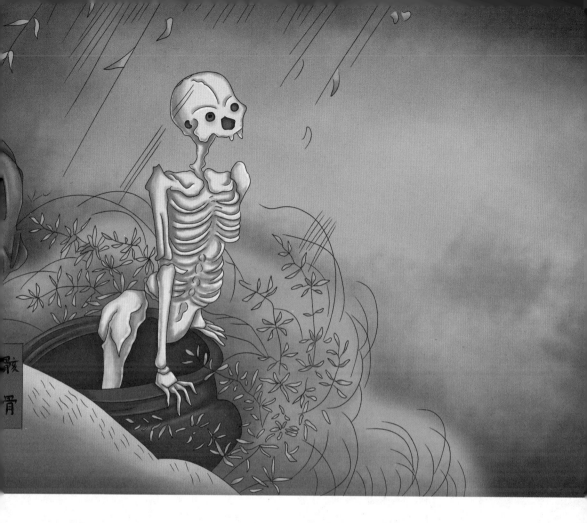

骸　骨

　　骸骨即人死后肉身腐化所剩的骨架。日本所说骸骨特指庆运法师的骸骨。

　　庆运法师是南北朝时期有名的和歌僧人，著有和歌集《庆运法师百首》《庆运法印集》等。其中最著名的就是《骸骨绘赞》，大致意思是人死去之后肉身不复，五感俱失，唯剩一副骸骨，表达了一种四大皆空的领悟。另有解释为人死后未完的心愿会依附于骸骨之上，希望能够继续完成遗愿。

貉

　　貉与狸很相似，和狗的个头差不多大，毛大多为茶色，随着年龄的增长背后会出现一个白十字形的图案。貉擅长幻术变身，相传它们会把一片树叶顶在头上，然后就可以变成人的样子。貉虽然有时喜欢搞恶作剧，大多对人无害，关于貉的传说也多是充满幽默色彩的。

　　传说有只貉变化成个小和尚的模样，住进一座小佛堂，六年都无人识破，直到有一次它吃饱后睡觉时露出了尾巴，这才露了行藏。

　　传说以前有一只很有神通的貉住在德和的东光寺旁边的山洞里，它非常善良，经常帮助人。村里人需要餐具时常向貉求助，并承诺用完了之后一定归还至山洞，貉每次都是有求必应，村子里的人都很感激貉。但是渐渐地开始有人借了东西就不还了，从那以后，无论再怎么拜托，貉都不再借东西给他们了。

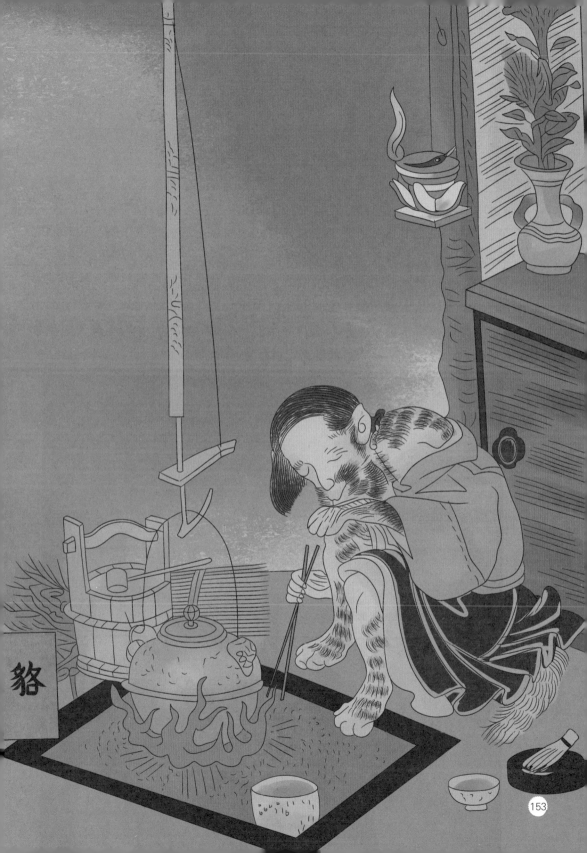

153

天井下

　　天井下是专门趴在天窗偷窥的妖怪。传说常寄居于房屋顶棚阴暗之处，晚上会出现在顶棚上，倒吊着往下看。

　　在古时候的日本，通常认为房屋的天棚是非常恐怖的地方，因为那里经常会用来停放尸体，或者监禁女性，因此经常发生灵异事件。

　　以前在和歌山县有个武士之家，有一天屋顶上突然传来了脚步声，随之家里的孩子也哭了起来。家主四处查看，并无可疑之物。但是随后的日子里，只是孩子一哭必定伴随着脚步声响起。家主想爬上屋顶看看，但是刚爬了一半，梯子突然从中间断裂开来，家主一下子摔到了地上，随后屋顶传来有人跑走的声音。家主请教了高人才知道旧屋顶可能住了天井下，于是将屋顶全部翻新了一遍，后来果然没有再发生这种怪现象。

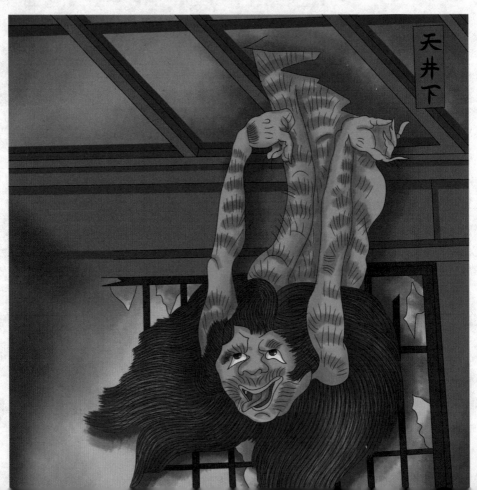

天井下

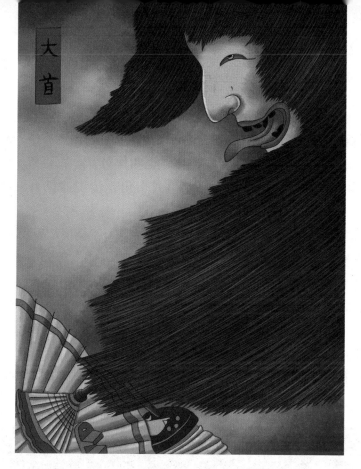

大　首

 大首是突然出现在雨后夜空中，只有一颗巨大头颅的妖怪，颜色漆黑，满头长发，咧着大嘴恐怖地笑着。大首虽然看上去很吓人，但通常情况下并不会主动害人。不过在《三州奇谈》中记载，有人曾被碰到了大首喷出的气息，结果那个地方开始溃烂流脓，最后请医生涂了药才治好。

 据说大首是人类的怨念所化，而染黑牙齿则代表它是已婚女性。在民间传说和怪谈中有很多遭遇大首的记载。

 江户时代的刊物《妖怪着到牒》记载，一个无人居住的老房子里曾出现过大首，它会突然出现在巡夜的武士面前，并对他们说"你幸苦啦"。同期的书籍《稻生物怪录》中有一个"大首之怪"的故事，有一天，一个叫稻生平太郎的人打开自家储藏室的门，突然看见一个巨大的老妇人头，稻生平太郎用火钳子戳它，它也岿然不动，而且有种黏糊糊的感觉。

百百爷

据说百百爷是个拄着拐杖，长个一个大鼻子的秃顶老爷爷。根据《愚按记》记载，百百爷在山东被称为摸扪窠，也叫作野袄。百百爷平时住在深山里，有时候也会出现在村庄的十字路口或街角，传说遇见百百爷的人都会生病。

以前的父母经常拿来吓唬小孩子，小孩一哭闹就会说"百百爷来啦""再不听话就会被百百爷抓走啦"等。

关于百百爷的来历，普遍认为与日本古时候禁止肉食有关。天武四年（675年），天武天皇制定了最初的肉食禁令，这项法令被解释为基于佛教不杀生的思想而颁布。自那以后，日本人逐渐将食肉视为罪恶的风俗，鹿肉、猪肉等可食用的肉类被统称为药食，而提供肉食的店被叫作为"百兽屋"。因此人们开始传说遇见"百百爷"就会生病，这也是对肉食的一种讽刺。

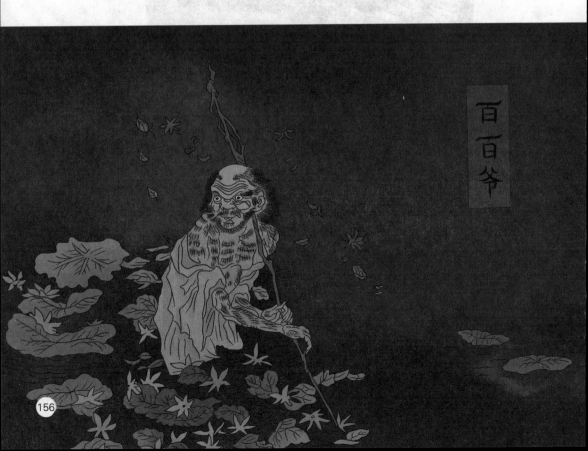

百百爷

金 灵

　　金灵就是金气，它能给家里带来财富，可以说是最受人欢迎的妖怪之一了。杜甫诗云：不贪夜识金银气，意思是无欲者才能分辨土地中埋藏的金银。而金灵也通常出现在行善积德没有贪欲的人家之中，保佑其财运亨通。但是只要一开始产生贪欲，金灵就会离开，家道也就会开始衰败。

　　据江户时代的怪谈集《兔园小说》记载，文政八年（1825年），房州大井村有一个农民去田里耕作，突然间雷声大作，随之一个金灿灿的圆球伴随着雷声落在了他的面前，他赶紧拾起带回了家中。据说这就是金灵，因为这个农民平常行善积德，因此金灵来帮助他发家致富。

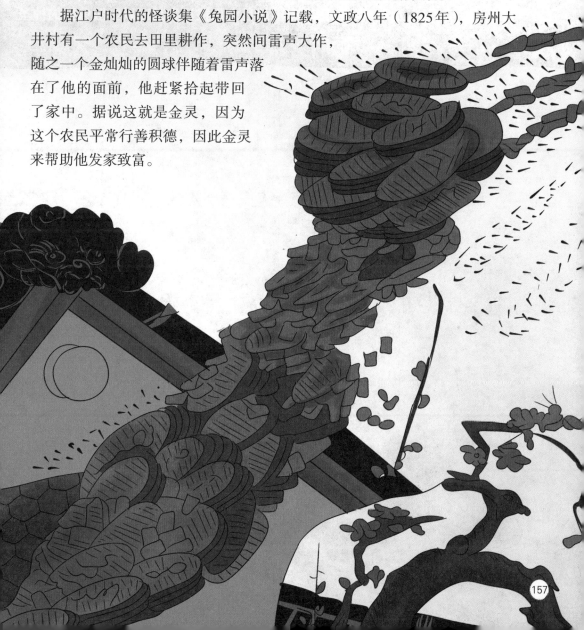

日之出

　　日本把1月1日称为"初日之出"，基于对太阳神的信仰，人们认为日出东方是"生"和"复活"的象征，而把日落西山视为"死"的象征。

　　在平安时代，人们认为人类在白天活动，夜间则是妖怪们活动的时间段。一到夜幕降临的时候，京都的街道上空无一人，取而代之的是各种奇形怪状的鬼怪，因此称之为"百鬼夜行"。然而当太阳升起，光照大地的时候，鬼怪则纷纷退避，因此日之出被认为是可以驱散鬼怪的神圣之光。

天逆每

　　天逆每据说乃素盏呜尊（日本神话《古事记》中的三位主神之一）所喷出的猛气所化，人形兽面，高鼻长耳獠牙。它极其任性，性情暴躁，力大无穷，连很多力大无穷的神都能被它扔出千里之外，锋利的牙齿可以咬碎尖锐的兵器。据说它是天狗和天邪鬼的祖先，而且它和天邪鬼一样，喜欢跟人唱反调，让它往东它偏要向西。

　　和天逆每自己的诞生相同，它也靠胸中的戾气生下了天雄魔神。后来天雄魔神成为九天之王，统治着天下所有的荒神和逆神。它们经常夺取人的心智，无论贤愚，都逃不过它们的掌控。

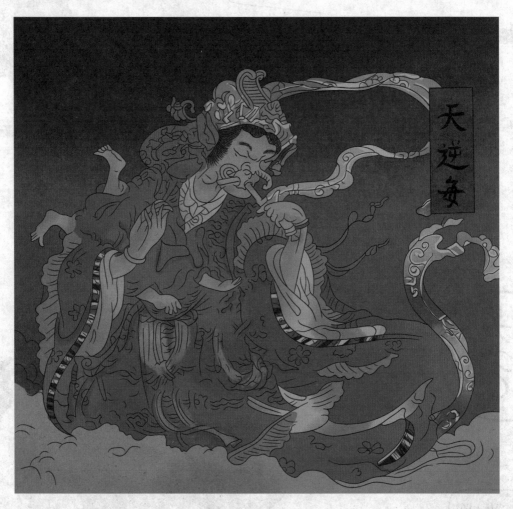

蜃气楼

　　蜃气楼的名字来源于中国,《史记·天官书》中记载,传说有只像蛤的动物名蜃,它在海边吐气,形成了亭台楼阁的幻境,因此名曰蜃气楼,即海市蜃楼。

　　日本鱼津市自江户时代起就是非常著名的海市蜃楼观赏场所。海市蜃楼是光线在大气中发生折射而产生的虚像,只有满足了一定的温度和风向等条件才会产生。海市蜃楼的形状随着不断变化的温度和风向而变化,据说永远不会看到同样的海市蜃楼。

　　中国渤海南岸的蓬莱县(古时又叫登州),也经常可见海市蜃楼。1624年7月6日(明朝天启四年五月二十一日),登州海面上发生了历时七个多小时的海市蜃楼,很多资料中都有记载。

烛 阴

烛阴，又名烛龙、火精，与毕方、据比、天吴、竖亥并称为上古五大神兽，占据四方和中央，烛阴位居北方。

《山海经·海外北经》记载："钟山之神，名曰烛阴，视为昼，瞑为夜，吹为冬，呼为夏，不饮，不食，不息，息为风。身长千里。在无䏿之东。其为物，人面，蛇身，赤色，居钟山下。"传入日本后，烛阴仍以巨龙的形象出现。

也有人认为烛阴就是火神祝融，也被称为太阳神。烛阴通体赤红，长达千里，居住在中原北部的钟山，在山上俯瞰世间。烛龙的双眼一上一下，下眼为本眼，上眼叫阴眼，阴眼连着地狱，被它看一眼就会遭恶鬼附身，最终变成人头蛇身的怪物。

人面树

　　有诗云：古树生深山，花开似人面。嫣然一笑过，倏然花已残。

　　鸟山石燕《今昔百鬼拾遗》中所描绘的人面树是个无害的妖怪，遇到有人和它说话，树就会绽放笑容，但是如果不停和它说话的话，它会突然收起笑脸，同时花也会凋零。

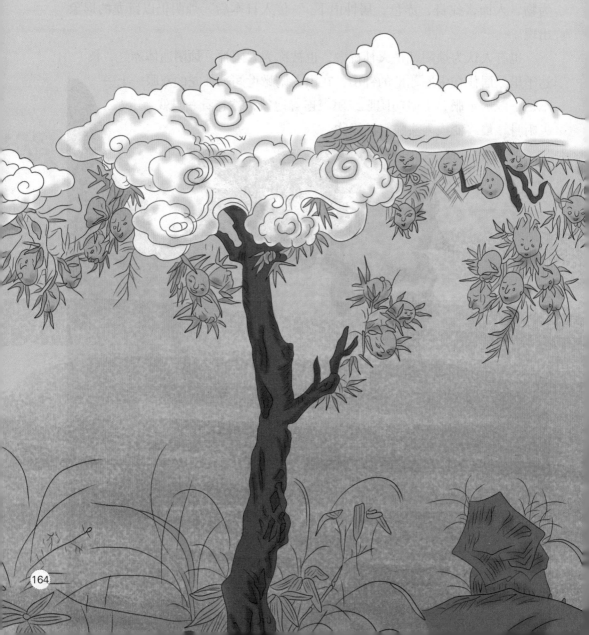

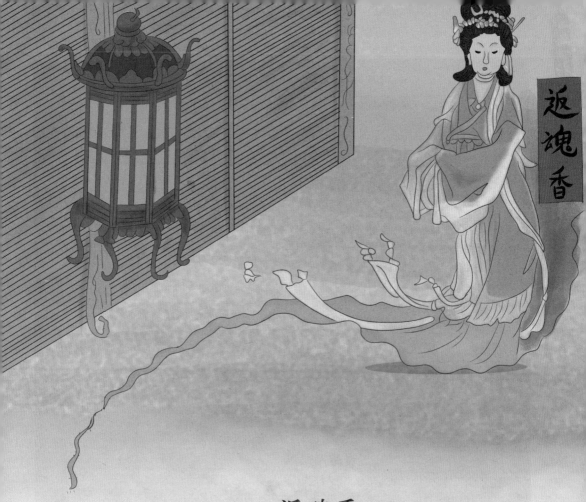

返魂香

　　返魂香是一种可以通灵的香料，点燃后，已逝之人可显现于烟雾中。据说返魂香威力极大，香气能传出数百里，甚至已经埋葬于在地下的死尸，都能闻香现身。

　　汉武帝的爱妃李夫人去世后，汉武帝思念不已。于是请来巫师作法，在宫中设招魂坛，点燃返魂香。烛影摇曳之中，李夫人果然现身，身姿绰约，婉然若生。武帝痴痴地看着那个恍如李夫人的身影，凄然感叹："是邪？非邪？立而望之，偏何姗姗来迟。"白居易有诗：九华帐深夜悄悄，反魂香降夫人魂。描述的就是这个故事。

　　日本著名的歌舞伎表演《倾城返魂香》也是以返魂香为主题的作品。

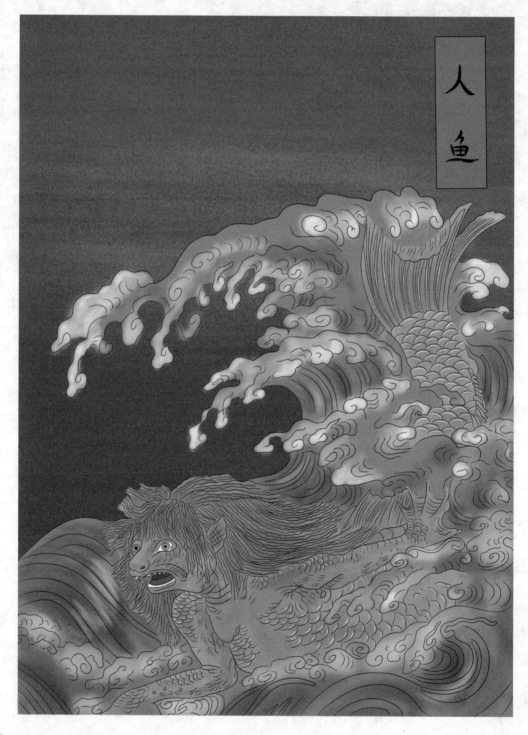

人
鱼

人　鱼

人鱼的传说可以说遍布古今中外东西方各国，数不胜数，版本众多。

据《山海经·海外北经图赞》记载：欧丝野 女子鲛人，体近蚕蛹。出珠非甲，吐丝匪蛹。化出无方，物岂有种。山海经中所描述的鲛人外表是人头鱼身，长着四只脚的鱼。还有些描述说人鱼是长成了人形的山椒鱼、大鲵等，全身披覆鳞片。

日本《古今奇谈莠句册》中描述得极为详细，人鱼头部长得和人很像，眉眼俱全，皮肤白皙，红色的头发，鳍间生手，指间有蹼，下半身则为鱼形。《古今着闻集》中记载，人鱼头似猿猴，长着鱼一样尖细的牙齿，能够像人一样哭泣流泪。据说人鱼的肉极为美味，而且吃了人鱼肉可以长生不老。在若狭国（今日本福井县）就流传着著名的八百比丘尼传说，一个渔民的女儿吃了一块人鱼肉，结果活到八百岁。现在小滨市青井的神明神社，还保存着自德川幕府时代就开始供奉的八百比丘尼像。

江户时代的书籍《绘本小夜时雨》中记载了这样一个故事，1800 年，有一个渔民在大阪捕获到了一条人鱼，身高不到一米，能发出婴儿般的哭声。日本的人鱼和西方传说中的美人鱼迥然不同，多数形态怪异，甚至会害人并带来灾难。据说在九州、四国等地的近海，人鱼出现时经常会带来暴风雨等灾害天气。

在福冈县福冈市有一座名为"灵泉山 龙宫寺"的寺庙。传说这个寺里埋葬着镰仓时代捕获的人鱼，现在寺的正殿里还保存着人鱼骨头。

西方所传说的人鱼多数是长着极为美丽面孔的女子，并且大多和凄美的爱情故事有关。

彭　侯

彭侯是人面狗身的妖怪，生活在千年古树里。《白泽图》曰："木之精名彭侯，状如黑狗，无尾，可烹食之。"

中国古代吴国有一人名陆敬叔，砍伐大樟树时忽然有鲜血流出来，随后一个人面狗身的怪物彭侯现身于面前，陆敬叔把它捉住煮了吃掉了，味道和狗肉一样。

关于这个妖怪的详细描述不多，从江户时代起出现在妖怪画集《百怪图卷》等资料中，由此推断大约是这个时期从中国传入日本的。

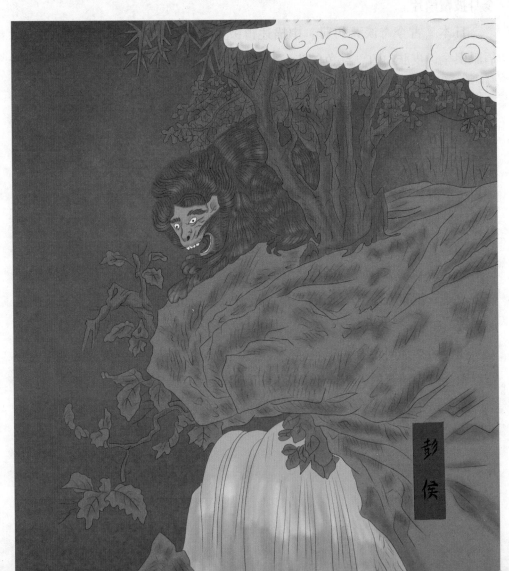

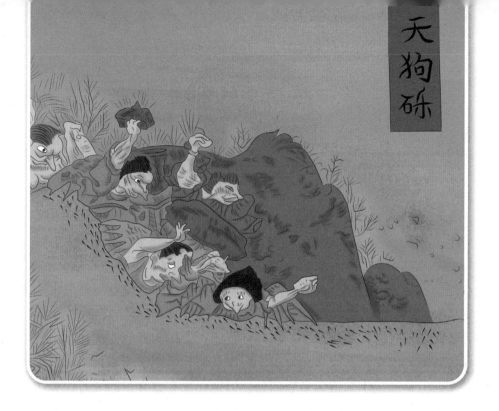

天狗砾

　　天狗砾指山上或天空中突然掉下石块的现象。对于这种无法解释的离奇现象，日本人认为是天狗所为，并把这些不明来历的石头称之为天狗砾。

　　石川县加贺市的怪谈集《圣城怪谈录》记载，大圣寺町（今加贺市）大圣寺神社的神主曾见过天狗砾。石块突然从空中落下，随后就消失了，落入水中会产生涟漪，但石块却踪迹全无。民俗学家森田平次所著《金泽古志记》中记载，宝历五年三月，尾张町曾频繁发生天狗砾现象。不可思议的是，石头打人会很疼，但是被天狗砾打中却没什么感觉。

　　中国的《左传》中也有相似记载，宋朝年间，天上天降七块大石，也被认为是天狗砾。

　　现今认为天狗砾是一种浮石，这种石头是火山喷发所产生的，大多数浮石中有一半以上的体积都是气泡，所以密度比水轻，可以浮在水面上，又叫气泡石、轻石。2019年时汤加群岛附近海域在一场火山喷发造出了一座150平方千米的浮石筏，相当于2万个足球场的面积。

灯台鬼

灯台鬼，头顶点亮的烛台，身着唐朝服饰的妖怪。灯台鬼的故事在《平家物语》《源平盛衰记》《和汉三才图会》等日本古籍中均有记载。

中国唐朝时，日本派遣了一名姓轻野的大臣作为遣唐使前往中国，但是自他去后就音信全无。家人甚是担心，于是他儿子弼宰相不远千里到中国寻找父亲，但是谁也不知道父亲在何处。但他并没有放弃，四处打探查访，结果意外见到了一个恐怖的东西。当地人称之为灯台鬼，模样极其骇人，头上被钉了一个燃烧的烛台，五指俱被切断，浑身上下被施以墨刑，口不能言，似乎是被灌了哑药所致，被人当作人体烛台使用。

奇怪的是，那灯台鬼一见弼宰相，竟然泪流满面，意欲说些什么，却无法发声。于是他咬破自己的断指，用鲜血写下了以下诗句：

> 我元日本华京客，汝是一家同姓人。
>
> 为子为爷前世契，隔山隔海变生辛。
>
> 经年流泪蓬蒿宿，逐日驰思兰菊亲。
>
> 形破他乡作灯鬼，争皈旧里寄斯身。

弼宰相大吃一惊，眼前这个形容悲惨恐怖的灯台鬼竟是自己的父亲。据说轻野大臣因为触犯了皇帝，因此被施以酷刑，变成了灯台鬼。

后来弼宰相决定带父亲回到日本，但是他们的船遇到了海上暴风雨。由于在海上漂流时间过久，轻野大臣体力不支，途经硫黄岛时亡故。弼宰相将父亲葬在了硫黄岛，并修建了德躰神社以纪念父亲。

1956年，日本作家南条范夫以灯台鬼的传说为素材，创作了同名小说《灯台鬼》，并获得了直木赏。

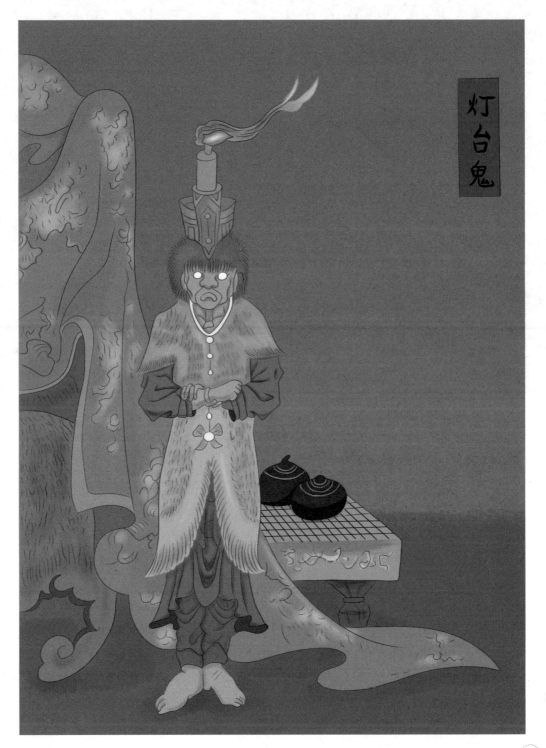

灯台鬼

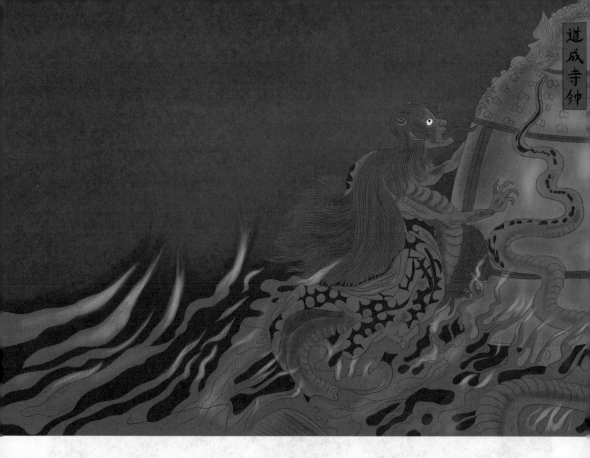

道成寺钟

　　道成寺钟是一个名叫清姬的女子的怨灵寄居在寺庙的钟里所化的蛇身妖怪。

　　传说古时有一个僧人名安珍，前往熊野参拜途中借宿于清姬家中，结果清姬爱上了英俊的安珍。安珍被清姬纠缠一时无法脱身，于是假意说参拜过后即来与她相会。安珍走后音信皆无，清姬情知被骗，恼羞成怒，开始追寻安珍的踪迹。然而终于见到安珍后，安珍却拔腿就跑，清姬怒气冲天，变成一条大蛇穷追不舍。安珍逃到道成寺，躲进了大钟里。清姬所化大蛇从嘴里喷出火来，将大钟烧化，安珍也被烧死了。随后，清姬也投水自尽。

　　据说清姬死后的怨念寄居于道成寺钟中，夜晚会化作山中古寺的模样，吸引路过的人进来投宿。深夜趁人熟睡时将其变成和尚，抹去过往一切记忆，每天只知道敲木鱼。

泥田坊

据说泥田坊是辛苦一生的农民死后所化，居于田里，全身污黑，头上无发，独眼，只有三根手指头。通常只有上半身从地里探出来，嘴里不停地凄厉呼唤"还我田来，还我田来"。

传说很久以前，北方有一老翁，终日辛苦耕作，风里来雨里去，终于通过自己的勤劳开垦了一大片良田。然而老翁去世后，他的儿子却不务正业，每天花天酒地，最后把所有的田地都卖给了别人。后来一到晚上，田地里就会出现一个独眼怪物，并大声叫着"还我田来，还我田来"，煞是凄凉恐怖，这就是泥田坊的由来。

日本文学博士阿部正路认为，人的五根手指中有两根代表智慧和慈悲，剩下三根代表愤怒、贪婪、愚痴。老翁虽勤劳但疏于教子，这是缺乏智慧和慈悲的表现。因而变成了只有三根手指的妖怪泥田坊。

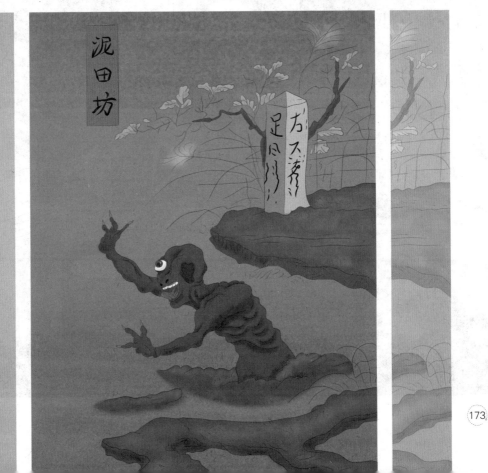

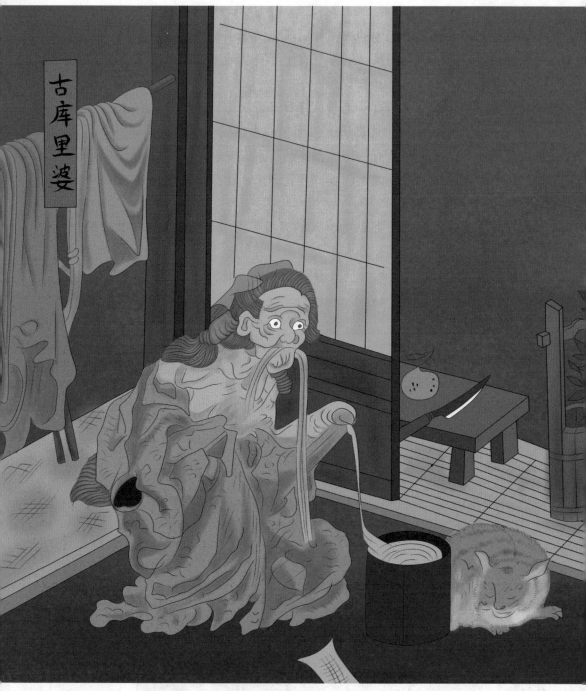

古庫里婆

古库里婆

古库里婆原是一个寺庙主持之妻，库里是寺中主持居住的地方，凡人或物，古老便容易成精，这是中日两国共通的思维。

古库里婆死后魂魄不散，一直住在寺庙里，过了多年后渐渐变成了妖怪，开始偷施主们奉献给寺庙的食物和香火钱，甚至掘开墓地，剥皮食尸，还用死人的头发编制衣物。当时人都传说古库里婆是住在冥河里的妖怪，比夺衣婆还可怕。

江户时代，有一位名叫智法的僧人，他非常喜欢向人讲道。他行走四方，到处抓人听他讲道，每每都要把人说得面露厌色，落荒而逃为止。

有一天智法来到一座山寺求宿，一个上了年纪的老婆婆为他开了门。

智法说："小僧旅途劳顿，冒昧求宿一夜。"

老太婆用阴森森的目光打量了他一会儿，说："请进吧。"

智法问："请问主持在何处？我想前去拜会一下。"

老婆婆带着他来到后院，说："这个寺里没有主持，你先和我聊聊吧。"

智法一听有人愿意听他说话，顿时来了精神，答道："您请讲，我有的是时间。"

老婆婆说："我是一个罪孽深重的女人，以前我也曾是一个公认的美女，蒙主持所爱，并成为了他的妻子。但是现在却只能以这样的模样苟活于世，因为某种原因不能成佛。"

智法答道："只要自觉罪孽深重，有心悔改，就都是可以成佛的。过去，我佛祖在菩提树下开悟……"

随之智法口若悬河般地开始讲道。老婆婆面无表情地听了一会，突然开口道："我的罪过是吃死人，一旦尝过死尸的味道就再也忘不了啦。"

智法瞬间住了口，瞪大眼睛说："莫非你就是传说中的古库里婆。"

话音未落，他就被古库里婆杀死吃掉了。于是直至今日，古库里婆仍徘徊在人世间，未能成佛。

白 粉 婆

传说有一位神仙叫作脂粉仙娘，白粉婆就是这位神仙的侍女。平时总是以一副和蔼可亲的面目出现，用自己制作的一种白粉欺骗漂亮的少女，声称她的粉可以让少女们的脸更加白皙漂亮。一旦涂抹之后，整张面皮就会脱落下来，成为白粉婆的收藏。

不过也有关于善良白粉婆的传说，天文6年，长谷寺主持弘深上人从全国召集了许多画僧，计划画一张和正殿一般大小的观音像，以祈求停止战乱，解救苍生。

这一日众人正在作画，忽然足利将军带领军队来到寺庙征收粮食，众画僧都非常担心，粮食没有了以后吃什么呢。但是寺里的一个小和尚请大家不要担心，因为观音已经为大家预备好了。众画僧都非常好奇，跟着小和尚来到了井边。

只见一个小姑娘正在淘米，她将淘好的米捞出后，留了一粒在桶里，一加水，瞬间就变成了一桶米，如此反复，仿佛取之不尽。其中一位画僧不听众人劝阻，想要看看观音的真身，于是朝小姑娘扔了一个石子。结果只见小姑娘脸上闪出五彩佛光，挡开了石子。她抬起头来，只见她脸上涂着厚厚的白粉，但因为终日操劳，看上去像是满脸皱纹的老妇人。

然而，众画僧都感激地跪伏在地，不敢再窥探她的真面目。后来，这幅宏伟的作品终于完成了。众人在长谷寺内修建了一座白粉婆堂，以纪念白粉婆。直到明治时代，每年新年修正会时都会为白粉婆像重新粉刷白粉。

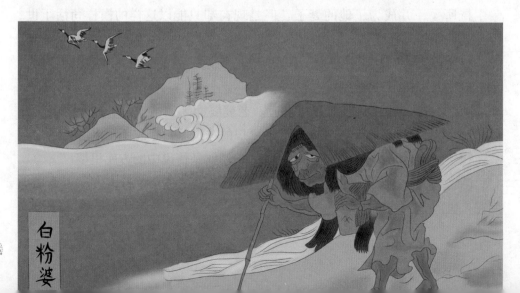

白粉婆

蛇骨婆

蛇骨婆右手持青蛇，左手持赤蛇，守卫着她丈夫蛇右卫门的墓，有人胆敢靠近，蛇骨婆就会操纵两条蛇进行攻击。

在日本各地存在着非常多的蛇冢，主要用来封印或祭祀蛇妖。有这样一个关于蛇冢的故事。东京"日暮里"一带还是一片农田的时候，有个农民在田里劳动时遇到了一条白蛇，他就将白蛇打死了。结果自那以后，他和他的家人都接连遭遇不幸，庄稼也连年欠收。农民觉得可能是因为自己打死了白蛇所导致的灾难，非常后悔。结果那天晚上，白蛇托梦给他说："你若知道悔改，就为我建造一座冢，让我转世投胎。"农民赶紧照办，为白蛇修建了一座冢，并时时祭祀敬拜，自那以后他家的运势也渐渐好转了。

中国也蛇骨婆的存在，也有称其蛇五婆的。据《山海经》记载，以前有一个地方叫作巫咸国，那里的人都善用巫术。其中有一个最强的巫师叫蛇五右卫门，他的妻子正是蛇骨婆。

影　女

　　据说如果家里有妖怪出没，月光就会在这户人家窗户上或者拉门上映射出女人的身影。如果家中只有男子的话，影女经常会出现在房间里。庄子认为，这是"罔两"和"景"，"景"指的就是人的影子，而"罔两"是"景"旁边的小阴影。

　　《东北怪谈之旅》中有这样一个故事，一个武士在雨夜前去拜访朋友。刚走到友人家门前，突然看到窗户上映着一张年轻女子的脸。武士问朋友那女子是谁？但是朋友答道，自从妻子离世后家中再无任何女性来过。但是，当二人对烛饮酒畅谈时，拉门上又出现了一个女人的身影。武士说："你果然藏了女子在家啊！"朋友笑道："那是影女。不过此刻有个女人相伴也甚好，便是女妖怪也无妨。"

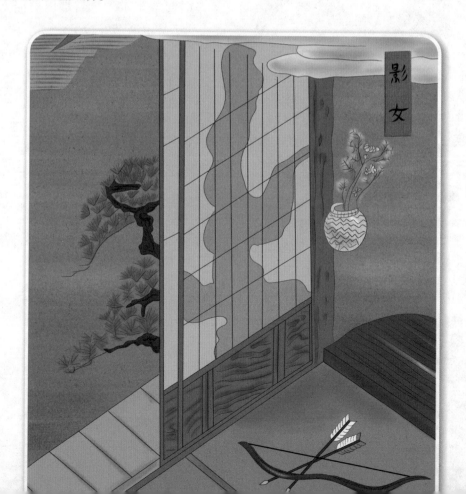

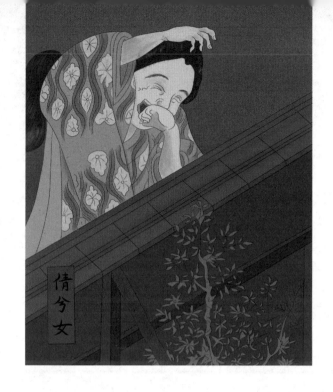

倩兮女

　　《今昔百鬼拾遗》中描述的倩兮女是三四十岁的中年女子模样，打扮妖艳，涂脂抹粉，咧着涂得鲜红的嘴唇不停地笑着。日本的妖怪民俗学者柳田国男认为："笑对于被笑者来说是恐怖的。"因此据说听见倩兮女笑声的人大都凶多吉少。

　　据说中国古代楚国时，美男子宋玉的东边住着一位美丽的女子，她经常登上墙头偷看宋玉。她嫣然一笑便可倾国倾城，然而却始终未能得到宋玉的爱，于是郁郁而终。死后化作美貌女鬼，通过轻启红唇，咯咯一笑，来勾走男人的魂魄。

　　这个妖怪传到日本后，人们认为她是会凭空出现突然尖声怪笑的女妖，常把人吓得昏倒。越是害怕，她笑得越大声，如果拔腿逃跑的话，那笑声还会继续跟着你，直到你跑不动为止，接着"倩兮女"狰狞的面孔又会再度出现。

　　有经验的老人们都告诫年轻人，遇到倩兮女在背后阴笑时，千万不能回头，而是要装作若无其事的样子尽快离开，这样她便会自动消失。不过最有效办法据说是"以笑制笑"，只要在气势和声音上压过她，她的笑声和身体都会随之越来越小，直至消失不见。

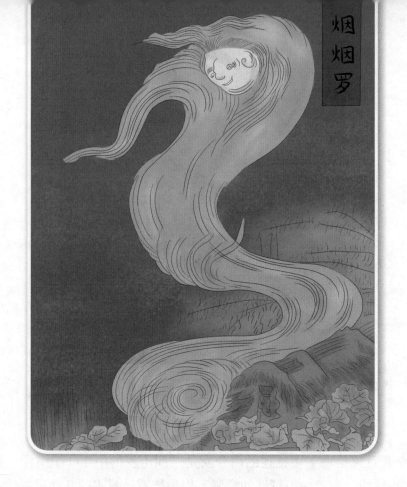

烟烟罗

烟烟罗是在袅袅升起的炊烟中出现的妖怪，可以随着烟的形态而变化出各种姿态，经常出现在农家的烟囱，篝火等地方，最怕大风。

传说在北海道的一个镇子上，有一个很喜欢跟人聊奇闻趣事的武士。这天他在酒馆跟人聊天喝酒，结果喝醉了，回到家准备午睡。因正值夏日，为了驱赶蚊虫，他点上了驱蚊香，随后就朦胧睡去。恍惚之间，身旁出现了一个拿着烟斗吸烟的女子，面孔笼罩在烟雾之中，不甚清晰。健谈的武士就和她聊了起来，这女子给他说了许多闻所未闻的奇闻怪谈，让他大开眼界。但是，聊着聊着女子就不见了，他也睡熟了。醒来后，他问家人，刚刚和自己聊天的客人是哪位，但是家人却说，不曾见有人来过。他这才知道，原来自己遇见了烟烟罗。

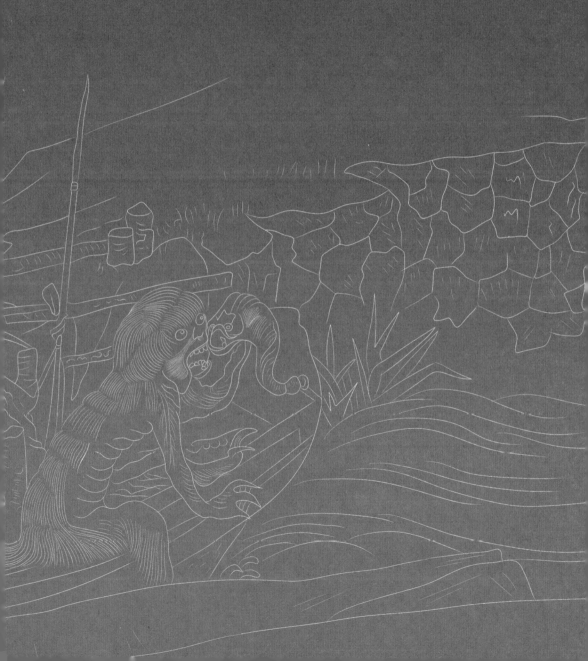

红叶狩

日本人把秋天赏红叶叫作"红叶狩",狩即狩猎、捕捉的意思,相传红叶的颜色是枫鬼的血所染红的,秋天色彩斑斓的枫叶就像一只猛兽。而红叶狩正是起源于一个貌美如花但心如蛇蝎的女鬼红叶的故事。

长野县别所温泉一带流产着这样一个故事,传说在会津地区,有一对夫妇一直没有孩子,他们常到寺里拜佛求子,但一直没有效果。于是夫妻二人不惜使用了歪门邪道,向第六天魔王祈祷求赐子嗣。

第六天魔王应允了他们的所求,赐给他们一个女儿,实际上此女乃是魔女的化身。他们给孩子取名吴叶,女孩长大后聪慧美丽,吸引了无数的爱慕者。最后被陆奥镇守将军源经基纳为妾,并改名为红叶。

红叶极其爱慕荣华,又自恃貌美才高,岂肯甘当小妾。为了能当上正室夫人,红叶用魇镇之术陷害夫人,让她一病不起。源经基之子源满仲觉得夫人的病甚是奇怪,于是请来了比叡山的高僧查看。高僧揭穿了红叶的阴谋,源经基将红叶发配到了鬼无里(现今的长野县北部)。

红叶仍野心勃勃,渴望京城的繁华,于是纠集了许多山贼叛党,抢夺钱财,危害乡里。消息传到京城后,天皇马上命令平维茂前去讨伐红叶。然而红叶施展魔女的法术,将官兵杀得大败。平维茂非常苦闷,禁食祈祷,誓要铲除妖孽。上天应允了他的祈求,赠给平维茂一柄宝剑。再次交手时,平维茂手持宝剑,一剑就刺死了红叶。

数百年后,出现了一名叫作织田信长的男人,他野心勃勃,与佛为敌,公然自称"第六魔王"。相传这是佯死隐匿后的红叶所化。

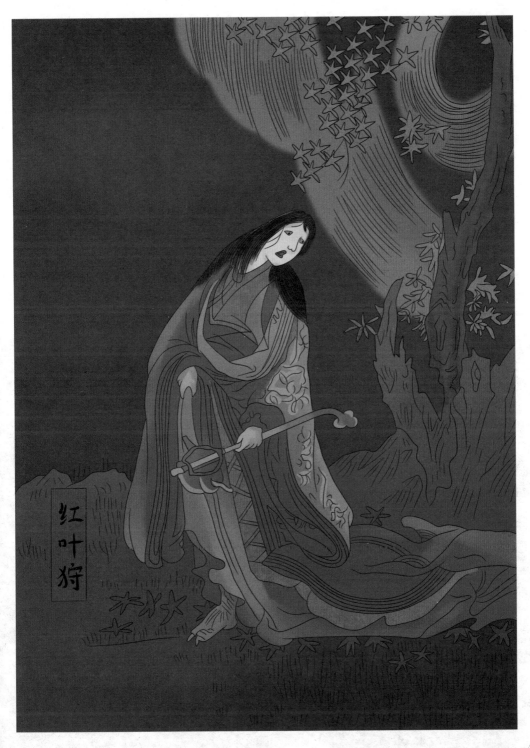

红叶狩

胧　车

　　胧车，即朦胧可见的车，这里的车指的是日本古代王公贵族们乘坐的牛车，其形状因乘坐人的身份高低而不同。

　　鸟山石燕在《今昔百鬼拾遗》中所描绘的胧车，前方有一张巨大的人脸，怒目圆睁，咧着大嘴，似有无尽的愤恨。

　　在日本古代，每年在京都、奈良等地都会举行很多的祭祀活动，诸如著名的"祇园祭"等。每当有大型祭祀活动时，城中大街上便人满为患，车水马空。贵族们乘坐牛车出行，纷纷争抢有利的观看位置。据《源氏物语》记载，这种争抢车位的情况相当激烈，因抢不到位置而放弃观看的情况也不在少数。据说"胧车"就是因为没能抢到位置，怨气积聚所化成的妖怪。

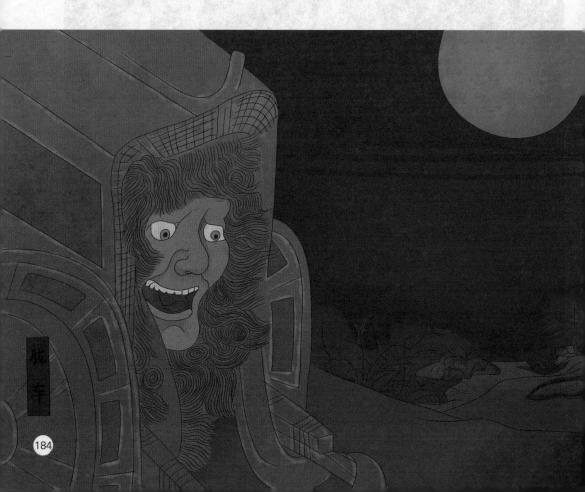

胧车

火前坊

　　火前坊生前原是个和尚，为了登上极乐世界而自焚，然而因未能彻底斩断对尘世的留恋，自焚往生的过程中心神动摇，最终没能顺利成佛，于是变成了周身包围着火焰的妖怪。

　　日本浮世绘大师鸟山石燕在他所绘的火前坊图中题词道："鸟部山云烟常在，龙门原白骨累累，不经烈火考验，肉身难见佛面。"

　　鸟部山原是皇族和贵族的墓地，10世纪末左右，有些高僧为了得道成佛也经常在此自焚，因此以前的鸟部山常年被烟雾和火光笼罩，火前坊就是在这样的烟火中诞生的。

蓑　火

　　蓑火是出现在琵琶湖岸边的一种阴火，梅雨季节潮湿的夜晚，夜钓人的蓑衣上会出现一些神秘的苍白光球，这就是蓑火，据说是溺死者的冤魂所化。

　　蓑火没有温度，不会烧伤人，但是如果因为惊慌或好奇而去弹拂的话，火球会一下子散开并增加数倍之多，甚至布满整件蓑衣，仿佛整个人都燃烧了起来一般。只要小心地脱下蓑衣，蓑火便会慢慢熄灭，或者点燃火柴它也会消失。

　　安政时代的书籍《利根川图志》中记载，在千叶县印旛沼，雨夜里天空中会出现一二尺长的光团，如萤火般飘来飘去，有时会飘到船上，如果用力击打的话，它会碎成一团落在船舱里，并散发出腥臭的味道，还很难清洗干净。

青行灯

　　青行灯一身白衣，头上长角，披头散发，咧着大嘴，牙齿漆黑。传说她本是在地狱游荡的小鬼，经常在冥界门口徘徊，一直在寻找机会将人拉入阴间。

　　青行灯起源于江户时期流行着一种叫百物语的恐怖游戏，玩游戏时在罩灯的周围贴上蓝色的纸，营造一种恐怖的氛围。然后点燃一百支蜡烛，轮流讲鬼故事，讲完一个故事吹熄一支蜡烛。据说吹熄第一百支蜡烛时青行灯就会出现，因此"百物语"被认为是召唤鬼魂的仪式，并且为了防止真的招来鬼，有着"讲到第九十九个便不能再讲下去"的禁忌。

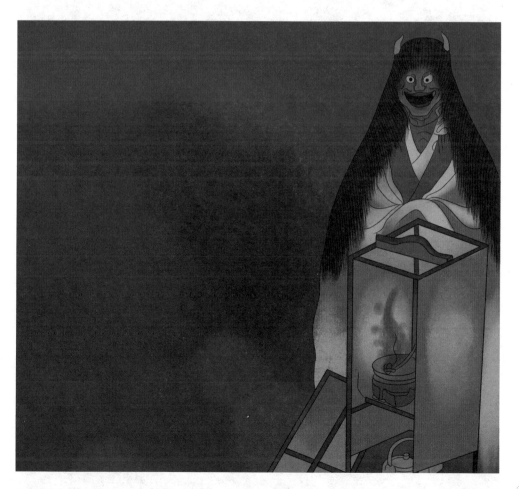

雨　女

雨女是会降雨的妖怪，传说来源于中国的巫山神女，朝为云，暮成雨。

有的日本民间传说认为雨女是在雨天丢失了孩子的母亲，因此一直在雨中寻找，听到婴儿的哭泣声就认为是自己的孩子，会把他们装进大口袋里抢走。

云雨一词常用来形容男欢女爱，因此也有人认为雨女生前原是烟花女子，死后化作妖怪，下雨天出来引诱男子。若被雨女缠上的话，就会一直处于潮湿阴暗之中，最终阳气被吸尽而亡。

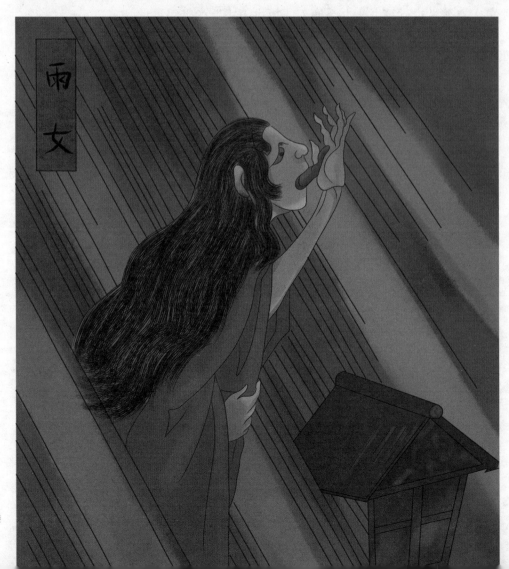

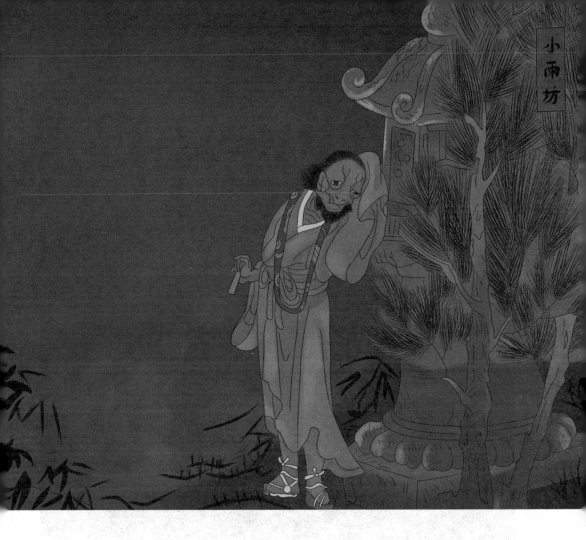

小雨坊

　　小雨坊经常在雨夜里出现，徘徊在奈良的修验道灵山大峰山、葛城山等地。一身和尚装束，面带悲戚的表情向过往的行人讨要食物或零钱。

　　有人认为小雨坊是饿死在山中的僧人的灵魂所化，它出现是为了提醒人们，走山路要记得带上充足的粮食，以免迷路时忍饥挨饿。在山田野理夫所著的《东北怪谈之旅》中记载了在宽文11年的一个雨夜，小雨坊出现在津轻的山中并向过路人讨要粟米的传说。

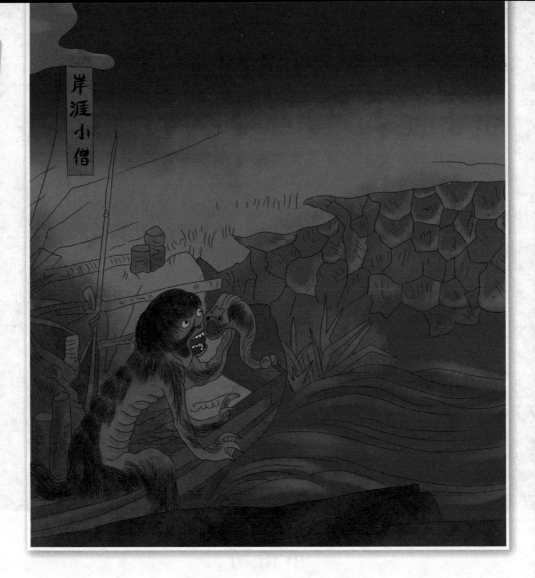

岸涯小僧

　　岸涯小僧是居住在水边的妖怪，长着极其锋利的牙齿，捕鱼而食。因为牙齿很像伐木的大锯（日文中写作雁木），因此也被称之为也叫雁木小僧。

　　岸涯小僧长得很像河童，只是身上长毛，状似猿猴。如果在岸边遇到岸涯小僧的话，只需给他一条最大的鱼便可脱身。

海 妖

日本传说的海妖像一条巨大的蛇，会袭击渔船，造成海难。也有说法称海妖是所有海上出现的不明生物和灵异现象的总称。

据现在最近的一次海怪事件当属1977年4月25日在日本发现"海怪尸体"一事。

一艘名叫"瑞洋丸"的大型远洋拖网船，在位于新西兰克拉斯特彻奇市以东50多千米的海面上捕鱼时，打捞到了一具从未见过的怪物的尸体。看起来像是早已灭绝的"蛇颈龙"，头很小，脖颈很长，身躯庞大。船长担心臭味损坏船上的鱼，于是命船员们将其扔回了大海里。

幸而有位名叫矢野道彦的先生拍下了4张怪物照片。回到日本后，此事引起了轩然大波，很多生物学都感到非常惋惜，船长的行为也受到了强烈谴责。

后来很多国家都派船前去打捞，但始终未能再次打捞到"海怪"的遗骨。

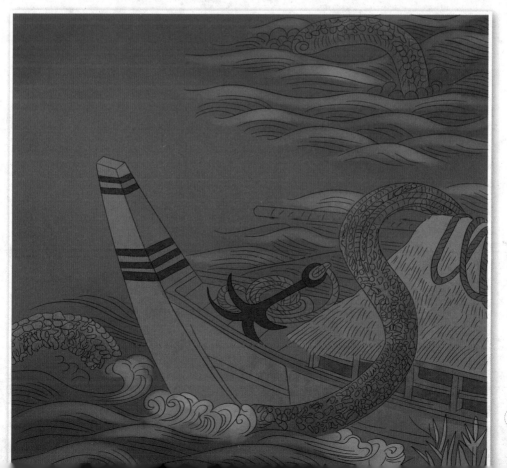

鬼童丸

　　传说源赖光讨伐酒吞童子后，将酒吞童子所掳走的女子们都送回了故乡。然而其中一个女子未能返乡，而是在云原生下了酒吞童子的孩子，就是鬼童丸。鬼童丸自幼就力大无比，到七八岁时已经可以扔石头来猎杀野鹿野猪。

　　为了报父仇，鬼童丸潜入了源赖光弟弟源赖信的家中，伺机刺杀源赖光。失手后逃到了市原野，他杀死了一头牛，自己躲进牛肚子里，预备待源赖光经过时进行伏击。

　　结果源赖光识破了他的伎俩，命四天王之一的渡边纲一箭射中了牛肚子，鬼童丸不得不现出真身，随后被源赖光一刀斩杀。

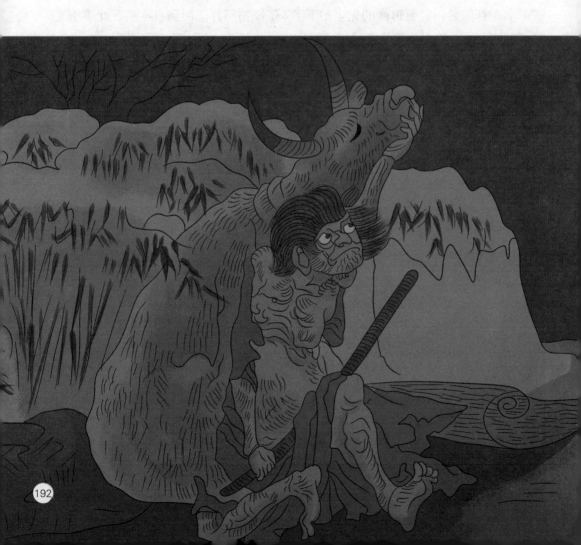

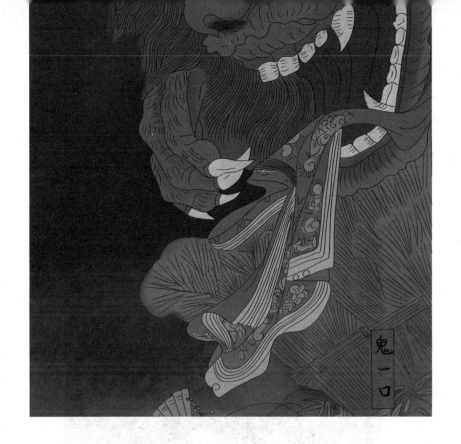

鬼 一 口

　　传说鬼一口的头就像鲛鳒鱼一样，前面会挂着一个将被吞噬的美女作诱饵，引人前来搭救，然后再将那人一口吞掉，因此而得名。

　　《伊势物语》的第六芥河中讲述了这样一个故事，平安朝有一平民男子与一名贵族女子相恋多年，但是由于身份差距悬殊，女子家中不肯答应他的求婚。于是在一个雷雨交加的夜晚，他强行将这名女子带走了。逃到芥河边时夜已经深了，他找了一个无人的仓库让女子休息，自己在门口守着。天亮时男子朝仓库里面一看，女子不见了踪影。男人吓坏了，心想，她一定是被鬼一口吞吃了。

　　不过据说这个故事中女子的原型是藤原高子，藤原高子在幼年时就被内定为清和天皇的皇后。但高子遇到了相貌英俊，才华出众的歌仙在原业平，二人彼此倾慕，决定私奔。结果被高子的哥哥藤原基经和藤原国经带人连夜抓了回来。为了掩盖这段丑闻，藤原家编造了这个高子被鬼吞吃的故事。

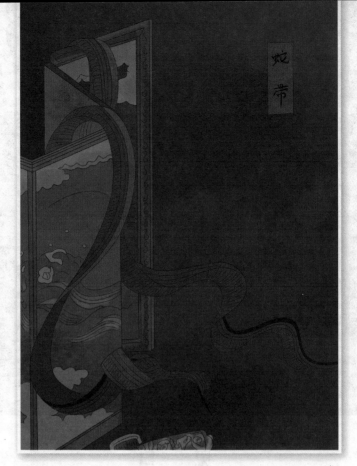

蛇　带

　　中国西晋古籍《博物志》中记载，枕着腰带睡觉就会梦见蛇。在日本的爱媛县等地也有相似的民间传说。而且，传说嫉妒心太强的女人会变成蛇妖，心怀妒忌的女人将腰带在腰间绕三圈就会变作可盘七圈的大蛇。

　　在日语中，蛇身的发音与邪心完全相同，当妒忌等邪念依附在贴近人身的衣带上时，就生出了妖怪蛇带。在很多的文献中也都记载了嫉妒的女子变成蛇妖，绞杀男子的故事。不过蛇带行动的时候，衣带主人一般处于沉睡状态，是没办法控制它的，因为它已经变成了妖怪，按照自己的意志行动。

　　江户时代的怪谈集《诸国百物语》记载，土佐国（现高知县）有一个嫉妒心深重的妻子想要杀死丈夫的时候，突然从旁边的大树上垂下一条大蛇，穷追着男子不舍，最后男子吓得投海身亡。据说就是这名妻子的灵魂出窍，附着在衣带上变成了大蛇。

小袖之手

　　小袖是一种窄袖和服，上层社会的女子一般穿在里面，外面套上宽袖的华丽和服，而一般庶民之家的女性则只穿小袖和服。小袖之手就是从这样一件和服中产生的妖怪。如果不小心穿了附有小袖之手的旧和服，就会带来疾病等灾祸。

　　鸟山石燕所绘《今昔百鬼拾遗》中题诗道：昨日施僧裙带上，断肠犹系琵琶弦。仿佛在诉说着衣服主人对尘世的眷恋，剪不断的红尘。

　　关于小袖之手，有一个流传很广的故事。传说在庆长年间(1596—1615年)，京都有一个叫松屋七左卫门的人，有一天，他从旧衣铺给女儿买了一件旧和服。但是奇怪的是，自从女儿穿上这件旧衣服之后，就开始生病，医生也找不到原因。这天，七左卫门从外面回来，一进家门，突然发现一个脸色发青的女人站在家里，而女人身上的和服跟自己给女儿买的那件一摸一样。他大吃一惊，还没等开口，那个女人忽然消失了。

　　七左卫门打开衣橱一看，发现那件旧和服还整整齐齐地放在那里。他心里很害怕，想赶紧把这件诡异的衣服处理掉。他刚把和服拿出来放在一边，忽然一双女人的手从和服的袖口里伸了出来。七左卫门赶紧拿着和服来到了菩提寺，请和尚为这件和服的旧主人超度祈福，那之后，他女儿的病很快痊愈了。

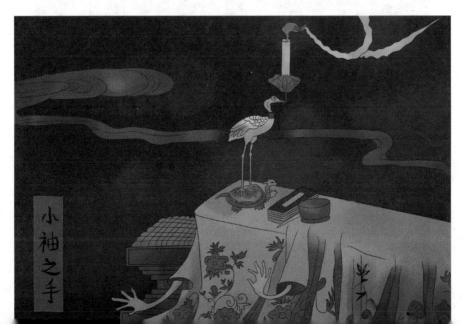

机　寻

　　机寻，是织布女子的怨念附在所织布匹上变化出来的蛇形妖怪。

　　传说有位女子的丈夫离家后就不知去向，这名女子非常怨恨丈夫的无情。她每天都在想怎么把丈夫找回来，连织布的时候也是带着怨气，后来织布机坏了也懒得修理。这份怨恨依附在未完成的布匹上，化作蛇形妖怪出去寻找她丈夫的踪迹。

　　鸟山石燕在《今昔百鬼拾遗》中提诗道："自君之出矣，不复理残机。"可谓深刻地表达了女子的那份怨念。

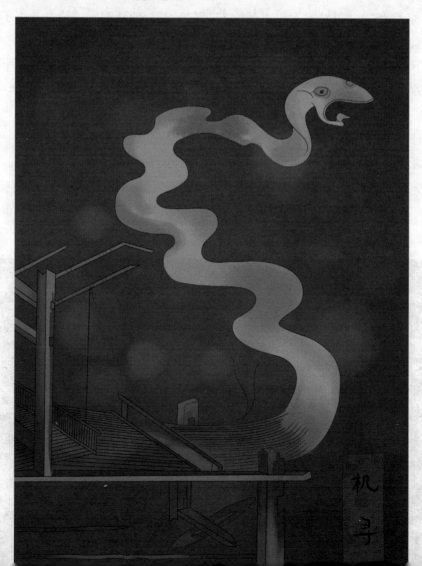

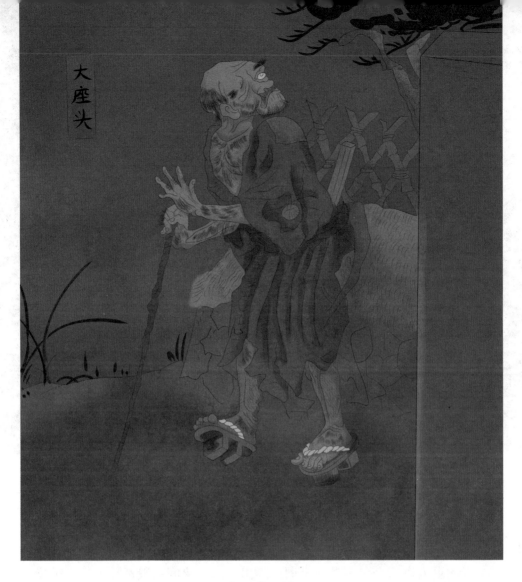

大座头

　　关于大座头的记载甚少，只知他是一个盲眼的老人，衣衫褴褛，手拄拐杖，脚踩木屐。常于风雨交加的夜晚出现，若问他去往何处，他会回答："前往青楼听三弦。"

　　大座头模样虽丑陋吓人，但并不会伤害人。因其言谈颇有儒雅之风，大约生前也是风流才子，常流连于花街柳巷，吟风弄月。因意外失明去世后，对风月场的眷恋使他变成了大座头这个妖怪。

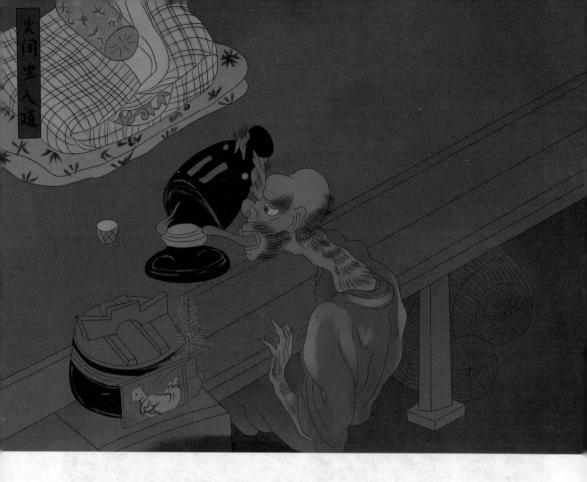

火间虫入道

　　火间虫入道这个名字是几个词拼凑出来的，火间一般指灶台，入道指和尚或光头。火间虫入道就是出没在厨房里的光头和尚形象的妖怪，据说是懒惰的人死后变成的一种妖怪。

　　日本人认为一个人生前若没有辛勤工作，懒惰度日的话，不仅生前要受穷，死后还会变成虫子，晚上会跑到在灯下辛苦学习工作的人家里，突然吹熄灯火，或者抢走人的笔，使人无法正常做事。还会偷吃灯油，给人造成诸多困扰。

　　由于厨房间最常见的虫子就是蟑螂，因此日本的妖怪研究家多田克己认为，火间虫入道可能是蟑螂所变的妖怪。

杀生石

　　传说杀生石是鸟羽天皇的宠妃玉藻前死后所化，玉藻前的真身是九尾妖狐，被安倍泰成识破后逃到那须野，最后被三浦介率领的数万军队以及阴阳师围困杀死。但是其野心和执念化作杀生石，仍在等待着报复时机的到来。杀生石有剧毒，不论是昆虫还是飞鸟，一旦接触到这种石头便很快就会死亡。

　　后来到了深草天皇年间，玄翁和尚用杖将石头打碎，终于彻底消灭了九尾妖狐。杀生石也飞散至日本各处，也不具备了杀生的毒性，还有一些寺庙把它搬去当作神物安放。

　　杀生石现位于日本栃木县那须镇，据科学家解释，这种能杀死生物的杀生石之所以有剧毒，是因为它们多分布在火山口附近，由于吸收了大量火山喷出的亚硫酸和硫化氢等有毒气体，从而有了毒性。

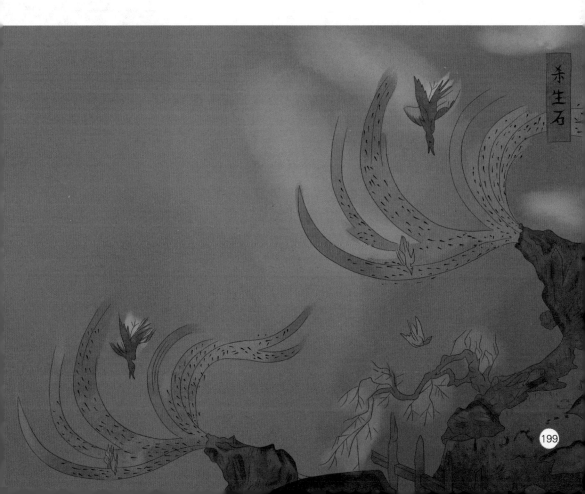

茂林寺釜

茂林寺釜是一只狸猫所变的茶锅。古时候日本人饮茶要把茶饼砸碎放入茶釜中煎煮，釜是当时的一种重要茶具，据说是从唐朝传过去的饮茶方式。

传说在应永年间，在上州（现在的群马县）茂林寺里有一位名叫守鹤的优秀僧人。他有一个神奇的茶锅，用这个茶锅煮茶可以取之不尽用之不竭，当僧人们聚会时这口茶锅还会自动为众人上茶。

有一天守鹤正在午睡，刚好被另外一个僧人路过他的房间，结果看到守鹤的身后竟然长着狸猫的尾巴。原来守鹤的真面目是一只千年狸妖，它曾经在印度听过释迦牟尼讲说佛法，后来又去过中国，然后东渡到了日本。这个神奇的茶锅就是它用妖术变化出来的。被识破真面目后，守鹤决定离开寺院。临走时，守鹤用幻术让众人见识了源平合战的屋岛之战，以及释迦牟尼圆寂时的景象。

后来有人在茂林寺山门正道上建造了许多狸猫像，以纪念守鹤。并以守鹤为原型，创作了著名的神话《分福茶釜》。

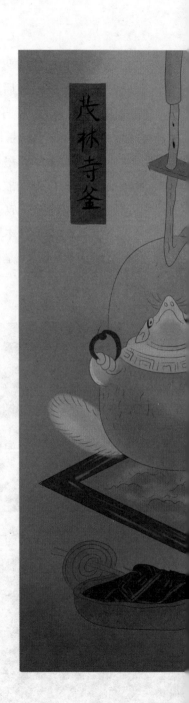

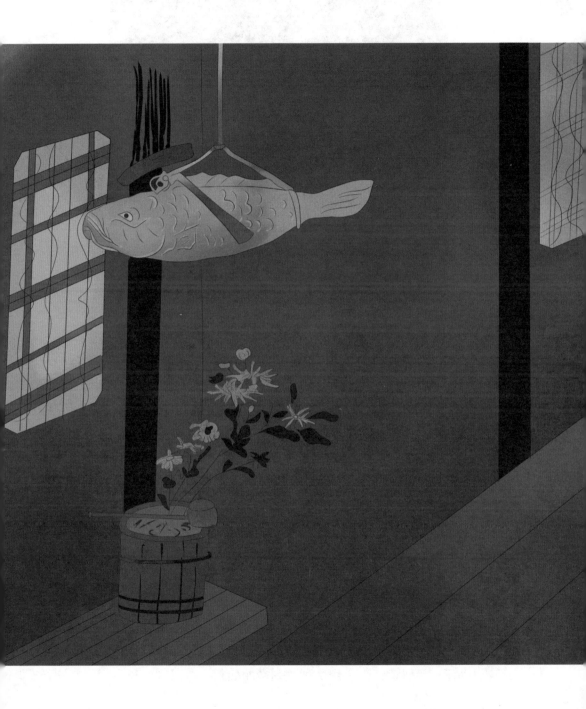

风　狸

　　风狸是从中国传入日本的一种异兽，别名风生兽。外形似貂，浑身青色。风狸之所以得名，第一是因为它可以乘风飞行，第二很难杀死，必须用重锤等捶打它的头部数千下才能将其打死。而且就算杀死了风狸，只要有风吹入其口中，它就会立即复活。不过只要把长在山石上的菖莆塞入风狸的鼻子就可以将它彻底杀死。

　　另据唐代段成式所著《酉阳杂俎》记载，风狸能够识别一种隐身草，只有风狸能够发现它，所以又名风狸杖，用这种草朝鸟兽一指，它们就会立刻倒地而死。

　　据说风狸的身体部位很多都可以入药，将风狸脑浸入酒中后服用，可以治疗各种感冒以及感冒所引起的疾病，将风狸脑与菊花混合服用，可以延年益寿，据说吃十斤可以活到500岁。宋范成大的《桂海虞衡志·志兽·风狸》记载："风狸，状似黄猿，食蜘蛛。昼则拳曲如猬。遇风则飞行空中。其溺及乳汁，主治大风疾，奇效。"

罗城门鬼

罗城门鬼也叫罗生门鬼，原名茨木童子，是鬼吞童子的手下，是一个非常厉害的妖怪。茨木童子是大阪府的吉祥物，市内随处可见其雕像。

罗城门是日本古代平安城（现在的京都）最南端的一座城门，当时的人们都认为罗城门是连接阴阳两界的通道，在某些特定的时间会打开通往地狱之门，因此也被称作罗生门，而茨木童子就是罗城门的"门神"。

某天傍晚，源赖光手下的四天王之一渡边纲路过罗城门时，忽见一位年轻美貌的女子站在那里。渡边纲上前询问，才知道那女子迷路了。渡边纲见天色将晚，便决定护送女子回家。哪知女子趁渡边纲不留神，一把抓住他的发髻，意欲害他性命。原来她正是茨木童子所化，此次意在杀害渡边纲。渡边纲眼疾手快，一把抓住他的手臂，抽取腰间斩妖除魔的宝刀"髭切"，把茨木童子的一只手臂砍下来了，从此髭切也被称之为"鬼切"。

渡边纲将茨木童子的断臂呈给源赖光看，赖光请阴阳师安倍晴明进行占卜，结论是渡边纲必须进行七日斋戒，否则那鬼会来取走它的手臂。然而到了第六天，渡边纲的养母真柴突然来访，渡边纲便忘记禁忌，宴请养母。谈话间，养母说要看一下鬼手臂，渡边纲便拿给养母看，不料养母说了句："这是我的手臂。"随后，带着手臂化作一阵风就不见了。

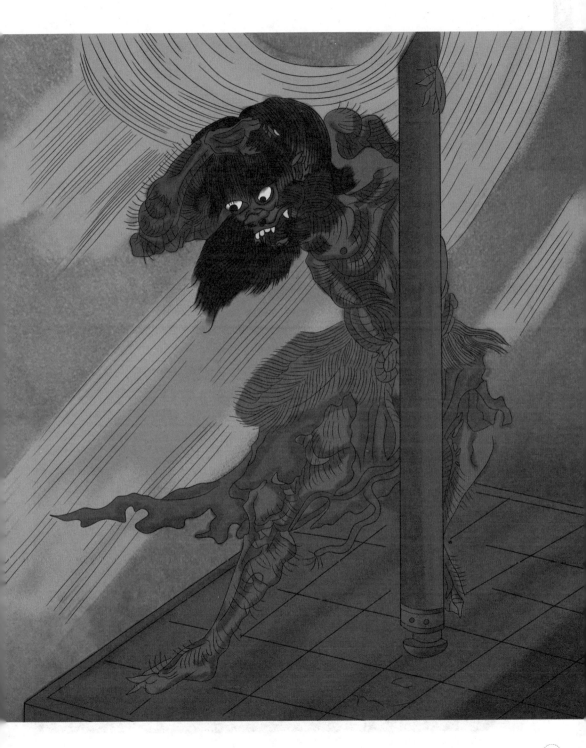

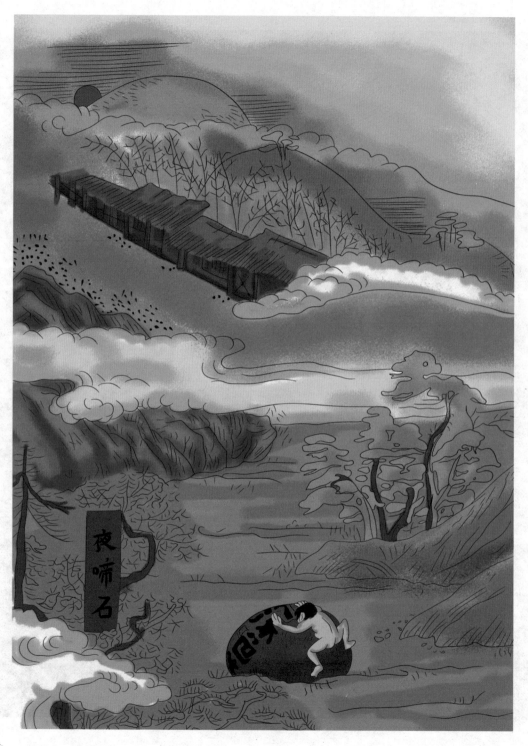

夜啼石

夜啼石是一种一到晚上就会发出呜呜哭声的石头，据说是有人刚好惨死在这石头旁边，其怨念附在了石头上所形成的。在日本很多地方都可以看到供奉夜啼石的场所，比如市川市里见公园里的就有一块。

永禄 7 年（1564 年）的国府台大战中，北条氏和里见氏发生了激烈的冲突，造成了大量的伤亡。在这场战斗中阵亡的将军里见弘次有一个年仅 12 岁女儿，听到父亲战死的消息后迅速赶往战场，想要寻找父亲的尸首。然而对于一个小女孩来说，遍地死尸的惨景实在是太过于恐怖了。女孩被吓坏了，靠在一块大石头上哀恸不已，最后悲痛而死。

那以后，一到夜里，就会从这块石头中传来少女的哭声。有过了几年，有一位武士听说了这个故事，于是前来祭奠少女，祈祷她能够成佛，于是哭声终于停止了。现在这块夜啼石被安置在"里见将军纪念碑"的旁边。

此外还有小夜中山的夜啼石，传说是一个被害的女子所化，后来女子的儿子长大后为母报仇，这块石头才停止了哭泣。

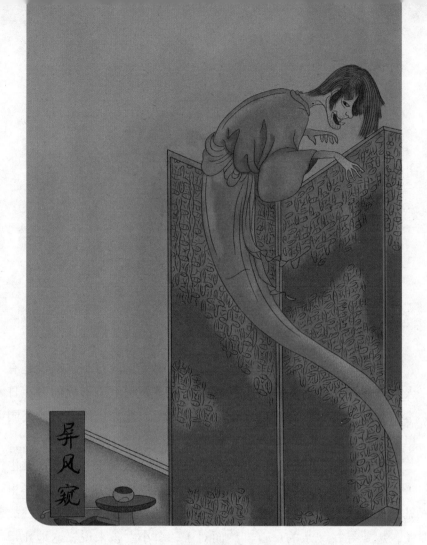

屏风窥

　　屏风窥是依附在屏风之上，专门窥视人类的妖怪。

　　据说曾有一对情人在这屏风之后浓情蜜意，山盟海誓，但是后来男子变了心。被抛弃的女子终日以泪洗面，痛骂男子的薄情，她的怨念渐渐地渗入了屏风之中，化作了屏风窥这一妖怪。

　　《东北怪谈之旅》中记载，仙北郡角馆的武士西田清左卫门成亲当夜，突然看到有个纤细的长发女子立于屏风阴影处偷看，清左卫门问她是谁，女子答曰："屏风窥。"清左卫门觉得这个屏风乃不祥之物，于是将其收进仓库不再使用，屏风窥也就再没有出现过。

芭蕉精

芭蕉精起源于中国，后传到日本，在《湖海新闻夷坚续志》等著作中均有记载。

据说芭蕉树长久吸取日月精华之后，便能幻化成人形，一到夜晚就会化作俊男美女来引诱过往之人，与之寻欢作乐，趁机吸干活人的阳气，来帮助自己的修炼。被他们缠上的人，不但变得面色苍白，而且食欲不振，人也渐渐消瘦，慢慢走向死亡。在琉球的传说中，芭蕉精多以男人的形象出现，夜晚有女子进入巴蕉林，就会被芭蕉精迷惑并产下鬼胎。

明代陆灿所著短篇小说集《庚巳编》中记载了这样一个故事，有一书生名冯汉，酷爱种植花木。一个夏夜，冯汉沐浴罢正欲入榻安睡，忽见一绿衣翠裳的女子倚窗而立。冯汉惊问何人，话音未落，女子已飘然入室，肌质鲜妍，举止轻逸，真乃绝色佳人。冯汉惊疑，起身欲将女子拉出门外，拉扯间扯断一裙角，女子遂不见了踪影，次日一看，原是蕉叶一角。原来冯汉曾移一芭蕉于庭院中，查看手中残叶，正与芭蕉树上一处断叶吻合。冯汉命人伐之，断根处有血流出。后来冯汉去请教隔壁寺院的僧人，僧人说，这芭蕉精已害死过数人。

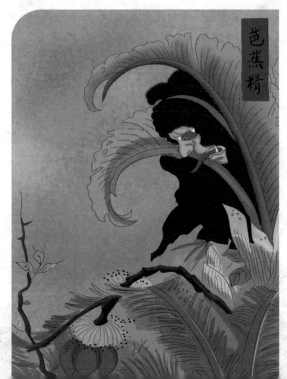

砚之魂

砚之魂，又名砚之精，据说平氏被源氏打败之后，平氏一族的怨灵依附于赤间关所产的砚台上所化的妖怪。

赤间关（山口县下关市）盛产端砚，很受书画爱好者的欢迎。平清盛也是砚台的爱好者，相传平清盛曾给宋朝黄帝进贡黄金，皇帝赐给平清盛一方名砚叫"松阴"，平清盛一只视若珍宝，不离左右。平清盛死后，其子平重衡将"松阴"赠予法然和尚，因此可以说平家与砚台甚有渊源。

赤间关是源平合战的主战场，这一场战役直接导致了平家的灭亡，据说在坛浦之战中丧生的平家武士的怨灵始终在此地盘桓。如果男子的书案上摆着赤间关所产的石砚，夜间读《平家物语》时，案头砚台里的墨就会像海浪一样波涛汹涌，并出现两队船只和人马，双方在"墨"面上拉弓射箭，展开激战，俨然是源平合战的样子。

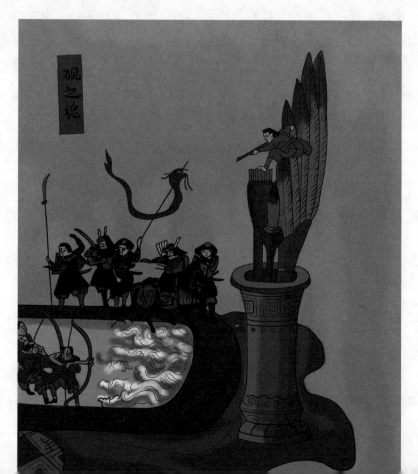

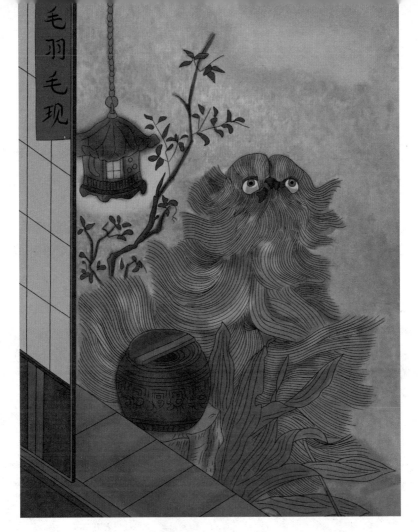

毛羽毛现

　　毛羽毛现，也叫作希有希见，是全身覆盖着黑色长毛，只露着两只圆眼睛的妖怪。据说它比较喜欢出现在潮湿、不干净的人家里，会趁家中无人的时候溜出来喝洗手盆里的水，并且常常将疾病带给这家里人。日本民间认为此妖怪其实是一种瘟神，因此日本人都很注重经常打扫房间，以防招来这种妖怪。

　　毛羽毛现最早起源于中国的古书《列仙传》，据说它原本是秦始皇的大臣，后因秦始皇残暴无道，此人便逃到了深山中，终日以松叶为食，结果身体越来越轻，渐渐地变成了浑身长毛的野人，活了170岁后得道成仙。

目目连

　　据说是围棋棋士下棋时过于专注，这份执着渗入了棋盘，棋盘上就长出了眼睛，最后扩散到了整个家中。棋士去世后房屋荒废，妖怪就寄居在了破旧的纸拉门上。围棋中本就有"目"这一术语，棋盘上的一个格子叫作一目，而纸拉门的结构与棋盘极为相似，因此衍生出了这个妖怪。

　　据说下雨的时候还会出现在地板、房顶等处。目目连不会伤害善良的人，但是如果做过亏心事的人盯着它看的话，就会被目目连夺去双眼并成为其中的一部分。

　　只要把纸拉门上的破洞修复好，它就不会再出现了。

目　竞

目竞是很多骷髅头聚集在一起，朝向一个方向瞪着空洞的大眼睛的妖怪。竞就是竞争，目竞，即瞪眼比赛，先躲开视线者负。据说，遇到这个妖怪千万不要惊慌躲避，否则会失明。只要大胆地和它对视，骷髅就会消失。

《平家物语》中记载了一个关于目竞的故事，一日清晨，平清盛走出房间来到院子里，不由得大吃一惊，只见院子里布满了骷髅，并且不停地滚动着。平清盛疾呼下人来帮忙，但是没有人听到。此时无数的骷髅渐渐地聚成一堆，变成一个高十四五丈的骷髅山，所有的眼睛都一眨不眨地瞪着他。平清盛无奈，只好镇定精神与之对峙，在他凛然正义的目光之下，骷髅渐渐不敌，最后轰然倒塌，随之消失了。

白　泽

　　白泽是中国古代神话中的瑞兽，具有崇高的地位，能说人言，通万物之情，更是能令人逢凶化吉的吉祥之兽，是祥瑞的象征。古人认为，只有圣人治理天下的时候，白泽才会出现，与凤凰、麒麟同为统治者德行高尚的象征。传说白泽知晓天下所有妖魔鬼怪之事，以及制服方法，因此白泽也被奉为驱鬼避邪的神兽。

　　关于白泽的形象有很多种传说，《元史》记载：白泽兽虎首朱发而有角，龙身。《明集礼》记载：白泽为龙首绿发戴角，四足为飞走状。日本人认为白泽面孔为蓄须老者，下半身是牛身，头上两只角，身上四只角，脸上三眼，身上六只眼。

　　传说黄帝巡狩，在东海之滨遇到了白泽神兽。此兽能言，通晓世间万物，于是黄帝向它询问了许多关于鬼怪的事，并命人记录下来，取名为《白泽精怪图》，里面包含着一万一千五百二十种鬼神以及鬼怪的制服方法。后来白泽图被奉为驱魔神书，葛洪随著《抱朴子》中就有"家有白泽图，妖怪自消除"的记载。

　　在日本，白泽也被认为具有辟邪开运的作用，因此出门旅行都会随身携带白泽图，或者将其置于枕边。据说，安政时期江户流行霍乱，市场上还出现了瓦制的白泽图。

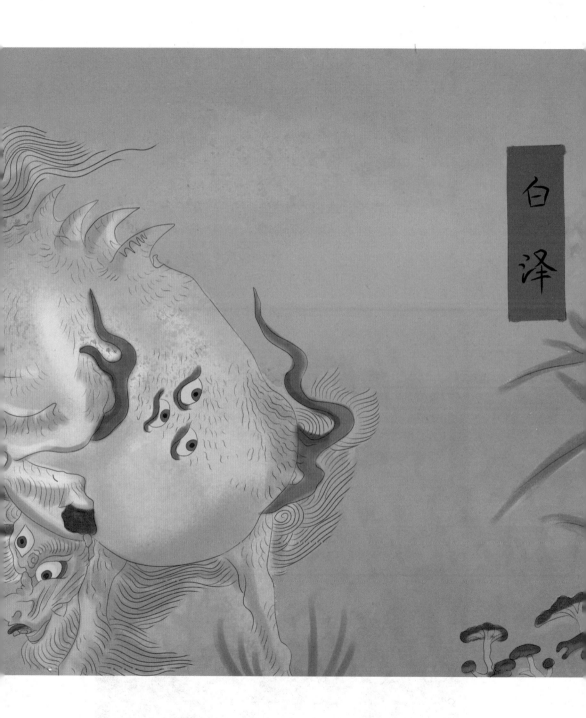

白泽

狂　骨

狂骨就是井中白骨，据说因为含冤而死，因此是怀有极大怨念的妖怪。在日本，井被认为是连通阴阳两界的通道，因此死于井中的人很容易在此迷失，化为妖怪。

狂骨通常在深夜时出现，会劝路人喝水，如果按它所说喝了水的话，他就会消失；如果拒绝喝水，他就会开始跳舞，看到舞蹈的人就会立刻发狂投井而死。

不过也有无害的狂骨，传说在福岛县有一个女子死后变成了一具骷髅，经常在夜间出来散步。但是如果有高僧路过的话，它就会化作一堆白骨，高僧远去后，又会变成人形骷髅。这个狂骨喜欢吃动物或者鱼的骨头，但是会在盂兰盆节之夜禁食，而且也没有害人的传说。

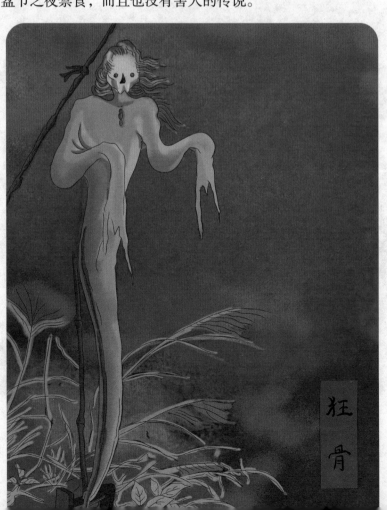

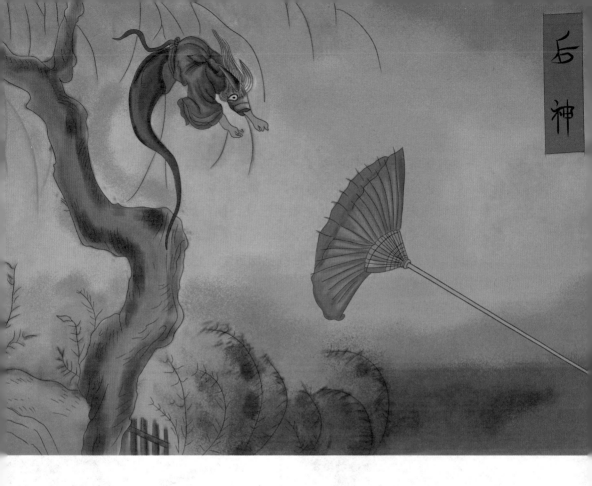

后　神

　　后神也写作后发，当人准备做某些决断时后出现在人背后，拉扯人的头发，让人产生恐惧，使人不敢轻易下决定的一个妖怪。后神特别喜欢跟在胆小鬼或优柔寡断者身边。

　　关于后神的传说很多，比如深夜独自走路时，忽然感觉有人在后面扯自己的头发，或者绊了一下时感觉有一只手在摸自己的后颈，撑伞时手中的伞忽然被吹走了等，据说这些都是后神的恶作剧。

　　日语中有一句成语，叫作“恋恋不舍”，有留恋，犹豫不决等意思，直译就是有人扯脑后的头发，据说就是从这个妖怪演变而来的。

否　哉

　　否哉，背影看是一位妙龄女子，但映在水中的却是一张布满皱纹，丑陋异常的老妇。否哉也是个无害的妖怪，主要是喜欢恶作剧吓唬人。

　　据山田野理夫的《东北怪谈之旅》记载，仙台的城下町曾出现过这个妖怪，背后看是个美丽女子，转过头来时却是个满脸皱纹的老人。

　　汉朝时，汉武帝有一次看到一种红色的虫子，色如猪肝，长着人的五官，放入酒中很快就消失得无影无踪，东方朔认为是此虫是怨气所化，为其取名怪哉。很多学者认为，日本的妖怪"否哉"也是仿照"怪哉"命名的。

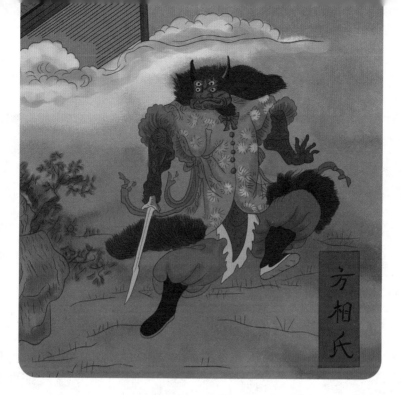

方 相 氏

方相氏是长着四只眼睛的妖怪。

方相氏原本是驱魔除妖的巫师，日本平安时代，朝廷每年除夕夜都会举行驱鬼仪式，这一天天皇会亲临紫宸殿，公卿们和侍从们都手持弓箭侍立，由身材魁梧的大舍人扮演方相氏，头戴黄金四眼面具，身穿玄衣朱裳，外披熊皮，左手执矛，右手拿盾，带领二十位童子在宫廷内穿梭，同时高喊"驱鬼"。每喊一次就敲击手上的矛和盾，以惊吓鬼怪，随后公卿们站在清凉殿的台阶上射箭驱鬼。

在中国的远古时代，人类对于自身的疾病、瘟疫和死亡等充满着迷惑和畏惧，以为是某种厉鬼作祟。每次发生此类事，都要举行驱鬼仪式，叫"傩祭"，方相氏就是"傩祭"的司仪官。由于方相氏的形象太可怕了（令人想起"鬼"的象形字），后人把戴着面具的方相氏形象直接认为是方相氏本人的形象。

方相氏驱鬼这一活动是从中国传入日本的，叫作追傩式，由神道教神社负责。相传方相氏最早出现于黄帝时代，它是面具的始祖，在中国傩文化史里有着突出的地位。

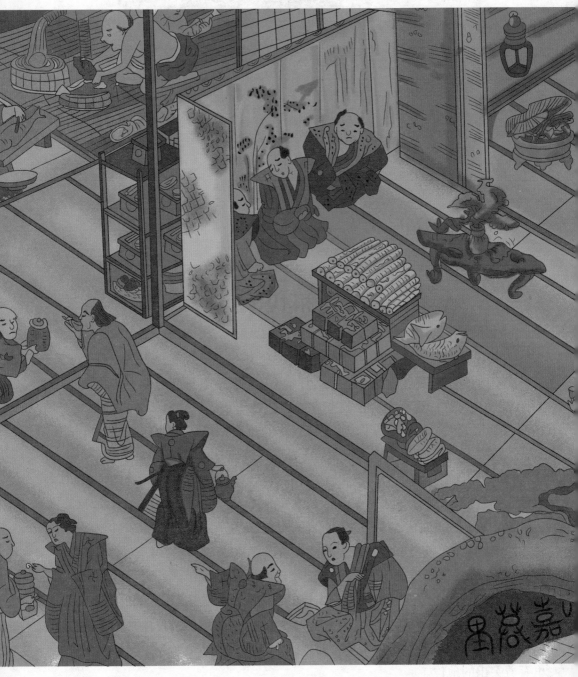

隐　里

隐里，即日本民间传说中的仙境，与中国的"桃源乡"类似。一般都隐藏于深山、洞穴等不易被发现的地方。生活在那里的人与世无争，无忧无虑。

日本各地都有遇见隐里的传说，有人说在山上听到了捣米和织机的声音、洗碗筷的声音，结果循声发现了隐藏的村落。据说有些是战败的武士及其后裔所隐居的村庄，遍布于日本各地的深山峡谷之中，平家村就是一个典型的例子。

据说宫崎县有一个隐里，是一座位于雾岛山中的豪华宅院，里面住着一位与世隔绝的美丽女子，终日弹奏演唱。一些曾有幸见过这个隐里的人试图再次前往时，却怎么也找不到了。

在日本东北地区有这样一个传说，一日，有一个穷苦的农民正在田间耕作，忽然发现树下站着一位艳丽的女子在向自己招手，女子说："你我有夫妻之缘，随我去吧。"农民本有妻子儿女，但他没能抵挡住诱惑，便跟着女子到了她的家中。那里风光秀丽，生活安逸舒适。农民在此住了两三个月，心里开始惦记家中的妻儿。他对女子说想回家去，女子说家中一切安好，妻儿已经过上了富足的生活，但农民还是执意要回。女子说："你若发誓不将这里的事告诉他人，便允许你回去。"农民答应了。回到家后，他发现时间竟已过去三年，家人以为他已经死了，不过现在家人真的过上了富足的生活。妻子问他这么多年都去了哪里，农民最终没有忍住，说出了实情。然而，不久他家就接连出事，很快又陷入了贫困之中。

泷灵王

　　泷灵王是居住于瀑布之中的不动明王，掌管着所有瀑布，能降伏周围的一切妖魔鬼怪。

　　滋贺县天台宗寺院葛川息障明王院有这样一个传说，据说开创祖师相应和尚偶然路过安昙川的清泷瀑布，心有所感，便停留在此修行。一日，忽然出现了一位老翁，问他为何在此，相应答道："我一直想一睹不动明王的真容，觉得此地甚有灵气，因而在此修行。"

　　老翁说："我乃信兴渊大明神，以后你就做这座山的领主吧。"说罢便消失了。经过多日的修行，终于有一日，相应在瀑布中看到了全身包裹着火焰的不动明王。他赶紧恭敬跪拜，火焰消失了，瀑布中出现了一棵树。相应取了一截树干，雕刻成了不动明王神像，并开创了葛川息障明王院。

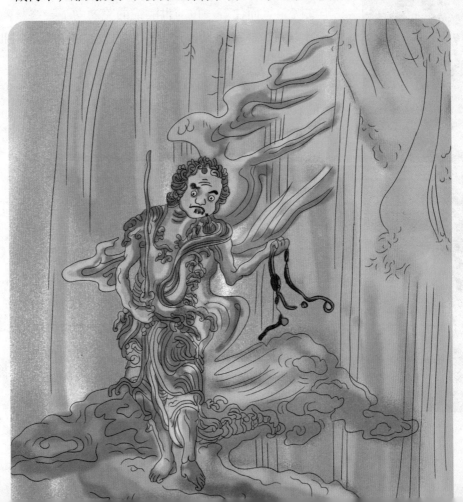

宝　船

　　宝船其实不是妖怪，是一种福神。日本人将宝船和七福神联系在一起，认为宝船是七福神聚集的地方，七福神安逸地睡在华贵的宝船上，象征着平安富足。

　　每年年末的时候，日本的街头都可以看到一种叫作"宝船绘"的年画，上面画着一条华丽的宝船，上面坐着七福神，床舱里装满了米粮袋、银箱、砂金袋、鲷鱼、童话里的万宝槌和隐身草等各种宝物。日本人认为正月里枕着"宝船绘"入眠，在年初二"初梦"梦见宝船是大吉大利的事。如果真的做了这种吉梦，就把宝船绘送到神社，用净火焚烧，这样，福气就会来到，而一切恶梦、厄运和灾难都会被送走了。

　　七福神是日本民间的吉祥之神，在日本有着非常重要的地位，一般指大黑天、惠比寿、毗沙门天、辩财天、福禄寿、寿老人、布袋和尚七神。因为日本是个岛国，所以船只在日本有着非常重要的地位，因此把七福神和宝船联系在了一起，并且经常会说"七福神乘着宝船来访"。

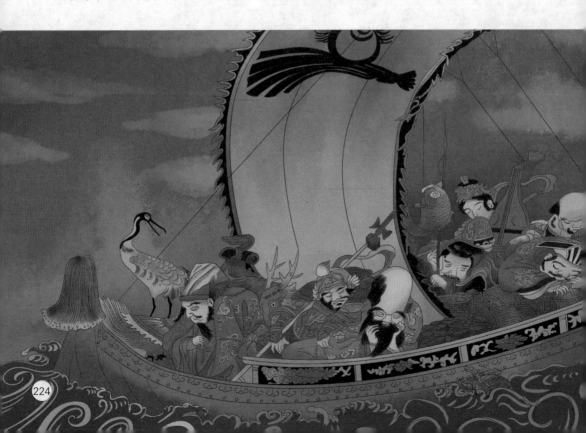

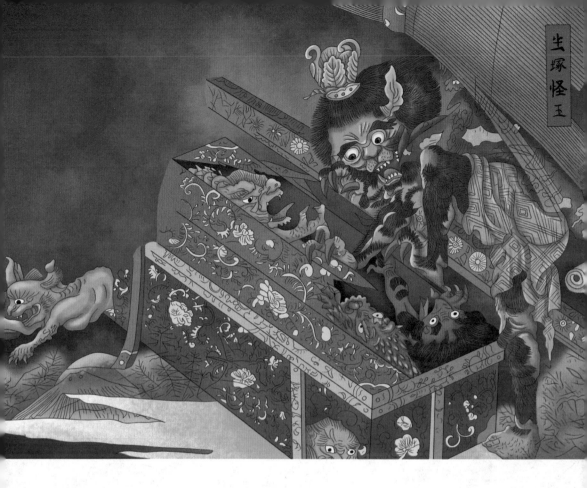

尘塚怪王

　　尘冢怪王，顾名思义，是堆积的尘土幻化的妖怪，经常出现在长久无人居住的老屋中。鸟山石燕认为，万物皆有长，而尘冢怪王即灰尘堆积所生的山姥之长，大概是因为山姥也是满身灰尘的缘故吧。

　　如果家中灰尘过多就会招来尘冢怪王，家中的物品也会遭到它的破坏。由于灰尘无处不在，因此人世也被称为尘世，尘冢怪王被认为是凌驾于世间万物之上的妖怪。为了避免这个妖怪出现在家中，经常打扫灰尘是非常必要的。

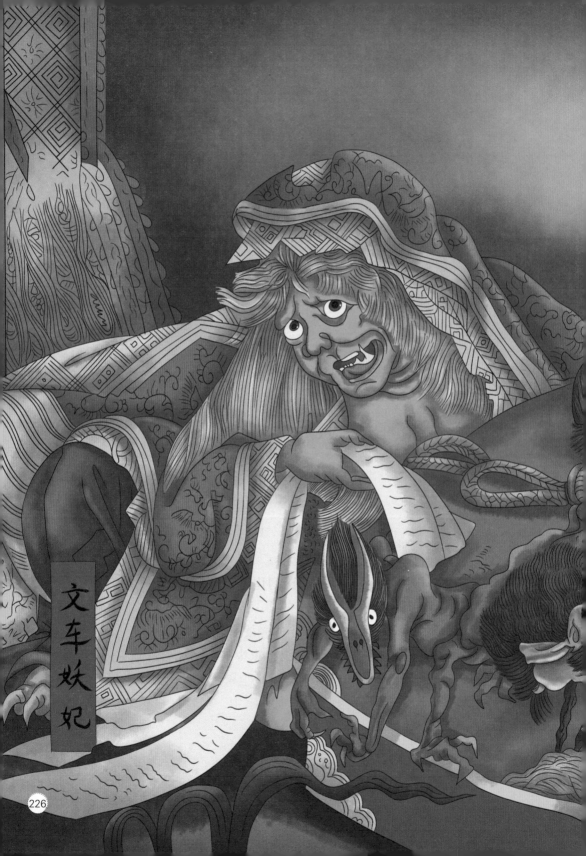

文车妖妃

文车妖妃

文车妖妃是由文车（宫廷中运书的小车）所化的妖怪。

古代日本皇宫中的书库里堆满了书，但是有的书很少有人翻看，渐渐地就积满尘土，被蠹虫啃噬。而运送书籍的小车在这样的环境中吸收了书中的情绪，书籍的怨念，变成了文车妖妃这个妖怪。日本古代的文学书籍很多都是女性作家所著，用以抒发心中哀怨情思，因此文车妖妃的形象是一个丑陋凶恶的妇人。

《徒然草》中记载，世间最不忍直视的，莫过于文车之文、尘冢之尘。这两样东西堆积多了都是会生出妖怪的，前者变成了文车妖妃，后者变成了前文所说的尘塚怪王。二者都是因为不妥善保管物件不勤于打扫而生出的妖怪，尤其文车妖妃寄居于无人打理的书堆中。因此日本人都将它视为督促孩子好好读书的妖怪。

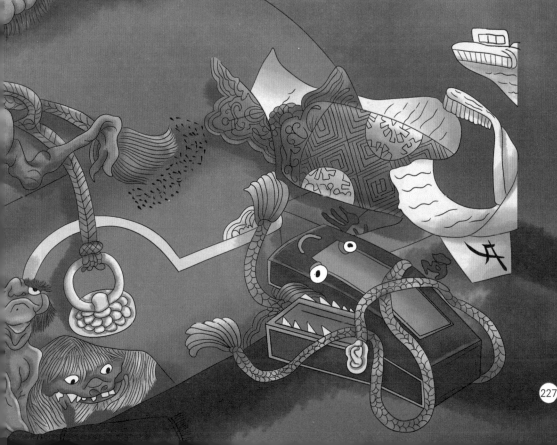

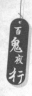

长 冠

　　长冠是从长期使用的官帽中生出来的妖怪。无论在古时候的中国还是日本，冠都是非常重要的身份象征。

　　鸟山石燕在《百器徒然袋》中转载了一个《后汉书》中的故事，西汉末年，王莽想要篡位，其子王宇百般谏阻，希望他不要僭越妄为，却被王莽所杀。官员逢萌见政治黑暗，于是解冠挂在长安东郭城门上，携家眷浮海而去，客居于辽东。

　　石燕认为官员可分为两种人，一种是情愿丢掉乌纱也不愿意折腰事权贵，一种则苟且偷生、阿谀奉承，怎么也不肯丢掉乌纱帽的小人。而长冠就会从这种官场小人的帽子里产生的。

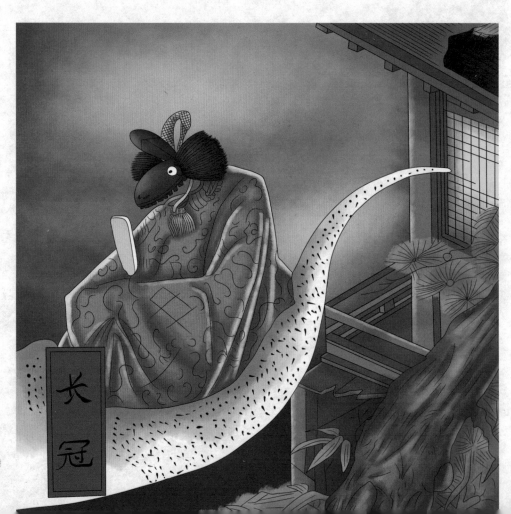

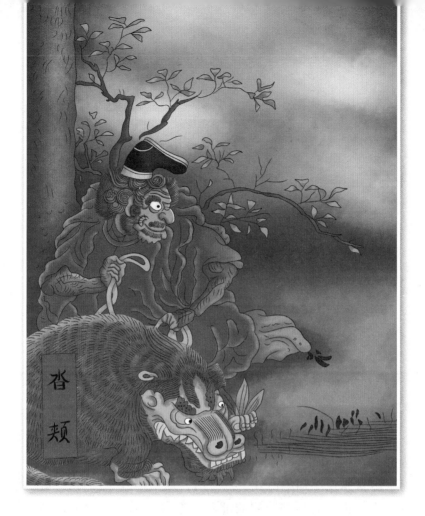

沓　頬

　　沓颊是两个妖怪，沓在日语中是鞋子的意思，这是一个鞋子所化的偷瓜怪；颊和中文的意思相同，指脸面，代表在李子树下偷李子的冠妖。

　　南宋时期，传说在郑州的瓜田里出现过一对妖怪，每天躲在地里偷瓜吃。一位来自杭州灵隐寺的僧人听说此事后，就在地里贴了一张符，从那以后妖怪再也没有出现在瓜田里。人们看那符时，只见上面写着"李下不整冠"五个字。

　　瓜田不纳履，李下不整冠，出自《君子行》，指经过瓜田，不可弯腰提鞋；经过李子树下时不要抬手整理帽子，以免被人怀疑偷摘瓜果。后来演变为成语"瓜田李下"，比喻容易产生误解的地方。

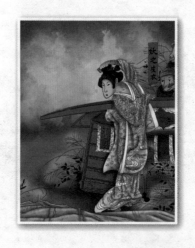

妖之皮衣

　　这是一个三千多年的狐妖，正在修炼成人形的过程中，突然头部变成一个骷髅，身体成为一件狐皮大衣。

　　这只狐狸不知从何处学来一法，建一座九丈高台，周围点七堆实木篝火，月圆之夜对着北斗星祭拜，借星辰之力荡涤妖气，七堆火燃尽之时，若头顶的骷髅没有掉下祭台，那么它就可以变成一个美女。不过，还没等它完成祭拜，就被一位高僧消灭了。这是记载于中国唐代小说家段成式的随笔集《酉阳杂俎》中的一个故事。

　　狐狸本来就是阴阳思想中的"阴"，即象征女性的动物。即使是雄性，也只会修炼成女身，然后诱骗男子吸取其阳气来促进自己的修行。另外，据说为了彻底变成人类，头顶必须有一个无论怎么摇晃也不会掉落的骷髅，否则即使学再多的变化之术都变不成人类。

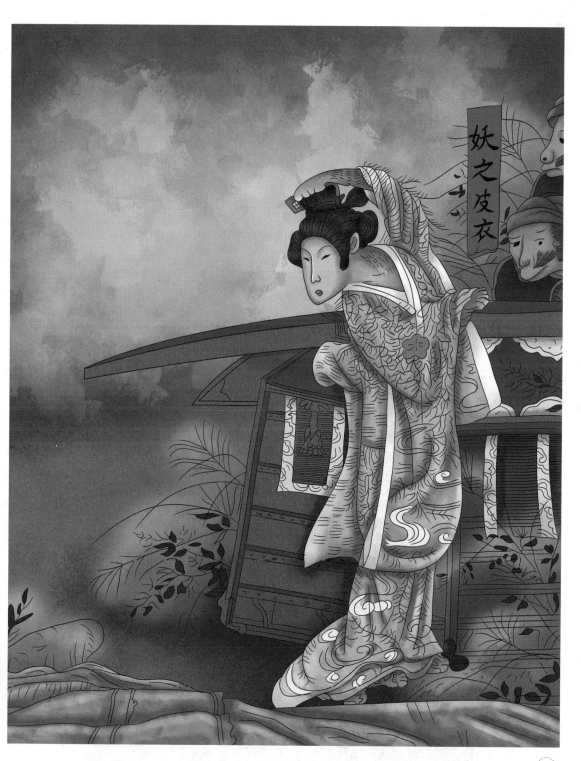

绢　狸

　　日本伊豆群岛中的八丈岛盛产一种上乘丝绢，叫作八丈绢，传说绢狸就是这种丝绢所化的妖怪。

　　绢狸特别喜欢模仿砧捶打丝绢时所发出的声音，如果在无人的场所听见类似拍打衣物的声音，可能就是绢狸在作怪。据说绢狸有时还会变化成砧的样子，只要制布的人将八丈绢缠在它身上，它就会立刻逃跑。

　　绢狸在日语中的发音很有趣，正反发音完全相同，，因此妖怪研究家村上健司认为这个妖怪可能是制绢人在工作的过程中创造出来的一种文字游戏。

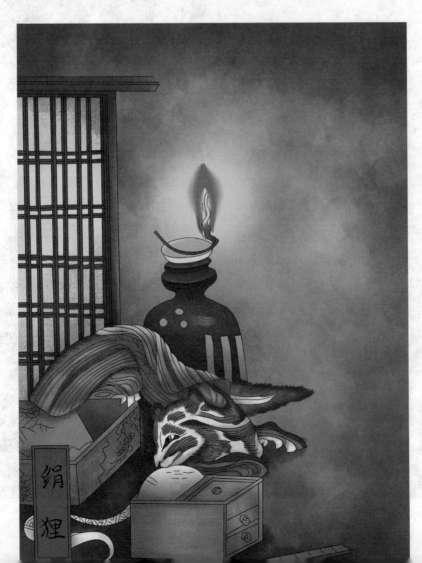

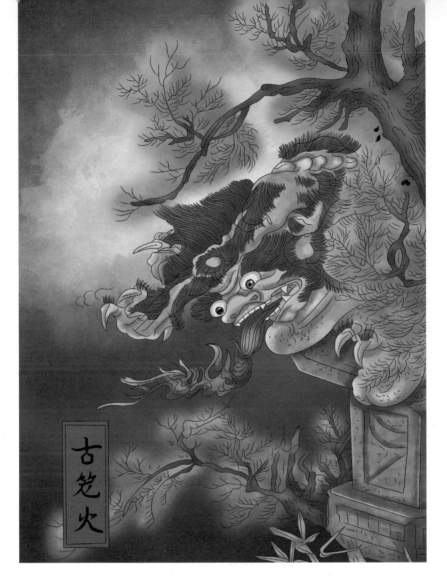

古笼火

　　古笼火是一个会自己点燃的旧灯笼，由于长期闲置不被使用，于是幻化成了妖怪。到了夜里，四下无人时，古笼火就会发出精气，点燃灯笼。

　　小说家山田野理夫在《东北怪谈之旅》中记载了这样一个故事，江户的武士田村诚一郎因公职调动搬道了一所乡下的老房子里。一天晚上田村一家正在吃晚饭，院子里突然灯火通明。田村跑到院子里查看，结果空无一人，只有院中的灯笼不知怎么亮了起来，老仆人告诉他这是古笼火在作怪。

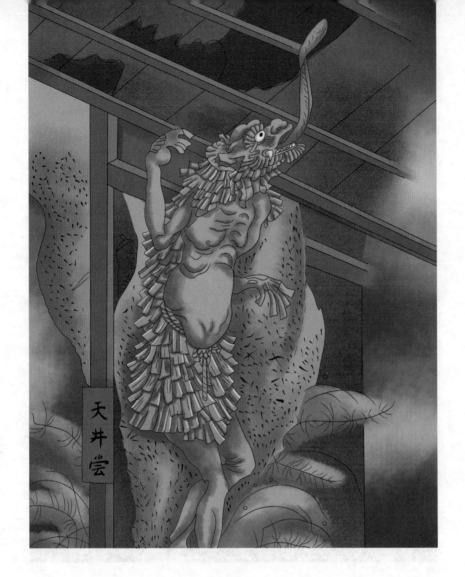

天井尝

 据说天井尝长着瘦长的身体，鸡毛掸子一样的脑袋，食蚁兽般的长舌。一般在夜深人静时出现，伸着长长的舌头，专门舔食天花板上灰尘，它们这么做绝不是为了让天花板变干净，反而会留下各种奇怪的痕迹。

 古时候的日式房屋为了夏天凉爽，房子通常造得很高，在没有电灯的时代里，晚上抬头望去，天花板幽暗模糊，会映衬出各种奇怪的影子，人们一直对天花板心怀敬畏，因此衍生出了很多妖怪。

白容裔

　　白容裔是旧抹布变成的妖怪，在日文中容裔和摇曳发音相同，白容裔即白色的抹布在风中飞舞的样子。

　　用旧了的抹布全身破破烂烂的变成了布条，被挂在屋外的晾衣绳上随风飘摇，还散发着霉味，由于长期无人使用，它心中所积累的怨念日盛，于是变成了状如长蛇的妖怪。一到夜里，旧抹布就会变成白容裔，飞到房间里搞破坏。

　　小说家山田野理夫在其著作《东北怪谈之旅》中讲述了这样一个故事，岩手县有一个藩臣无妻无子，家里的一个女仆提议他收养自己的儿子为养子，结果被藩臣拒绝了。女仆怀恨在心，于是将藩臣杀害了。在她想逃走的时候，家里的旧抹布突然飞到了她的脸上，最后使其窒息而死。

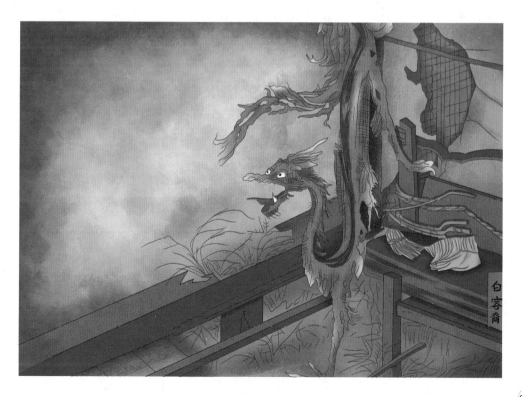

骨　伞

　　骨伞，是破旧雨伞上的油纸脱落只剩下伞骨后幻化成的妖怪，长得有点像鸟，喜欢在下雨时出来跳舞，会突然撑开把伞骨扭曲成鸱吻的样子来吓人，还会把好好的雨伞弄得只剩下伞骨。

　　《百器徒然袋》中这样解说：北海有鱼，头似龙，身若鱼，可呼云唤雨。鸱吻是龙的第九子，常被设计成兽头状的瓦安装在屋脊上，以防火灾。而鸟山石燕则从鸱吻想象出了骨伞。

　　骨伞属于付丧神的一种，付丧神为日本的妖怪传说概念，指器物长期放置不理，吸收天地精华，积聚怨念或感受佛性、灵力而变化成了妖怪。妖怪漫画家水木茂认为旧伞吸收了大量湿气，加之破旧之后长期不用，于是变成了骨伞这个妖怪。

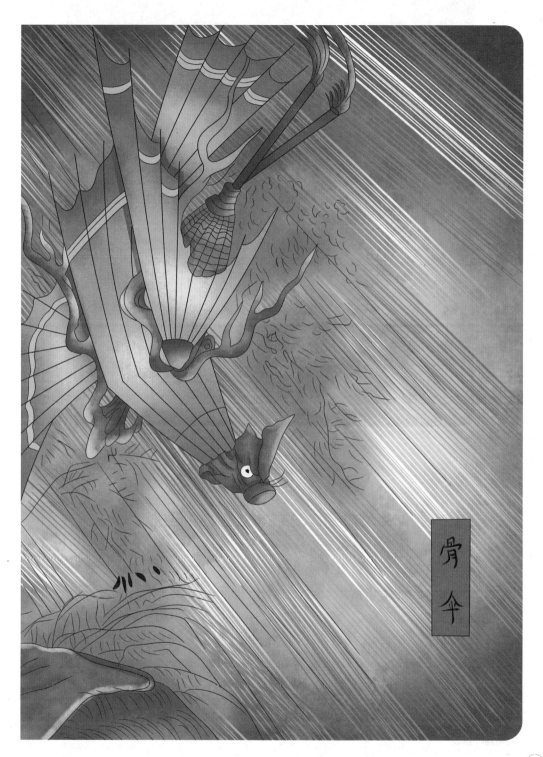

骨傘

钲五郎

钲鼓是一种铜制的打击乐器，钲五郎就是钲鼓所变化的妖怪。

江户时期大阪有一巨富——淀屋的第五代传人辰五郎，据说他的积蓄富可敌国，辰五郎曾斥资百万铸成"黄金鸡"形状的钲鼓，人称"淀屋之宝"，象征着淀屋一门的荣华富贵。然而，辰五郎骄奢淫逸，桀骜不逊，得罪了很多的权贵。

日本宝永二年(1705年)，德川幕府以其身份与所拥有的财富不符为由，将淀屋财产尽数抄没，并将辰五郎流放穷乡僻壤，最终客死他乡。

辰五郎死后其怨灵就附身在了金鸡钲鼓之上，变成了妖怪，人们都叫它钲五郎。若有人骄傲自大不知收敛的话，钲五郎就会不敲自鸣，告诫人们不要像自己一样。

拂子守

　　拂子就是拂尘，拂子守是寺庙内长期使用的拂尘所化的妖怪，一头长发，喜欢坐在蒲团上念佛。

　　曾有僧人问赵州从谂和尚，狗是否有佛性。从谂答曰：有，只是因为恶业才沦为畜生。因此，常年陪伴在高僧身边，听高僧讲经布道的拂尘，吸收了灵气得道成精，变成和尚打坐参禅，也是可能的事。

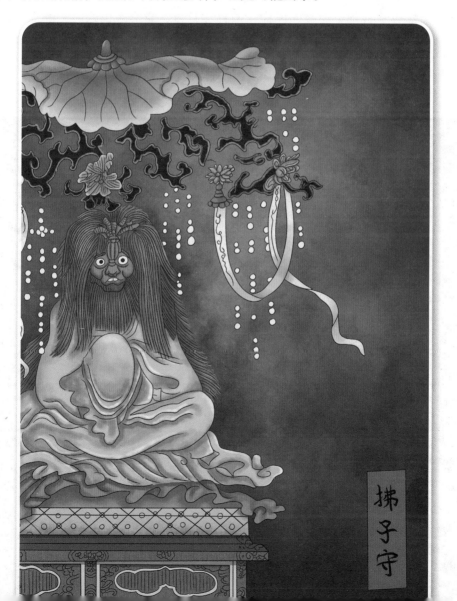

239

荣螺鬼

荣螺鬼是活了三十年以上的蝾螺所变，相貌怪异丑陋，头顶螺壳，但长有双眼和双手。据说淫荡的女人落入大海后也会变成蝾螺，多年以后就会变成蝾螺鬼。

据说鸟山石燕在读了中国古代著作《时训解》后，对其中的"麻雀落海变蛤蜊，田鼠化鹌鹑"很有感触，感叹世事造化的神奇，一旦生灵具备了灵性，无论猫狗、草木，甚至蝾螺，都可能具备变化的能力。

荣螺鬼平常都是海螺的模样，但是在月夜，它会生出四肢，漂浮在海面上跳舞。有时会化作美女，迷惑船上的人，如果被它迷住的话，必将性命不保。即使是现在，日本西部有些地方也认为大荣螺可能是荣螺鬼，因此都会避免捕捞太大的荣螺。

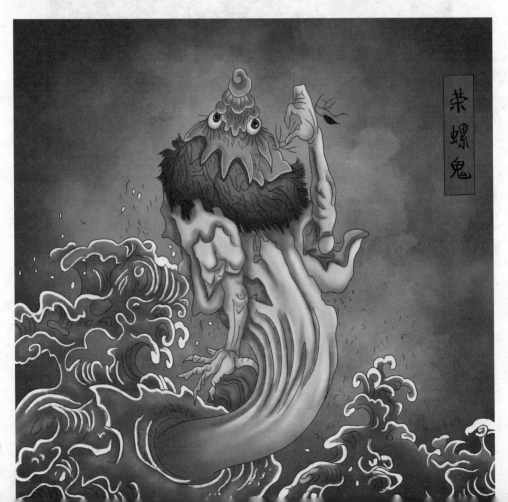

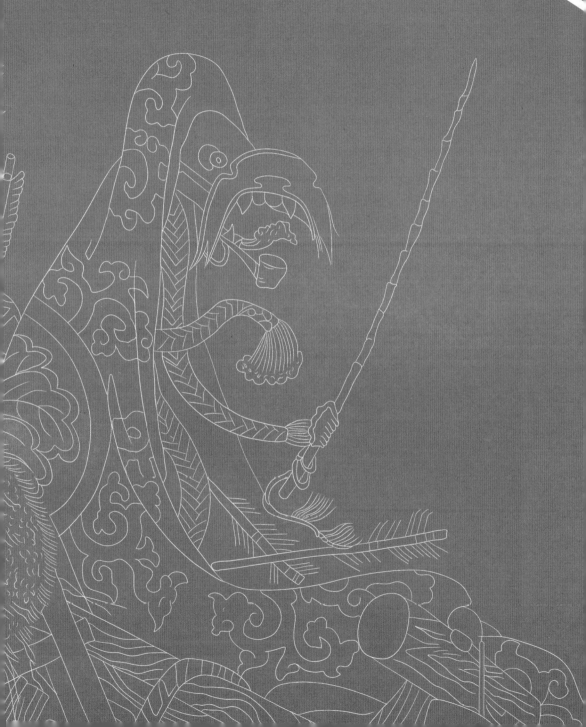

枪毛长·虎隐良·禅釜尚

　　枪毛长是前端带有装饰羽毛的长矛，据说它的主人曾是一位英勇的武士，后来被封存起来。然而它却不甘心被束之高阁，曾经在战场上吸收的杀气使它变成妖怪，浑身长满了枪毛一般的赤红毛发，手里还握着一把奇怪的长枪。

　　虎隐良原本是收纳兵符的虎皮盒，是权力和身份的象征。后来它也没有了用武之地，经历了许多年月之后变成了怒目圆睁，手拿锤子的妖怪。

　　禅釜尚是茶锅所变的妖怪，头部仍是茶锅的样子，头顶壶盖，不过在三个妖怪中，禅釜尚最接近人形。古代釜不仅用来煮茶，还用来占卜，有釜鸣吉凶占卜法，因此釜吸取了灵气变成妖怪也不足为怪。

　　这是三个妖怪，鸟山石燕之所以把它们放在一起，据说可能因为它们都属于付丧神，而且没有变成妖怪之前属于同一个主人。想象一下，曾经征战沙场的勇士年老之后，挂印封枪，每日烹茶静坐，怀念曾经的光辉岁月，这一份执念渗入到用过的器具之中，慢慢地就变成了这几个妖怪。

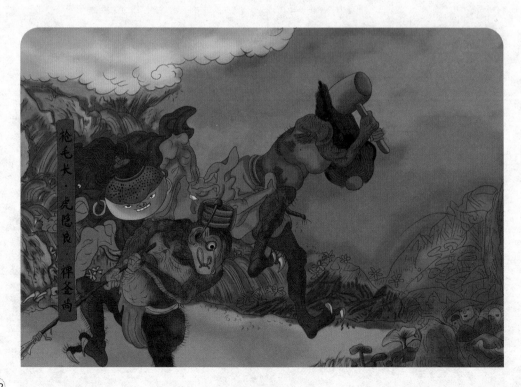

鞍野郎

　　鞍野郎是镰田正清使用过的马鞍变成的妖怪，它手里拿着一根竹竿，摆出一副时刻准备战斗的架势。

　　镰田正清是源义朝的家臣，平治元年，源义朝和藤原信赖发动了"平治之乱"，兵败后逃到了长田忠致门下，但是却被长田忠致灌醉后杀害。镰田正清的怨恨附着在了马鞍上，于是变成了妖怪"鞍野郎"，手持竹竿，时刻伺机为主人报仇。

镫　口

　　镫口是马镫所化的妖怪，它原本是武士战马身上的重要用具，是陪伴主人出生入死的伙伴。然而主人战死之后，曾经使用过的物品都散落野外，经年累月地承受着风吹日晒，被沙土掩埋，但期盼主人归来的忠心却愈加旺盛，最终使它变成了镫口。

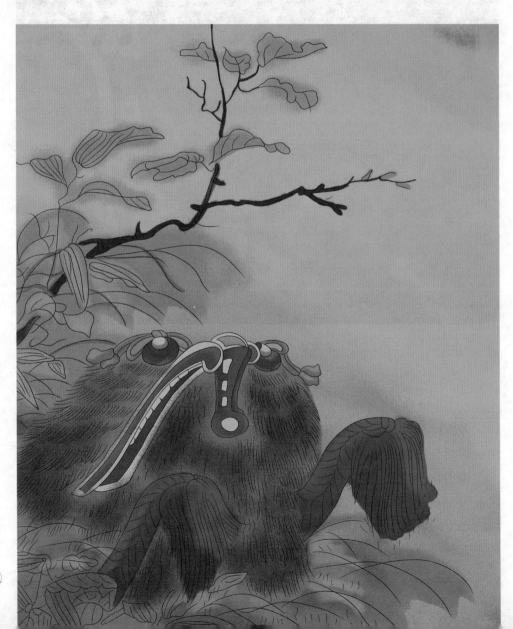

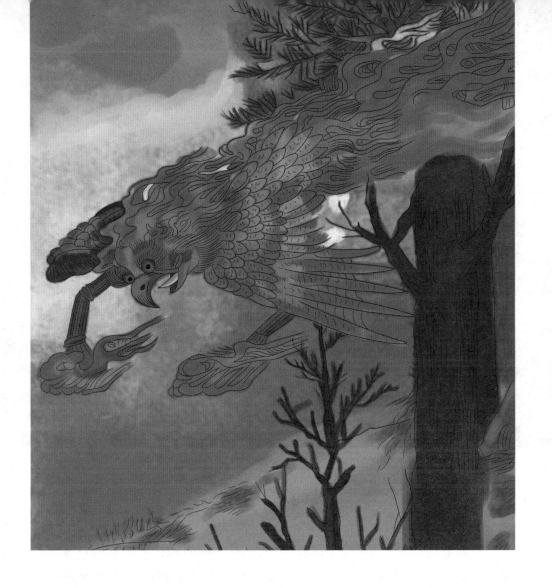

松　明　丸

　　松明丸，是天狗火的一种，因为爪子像两支火把一样，因此被称为松明丸。它伴随着天狗砾一同出现，外观如同全身被火焰包裹的猛禽，有时会在深山老林中盘旋，有时会趁着夜色飘到河边捕鱼。据说松明丸是阻碍佛教修行的邪火，而且会伤害人类，曾有人在夜晚的山路上遇到它，结果被丢进山谷受了重伤。

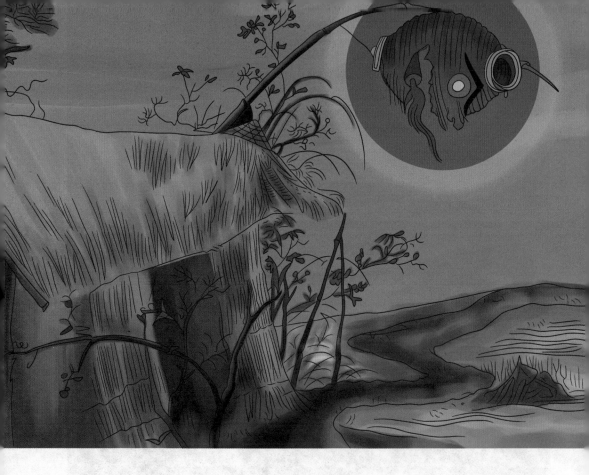

不落不落

不落不落，模样是一盏吊在竹竿上咧着大嘴居高临下俯视的灯笼，实际上是由狐火幻化而成的妖怪。据说，每当有人去世时，不落不落就会出现。

京都有座古寺，周围长满了竹子，因此被称之为"竹之寺"。一天夜里，一名男子从寺院竹林经过。忽然看到竹林深处传来一丝亮光，男子循光望去，四周空无一人，只有一盏灯笼悬浮在空中，发出幽幽的亮光。他吓得一激灵，赶紧快速逃回家去了。此后又有几个也看到了同样的悬浮灯笼，大家都说竹林闹鬼，于是请教于地藏院的和尚。和尚告诉大家，那是不落不落，每当有新的死者运来时，它就会出现。

如今在京都经常可以见到绣着不落不落图片的零钱包等小物件。

贝　儿

贝儿是一种由贝桶变化而来的付丧神。

贝桶是用来存放贝合的专门用具，多为八角形或六角形，贝合是一种流行于平安、江户上层贵族中的游戏。贝合是用成对的文蛤制成的，在贝壳内侧使用金银以及各色颜料绘制图案或诗句。其玩法比较接近今天的连连看或记忆力比拼，即用拿在手中的"出贝"去匹配扣放在地面上的"地贝"。图案相同或诗句相配即为胜利者，据说后世的和歌纸牌就是由此发展而来。

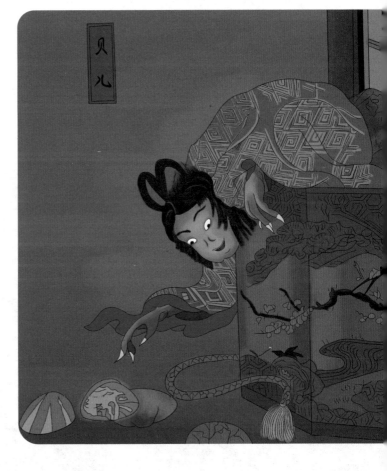

因为贝合每对都是一对一，所以也被认为是坚贞的象征，在大名家的婚嫁中，贝桶是重要的嫁妆之一。日本德川家族的博物馆中目前还藏有360个贝合的贝桶。

女子出嫁后，忙于家务，将贝桶束之高阁，被忽视的怨念经历了长久岁月之后，就变成了贝儿这个妖怪。鸟山石燕为贝儿题词："贝儿打算给此子安稳的梦境"，大概是想表达贝桶想陪伴主人的孩子一起玩耍的心情吧。

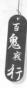
发 鬼

　　发鬼是附在女性头发上的鬼。据说是女性的怨恨和嫉妒寄生在头发中所变成的妖怪，发鬼头上有角，头发很长，长得特别快，不管剪了多少长发，它都会无休止地继续生长。

　　在日语中发的发音和神相同，日本人自古以来就认为头发有着不可思议的神秘力量。尤其是女性的头发，又黑又长非常美丽，但乱蓬蓬的头发看起来就像鬼一样。女性通常都很重视自己的头发，视它为衡量美丽与否的一项标准，很多女性都梦想拥有一头乌黑秀亮的头发。如果这种愿望和执念过于强烈的话，就会聚集在头发上，最终引来妖怪。

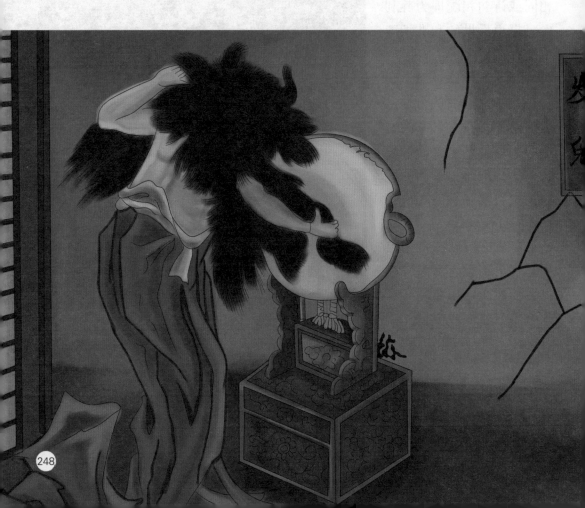

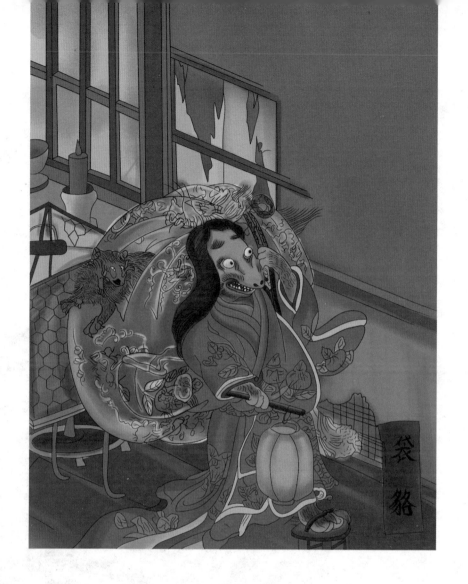

袋　貉

　　袋貉，背着巨大包袱的貉妖，模样和江户时代的小偷差不多。据说一旦被袋貉附身，就会像它一样背着大包袱不停地逃跑。

　　貉是非常善于变化的妖怪，其中最具代表性的传说就是团三郎貉。团三郎是佐渡岛上的貉老大，非常善于变化。有时会拿着树叶变的金币买酒买米，有时会变成僧侣模样，去秋田、伊势等地游历。有一首描写团三郎的歌："七拜伊势神宫，三游熊野古道，月月祭拜山神。"

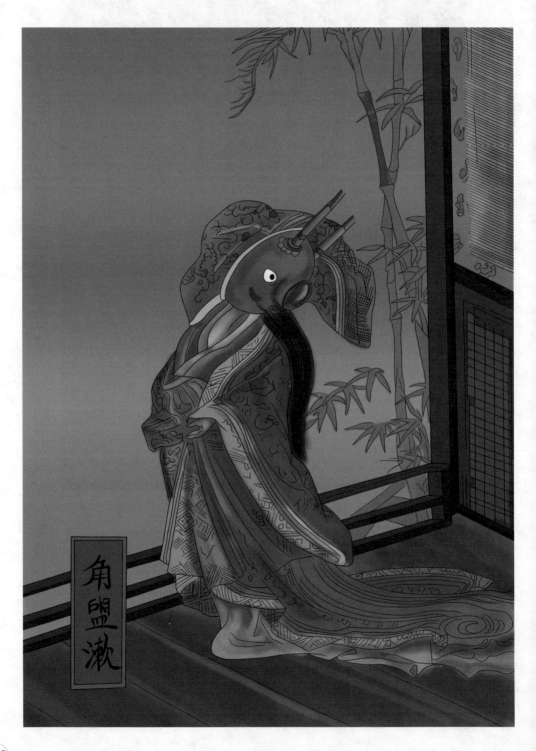

角盥漱

角盥漱

　　角盥是圆木做成的盆，涂着黑色的漆，有两个把手，是日本古时候用来洗手或女子染黑牙齿时使用的容器。角盥漱这个妖怪起源于平安初期六歌仙之一的女歌人小野小町与大友黑主的版权之争。

　　有一次，大友黑主偶然偷听到了小野小町所创作的一首和歌，便宣称这首和歌是自己所作，还被收录进《万叶集》。小野小町非常愤慨，于是和大友黑主进行对质，用了当时流行的一种验证方法，将大友黑主所写的和歌纸放进了角盥里，结果和歌果然消失了，因此大家都相信这首和歌不是大友黑主的作品。

　　小野小町强烈的愤慨和对和歌的执念融入了她所持的角盥中，变成了角盥漱这个妖怪。

　　据说子夜以后不可以使用角盥，否则就会招来角盥漱这个妖怪，角盥的支架会把使用者的袖子缠住，随后使用者的脸也会消失，据说是被妖怪偷走了！

琴古主

　　琴古主是一把古琴所化的妖怪，断掉的琴弦化作飞舞的乱发，凤舌下两只大眼精光四射，似一条腾飞的龙。

　　据说以前有一位非常善于弹奏三弦琴的盲人琴师八桥检校，检校是古代日本授给盲人的最高官衔。后来八桥学会了弹古琴，他把当时很流行的古筝曲筑紫筝弹奏得如行云流水，令听众如醉如痴。但筑紫筝的风潮很快就过去了，八桥也重新拾起了三弦琴，把古琴放道了一边。积灰无人清扫，断弦无人再续，强烈的怨念和表现欲望使这把琴变成了妖怪。

　　景行天皇出征时，曾在佐贺县的一座小山上举行了一场盛大的宴会，并在山上留了一把琴做纪念。后来那把琴变成了一棵大樟树，人们从这棵樟树旁经过时就会听到当时宴会上所演奏的乐曲，后来棵树也被称为"琴古主"。

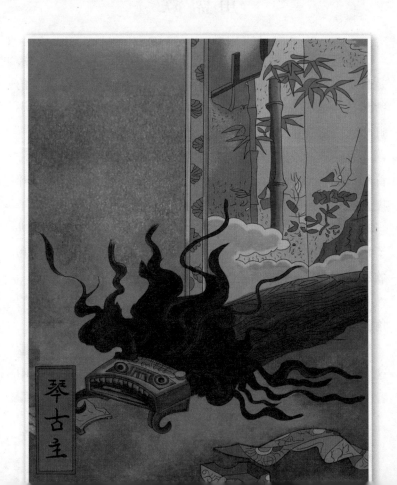

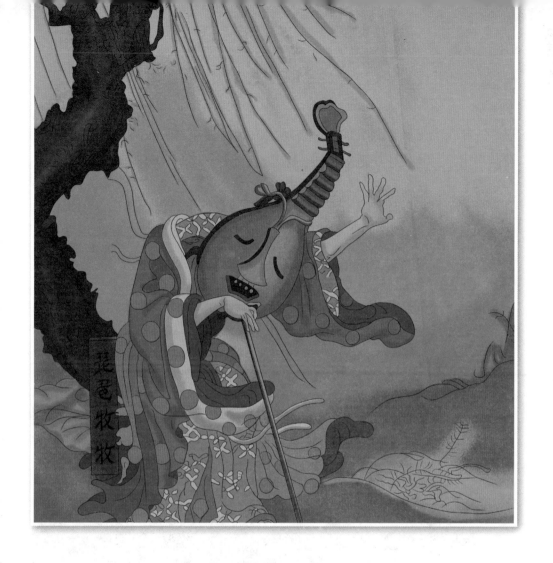

琵琶牧牧

琵琶牧牧，是琵琶所化的妖怪，形象是长着琵琶脸，手拄拐杖的盲人琴师模样。

相传古代皇宫里有一把很有名的琵琶，叫作玄上牧马，用它弹奏出来的乐曲非常优美动听，被奉为至宝。有一次皇宫失火，玄上牧马却自己从火中飞到了院子里，传说是喜爱它音色的鬼怪救了它。从那里后"玄上牧马"就不知去向，据说它修炼成了人形，并开始在日本各处游历，沿途弹奏动听的乐曲。

三味长老

　　三味长老是被人丢弃的三味线所化的妖怪，外表是一副小沙弥的模样，在日语中，三味和沙弥发音相同，既是一种同名变化，也代表这个妖怪修为尚浅之意。

　　另有一种说法是制作三味线这种乐器需要整张猫皮或狗皮，猫狗都是很有灵性的动物，猫狗的灵附着在它们的皮所制的三味线，渐渐地变成了妖怪。

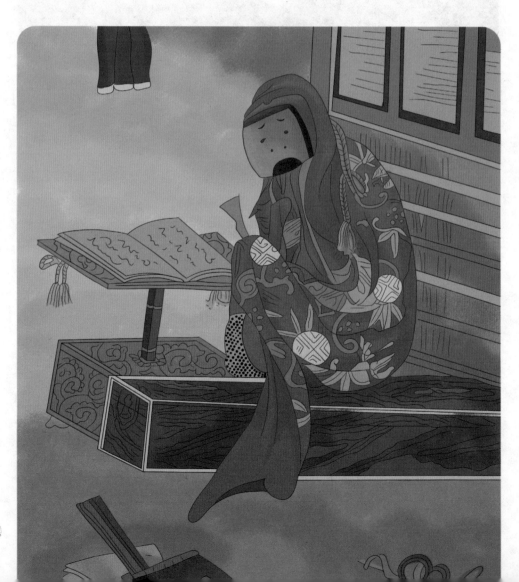

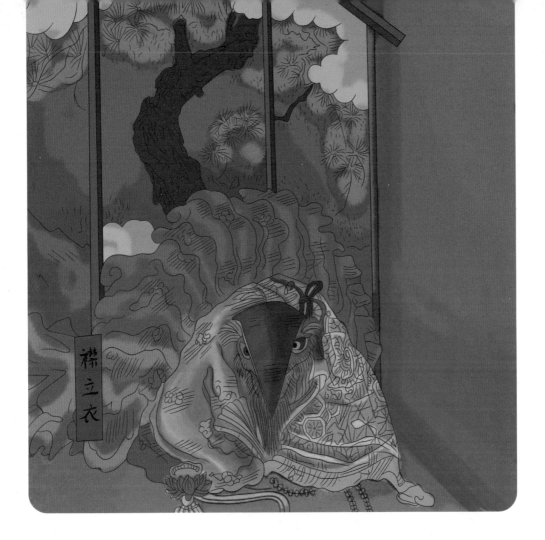

襟立衣

　　襟立衣是一种高领僧衣，领子可以遮住整个后脑勺，是寺庙中高位分僧人所穿的僧衣。这里的襟立衣指的是鞍马山大天狗僧正坊所穿法衣所化的妖怪。

　　传说天狗是高僧因过于骄傲，走火入魔而变成的妖怪，因此天狗界也如日本佛界一般，身份高低分明。僧正坊是日本八大天狗中法力最强的一个，牛若丸也曾跟随其学习兵法和剑术。僧正坊的衣服被他的强大能力所侵染也具有了法力，变成了妖怪襟立衣，即使在狂风中也能保持纹丝不动。僧正坊所统领的天狗们见了襟立衣，皆会臣服。

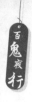

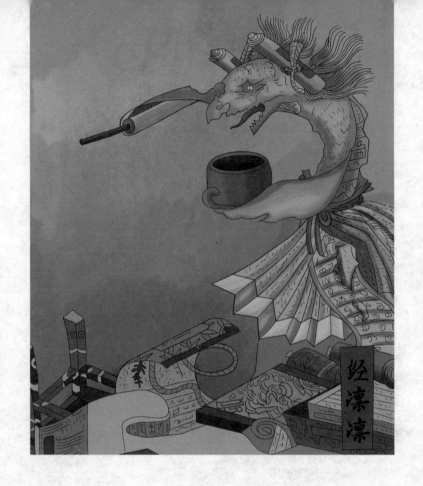

经凛凛

经凛凛是京都西寺高僧守敏丢弃的经文所化的妖怪。

据《太平记》记载，天长元年京畿大旱，为了拯救黎民苍生，淳和天皇请西寺高僧守敏和东寺高僧空海作法求雨。守敏先行作法，结果到了第17天才下了一场小雨。接下来轮到空海作法，然而一个星期过去了一滴雨也没下。空海心存疑虑，于是暗中调查，原来是守敏在暗中捣鬼。守敏一直嫉妒空海的能力，因此在暗中念经作法阻碍空海求雨。于是空海请来了龙王帮忙，终于降下了三天三夜的甘霖。

本是让人开悟的经文，却被守敏用来诅咒他人，因此这些经文也被嫉妒的邪恶念头所侵染，在被守敏丢弃之后，强烈的怨念使它们聚拢在一起，变成了妖怪经凛凛。

乳钵坊·葫芦小僧

乳钵坊是演奏用的铜钹所变化而成的妖怪，铜钹的样子和捣药用的钵很像，因此被叫作乳钵坊。乳钵坊头上顶着一个很大的钹，经常突然发出很大的声音来吓唬人。

葫芦小僧是葫芦所变的妖怪，经常躲在草丛里吓人。据说葫芦这种中间有空洞的东西很容易招惹恶灵。不过妖怪研究家们认为，变成葫芦小僧的不是完整的葫芦，而是用葫芦制作成的容器。

这样就比较容易解释为什么葫芦小僧经常和乳钵坊一起出现。铜钹是庆典、歌舞伎表演或祭祀时使用的一种打击乐器，此类活动中自然也少不了装酒的葫芦，时间久了，它们吸收了灵气结果变成了妖怪。

乳钵坊·葫芦小僧

木鱼达摩

　　木鱼达摩是木鱼所变的妖怪。木鱼是很常见的一种佛家法器，因长期置身佛堂听僧人念经讲道，慢慢修炼成了妖怪。

　　木鱼是念经时保持节奏、防止入睡，促进精修的一种佛具，而且据说达摩祖师为了修行曾经九年不曾睡过觉，因此木鱼达摩被认为是不眠的象征，据说失眠的人就是被木鱼达摩附身所致。

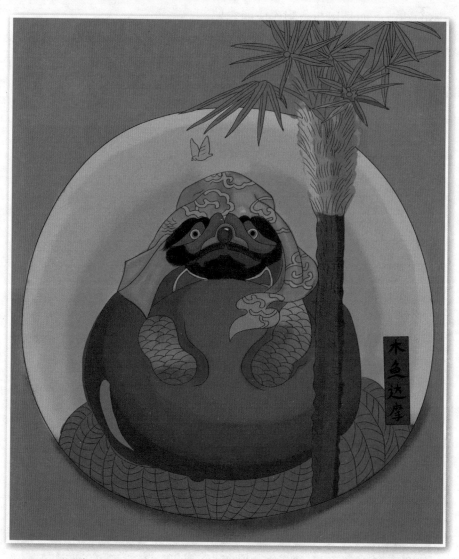

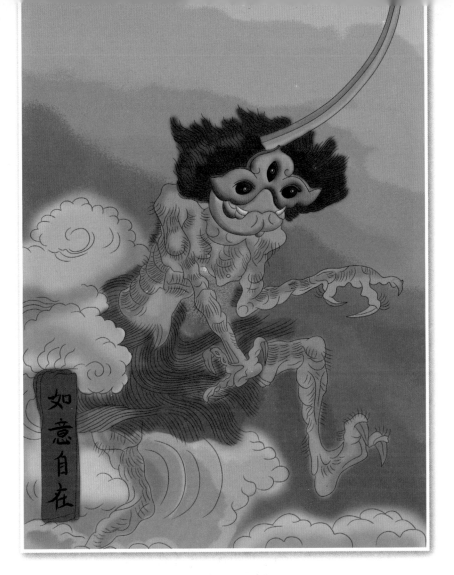

如意自在

如意自在

　　如意自在是如意所变化的妖怪，早期的如意也叫搔杖，其实就是痒痒挠。古时候的如意一般都是五爪形。和尚道士讲经时，也常手持如意，记经文于上，以备遗忘。

　　如意自在是一个很古老的妖怪，它长着尖利的手爪，张牙舞爪，头上还有一个棍状的手柄。变成妖怪的如意自在是很可怕的，用它来抓痒的话，它会突然伸出尖利的爪子将人抓伤。

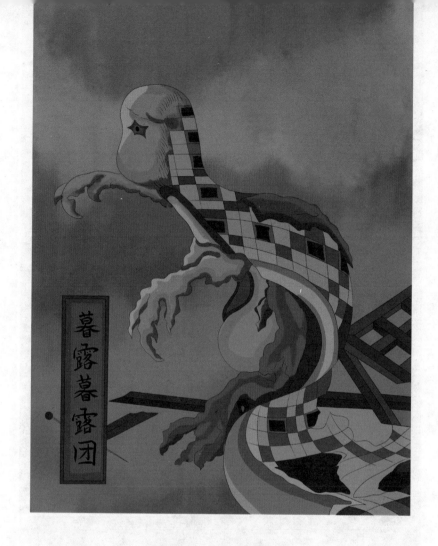

暮露暮露团

　　暮露暮露团是一种由破僧衣或者破被褥所变化的妖怪。暮露暮露是日语"破破烂烂"的音译。

　　这个妖怪起源于普化宗的虚无僧，他们认为世界上不存在真正有价值的事物，应专心修行，远离烦恼，是比较消极的流派。他们平日里过着非常清苦的生活，衣衫褴褛，跟乞丐没两样。然而有的僧人外表虽无欲无求，内心却不甘寂寞，充满了嫉妒和愤慨，这种怨念转移到了身边仅有的破衣烂被上，于是就变成了暮露暮露团这个妖怪。

帚　神

　　帚神也叫矢乃波波木神，是一种寄居在扫帚上，可以保佑房屋平安、孕妇顺利生产的妖怪。

　　在日本，帚神的出现最早可以追溯到古坟时代，到了奈良时代已经成为了人们生活中非常重要的一部分。扫帚不仅是一种扫除工具，也是用于祭祀活动的神圣器物，被认为是吉祥之神。扫帚在日本也被称之为"母木"，帚神也是产神的一种，很多地方都有这样的风俗，把扫帚倒立过来放在产妇身边，或者用扫帚轻拂产妇的肚子，可以保佑母子平安。把扫帚倒立放在门边，长久外出的人就会早日回家。

　　在日本很多地方都不允许倒立、跨过、肩扛、踩踏扫帚，否则就会遭到报应，如果孕妇跨过扫帚的话就会难产。

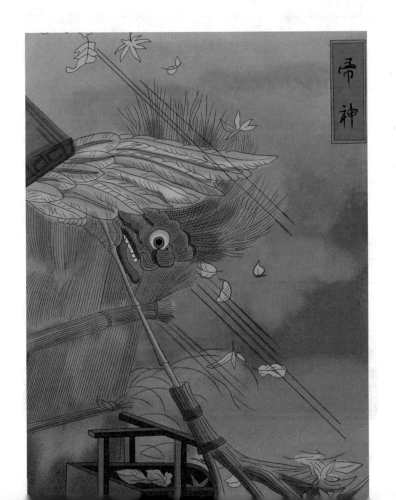

蓑草鞋

　　蓑草鞋是蓑衣和草鞋所化的妖怪。蓑草鞋没有腿脚，上半身披着蓑衣，下半身只是一双草鞋。据说是歉收时也必须交纳赋税的农民的怨恨附着在了蓑衣和草鞋上，变成了这个妖怪。蓑衣和草鞋都是人们生活中的常用之物，因此使用久了不知不觉中就会沾染使用者的意念。

　　日本人认为蓑衣和草鞋都是有灵力的东西，能够给农民带来丰收和幸福的神通常都身披蓑衣，戴着斗笠，草鞋经常用来占卜吉凶。因此，据说蓑草鞋是能够给所到农家带来幸运的妖怪。

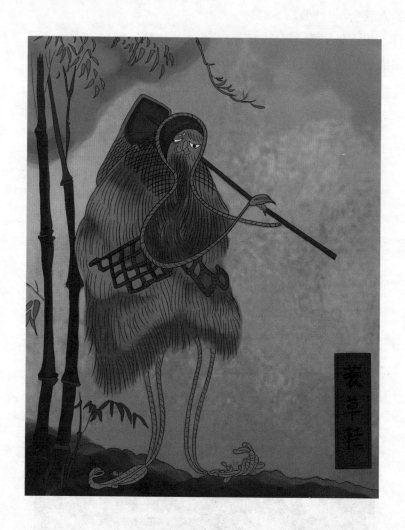

面灵气

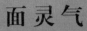

面灵气是古老面具所化的妖怪。

圣德太子有一宠臣名叫秦河胜，传说此人是秦始皇十五世孙，是日本能乐的始祖，非常擅长制造各种面具。他仿照66种物体，为圣德太子制作了66种面具。这些面具倾注了秦河胜的全部精力，个个栩栩如生，传说这些面具中都寄宿着灵魂。然而，因为长久被弃置于角落，这些面具渐渐地变成了妖怪，经常在夜间出来活动。

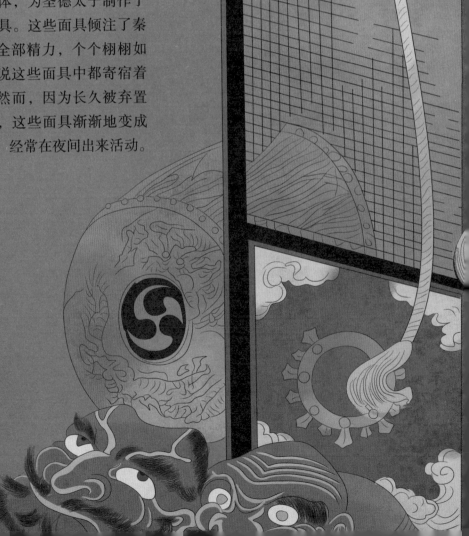

币 六

　　这里的币是日语中的御幣，即祭神驱邪幡。币六是一个挥舞着驱邪幡到处跑的妖怪，据说它总是假传神谕，给人们带来很多麻烦。币六倒过来就是六弊，即孔子在论语中所说的六种弊病，可以说这个妖怪是对六弊的一种隐喻。

　　茨城县的鹿岛神宫是以前发布神谕的地方，有一群使者专门负责将占卜得到的神谕传达给全国各地，为了让鹿岛神谕流传得更广，使者们会举着祭神驱邪幡，跳着专门的舞蹈行走四方，这个舞蹈被称之为鹿岛舞。然而在这其中出现了很多假冒的使者，扛着假的驱邪幡浑水摸鱼，据说这就是币六。

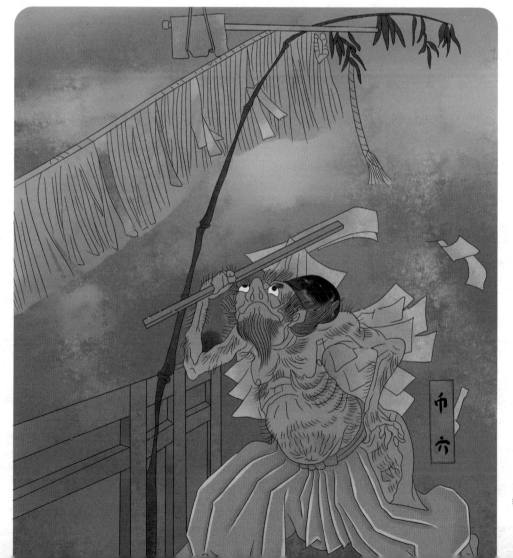

云外镜

　　云外镜，是镜子历经百年后幻化而成的妖怪。云外指代遥远的地方，因此云外镜可以映出远处的影像，或将微小的图像放大。当云外镜内寄居着怨灵时，用它照镜子时不仅可以看到自己的面孔，还能看到因镜子里怨灵影响而发生改变的新面貌，大多是妖怪的模样。据说一些法力强大的怨灵可以通过云外镜来操控照镜子的人，借此来行恶。

　　据说在阴历八月十五日的夜晚，将镜子平放在注满水的水晶盆内，如果现出妖怪的模样，则表示这面镜子里住着妖怪。

　　自古以来人们就认为镜子是富有灵性的器具，中国古代也有照妖镜，不过云外镜和照妖镜是有区别的，照妖镜是让妖怪现出原形，而云外镜则是放大人内心的邪恶，照出伪装背后的真实。

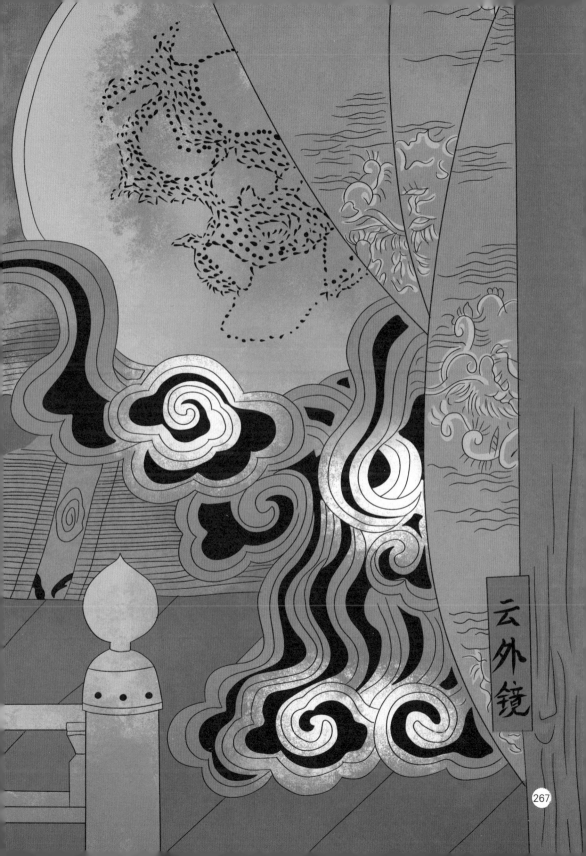

云外鏡

267

古空穗

空穗即箭筒、箭袋，是一种装箭的容器。传说古空穗是三浦义明曾经使用过的箭筒所化的妖怪。

古空穗的主人三浦义明是平安时代末期著名的武将，非常擅长箭术和剑术，曾经和上总介广常一起参与过那须野围剿九尾狐之战。

源平合战中三浦义明支持源氏一方，衣笠城合战时他率领一族奋勇御敌，败战后其子三浦义澄带领族人逃跑，三浦义明独自坚守城池，最后壮烈阵亡，享年89岁。

岁月流逝，主人轰轰烈烈的一生往事已成过眼云烟，箭筒带着主人戎马一生的记忆默默度过了百年的时光，渐渐变成了妖怪。

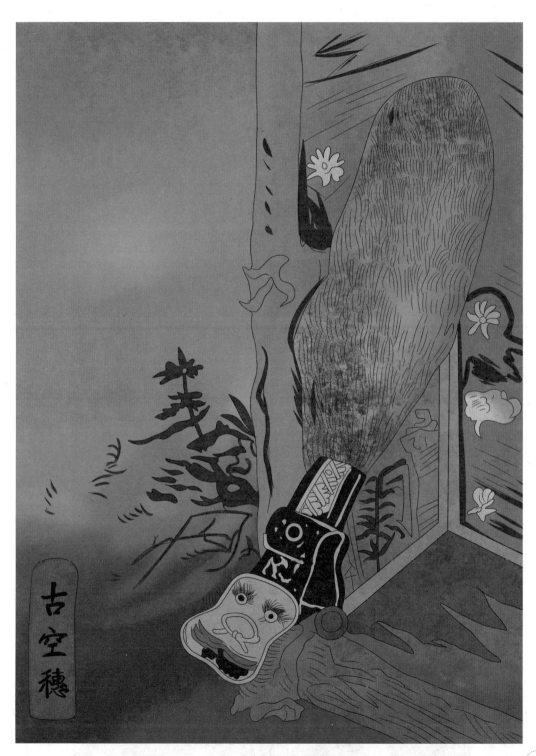

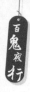

濑户大将

　　濑户大将是陶瓷器所化的妖怪，头顶酒葫芦，身披蜀锦模样的濑户物铠甲，脚下踩着被踏烂的唐津烧碎片。

　　日本的陶瓷器分为两派，关东称之为濑户物，关西则称之为唐津烧，两种陶瓷一直互不服气，彼此竞争。而濑户大将是为濑户物复兴做出过极大贡献的妖怪，据说它曾大战产自佐贺唐津的唐津烧。因此日本人引用三国故事，根据华容道关羽打败曹操这一场景，将濑户物描绘成关羽的形象，手持酒壶枪，身披濑户物甲胄，而把曹操比作溃败逃走的唐津烧。

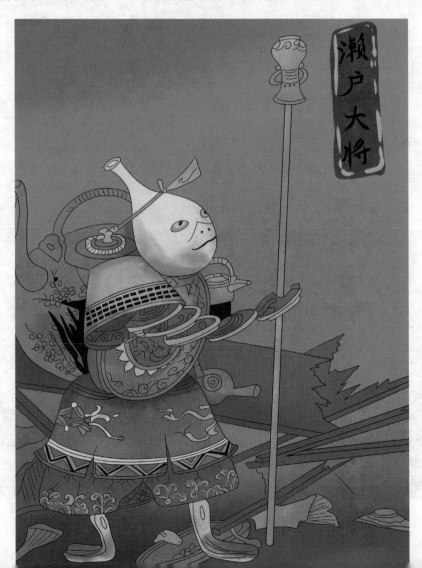

无垢行腾

　　无垢行腾是行腾所化的妖怪，行腾指的是人骑马狩猎或旅行时，系在腰间垂到两腿前用以遮挡的衣物，通常用鹿、熊、虎等的皮毛制作而成，相当于中国古代的行裳。无垢有纯洁的意思，也指的是人死后成佛的状态。

　　传说河津三郎去赤泽山打猎，满载而归的途中被工藤祐经所杀，他所穿的行腾因主人的惨死而变成了妖怪，一直在寻找为主人报仇的机会。

五德猫

　　五德猫是一种头戴五德，尾巴分成两股的猫又，这里的五德指的是一种放在地炉上用来支撑水壶或锅的三角铁圈。

　　据吉田兼好所著《徒然草》记载，《平家物语》的作者信浓前司行长本是个很有学识的人，但因为忘记了《七德舞》中的两种，因而被人戏称为"五德冠者"，从此厌倦世事躲起来隐居了。

　　由于"五德"与烧水时用的铁架子同音，因此鸟山石燕创作了这个把五德戴在头上，茫然吹火的猫型妖怪。

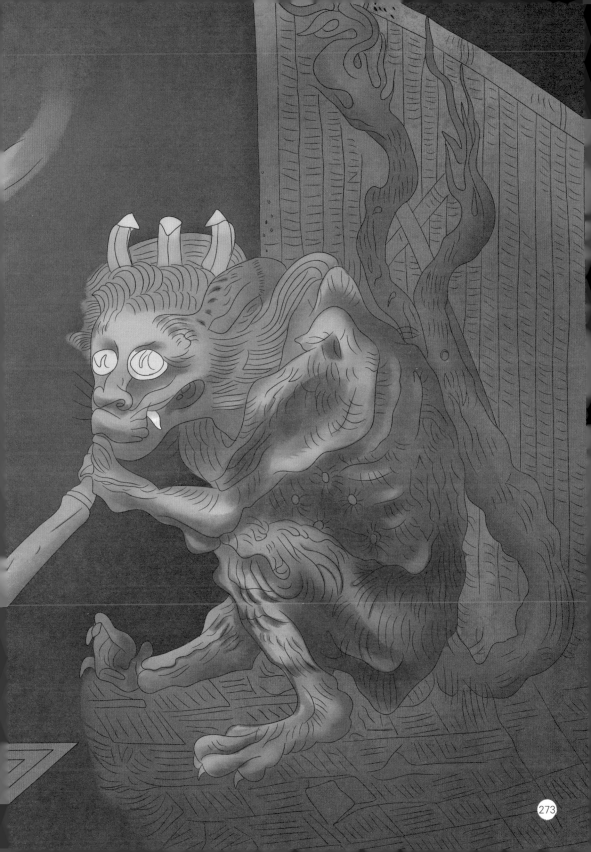

鸣　釜

鸣釜是釜所化的妖怪。

日本自古以来就流传着一种占卜方式，叫作"鸣釜神事"。具体做法是在釜上放蒸笼，里边放米，由名为"阿曾女"的巫女在釜旁烧火，让釜保持热气蒸腾的样子。然后，问卜者在心中默念所要占卜之事，神官在釜前念诵祝词，巫女则摇晃釜内的米，然后根据釜煮沸时发出的声音强弱来判断吉凶。鸣釜就是进行这种仪式时所用的釜变成的付丧神。

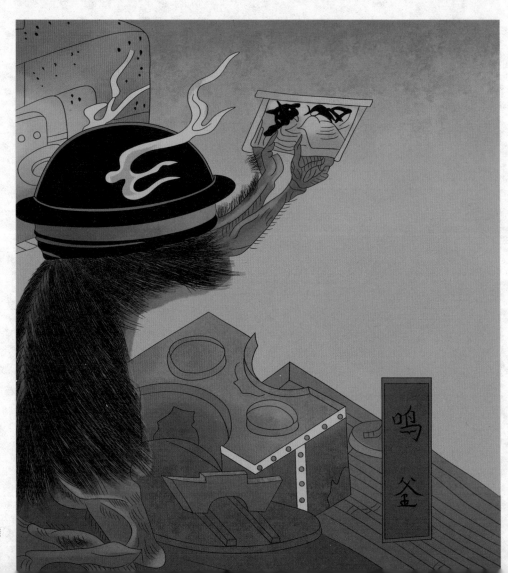

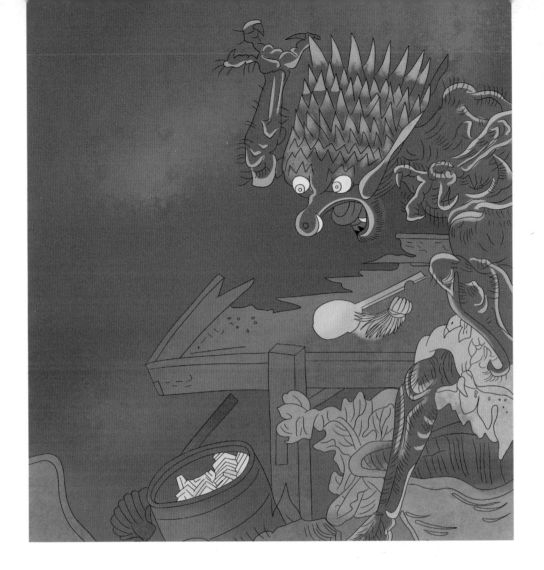

山　颪

　　山颪（guā）原意是冬季从山上吹下来的强风，有人认为山颪是一种会刮风的妖怪，故又称作"山风"。而山颪（やまおろし）和豪猪的别名（やまおやじ）很像，因此也有人认为山颪是豪猪所变的妖怪。传说山颪住在深山，有时候下山来伤害人类。

　　由于日本自古以来就是农业国家，因此风对农民的影响很大。特别是冬天自山上吹来的强冷风经常给农作物带来很大的灾害，因此古时候的日本人认为这种现象是妖怪搞的鬼。

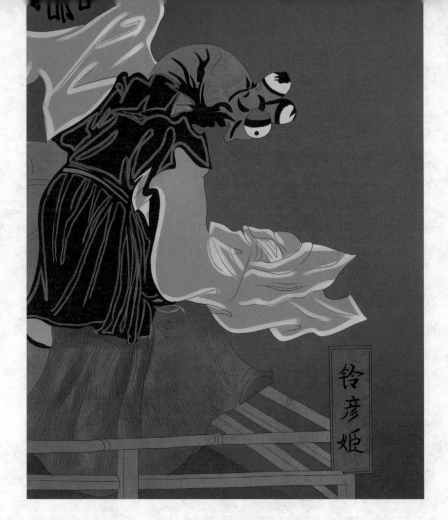

铃彦姬

　　铃彦姬，头上戴着铃铛的女妖怪，相传是天钿女召唤天照大神时所用的铃铛所化。

　　天照大神就是太阳神，相传由于天照大神的弟弟须佐之男不听姐姐劝阻，任性胡为，天照大神非常生气，于是躲进了岩洞，世界顿时陷入一片黑暗之中。于是众神在岩洞前聚集举办盛大的集会，天钿女手持铃铛唱歌跳舞，终于将天照大神引了出来，世界才得以重见光明。后来天钿女所使用的铃铛就化成了付丧神铃彦姬。

　　铃彦姬属于神灵的一种，法力高强，常在神社附近出现，僧人与阴阳师都惧她三分。

猪口暮露

　　猪口暮露的真身是古代日本人喝酒所用的猪口杯，他幻化做行者模样，时常成群结队出现。猪口杯的器型是下窄上宽，无柄，这种小酒杯在江户时代甚为流行。

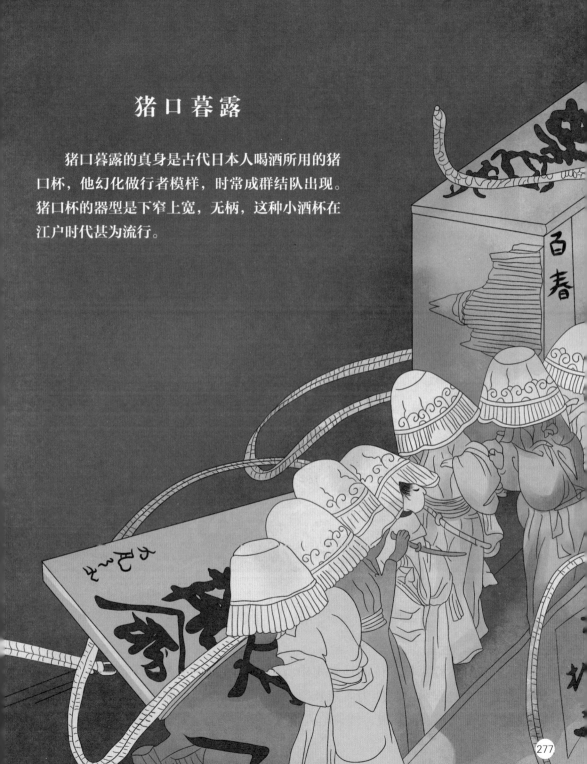

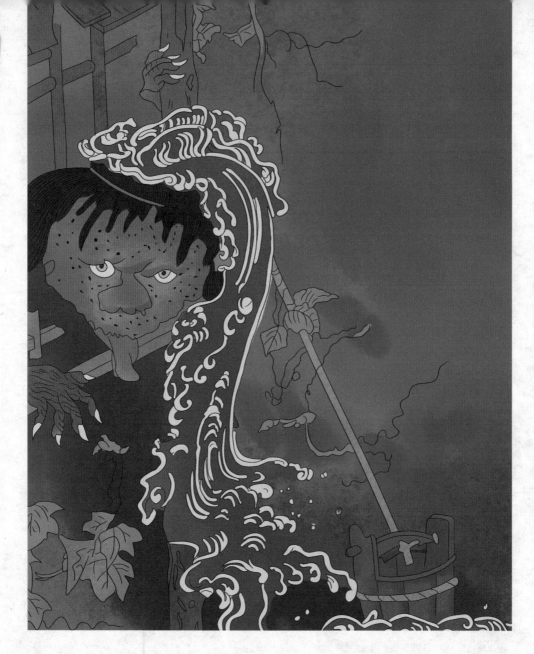

瓶　长

　　瓶长又称瓯长，传说是祭祀中所用的水瓶历经年久岁月后所化的妖怪，拥有自由地操纵水的能力。瓶长眼口鼻五官俱全，里面盛着取之不尽的水，意味着长久不衰的福气，能够给人带来福运。